教育部人文社会科学研究青年基金项目《"癸卯学制"美术教育对比研究》成果（项目编号：17YJC760049）

传承 与 嬗变

——『癸卯学制』与中国近代学校美术教育

刘娟娟　著

上海交通大学出版社
SHANGHAI JIAO TONG UNIVERSITY PRESS

内容提要

本书以中国近代第一个颁布实施的学校教育制度——"癸卯学制"中的学校美术教育为主要研究对象,通过对该学制中普通教育、师范教育、实业教育三大模块中各层次学校美术教育的全面、深入研究,梳理出中国近代学校美术教育制度确立之初的基本框架和模式。运用定性研究与定量研究、横向与纵向多维度对比分析等方法,深入挖掘史实资料,以史为据,史从论入、论从史出、史论结合,全面解读"癸卯学制"与中国近代学校美术教育发展的关系,以及中国近代学校美术教育思想和模式从传统到现代的近代化转型历程。

本书可作为美术教育工作者专业学习的参考书目,也可作为全国中小学美术教师培训及师范院校美术学专业本、硕阶段学生学习的参考资料。

图书在版编目(CIP)数据

传承与嬗变:"癸卯学制"与中国近代学校美术教育/ 刘娟娟著. —上海:上海交通大学出版社,2023.10
ISBN 978-7-313-29582-8

Ⅰ. ①传… Ⅱ. ①刘… Ⅲ. ①美术教育-学校教育-教育史-研究-中国 Ⅳ. ①J124-4

中国国家版本馆 CIP 数据核字(2023)第 191779 号

传承与嬗变——"癸卯学制"与中国近代学校美术教育
CHUANCHENG YU SHANBIAN——"GUIMAO XUEZHI" YU ZHONGGUO JINDAI XUEXIAO MEISHU JIAOYU

著　　者:	刘娟娟		
出版发行:	上海交通大学出版社	地　　址:	上海市番禺路 951 号
邮政编码:	200030	电　　话:	021-64071208
印　　制:	上海万卷印刷股份有限公司	经　　销:	全国新华书店
开　　本:	880 mm×1230 mm　1/32	印　　张:	9
字　　数:	207 千字		
版　　次:	2023 年 10 月第 1 版	印　　次:	2023 年 10 月第 1 次印刷
书　　号:	ISBN 978-7-313-29582-8		
定　　价:	49.00 元		

序 言
PREFACE

　　中国学校美术教育的发展可追溯至 1904 年"癸卯学制"的颁布实施和近代新式学堂的开设。"癸卯学制"作为中国近代教育史上第一个正式颁布并实施的学校教育制度,标志着中国两千多年封建教育的结束和新式学校教育的开始,在中国教育史上具有划时代的意义。其中各级各类学校美术类课程的设置则标志着我国学校美术教育体系的正式确立,确定了美术教育在学校教育中的合法地位,揭开了中国学校美术教育的新篇章。本书通过深入挖掘史实资料,运用横向、纵向对比分析方法,以史为据、史从论入、论从史出、史论结合,通过全面、系统地分析、解读,梳理出中国近代学校美术教育确立之初的基本框架和模式,并在此基础上探讨中国学校美术教育模式和观念的近代化转型。其中也涉及学校美术教育发展与社会环境的关系、与一般教育的关系、与人的全面发展的关系等。通过回顾近代学校美术教育发展历程揭示出当前我国学校美术教育现状的渊源,以期把握学校美术教育发展中的某些特点和规律,为当前学校美术教育改革提供一定的启示和帮助。

　　学科发展应顺应社会发展,学校教育应跟上时代步伐。时间的长河流淌至今,我们已从 20 世纪初期的早期工业化时代迈入信

息化、数字化时代,大数据、人工智能的到来亦从根本上改变了人们的生产、生活方式及思维方式。100 年间,我国学校美术教育的发展历经多次变革,教育理念也从早期的实用主义到工具主义、本质主义,以及后来的 DBAE(以学科为基础全面综合的美术教育)、后现代主义。进入 21 世纪,为了应对人工智能时代的挑战,培养学生解决实际问题的能力成为国际社会的关注点。联合国教科文组织(UNESCO)、经济合作与发展组织(OECD)、欧盟(EU)等国际组织开始积极寻找应对之策,开展关于 21 世纪"核心素养"的研究。在"创造力与想象能力(creativity and imagination)""批判性思维与解决问题能力(critical thinking and problem solving)""沟通(communication)""合作(collaboration)""品质教育(character education)""公民的权利与义务(citizenship)"[1]这些核心能力培养中,视觉艺术教育承担着不可或缺的重要作用。继而"STEAM[2]"替代"STEM"成为"统整课程"的核心。2000 年我国启动新一轮基础教育课程改革,紧扣"核心素养"培养,多次调整各科"课程标准",学校美术教育也实现了从"双基"目标到"三维"目标,再到"核心素养"目标的转变和深化。

"癸卯学制"颁布两个甲子之后,世界再次面临百年未有之大变局。当我们在奋力崛起中探索当代中国教育改革走向,思索如何通过学校美术教育培养具有创意思维、批判思考能力的新时代

① 严文蕃:《未来学校课程注重什么:中美比较和跨学科的视角》,《新课程评论》,2017 年第 6 期,第 117 页。

② "STEAM"是五个词语首字母的缩写:Science(科学)、Technology(技术)、Egineering(工程)、Arts(艺术)、Maths(数学)。这是美国政府提出的教育倡议,即加强美国"K12"关于科学、技术、工程、艺术以及数学的教育。最初的倡议只有四个字母"STEM",美国反思其基础教育在理工科方面渐渐呈现弱势的状况,进而做出改变,加入了"Arts"。

人才,以及社会环境变迁如何促使学校美术教育理念和实践做出转变,何种学校美术教育模式更符合当前社会发展现状和未来社会需求等一系列亟待解决的问题时,不妨让我们回望来时路,追根溯源,通过了解我国学校美术教育发展的源头和历程,探寻解决之道。

作　者

癸卯年春于龙子湖畔

目 录
CONTENTS

绪　　论

一、研究对象与范围

本书选取"癸卯学制"中的学校美术教育作为研究对象,围绕中国近代学校美术教育制度的确立和教育模式、教育思想的转型展开讨论。通过对文献资料的系统梳理和研究分析,探讨中国新式学校美术教育产生的社会背景、制度模式及历史意义,其中也涉及学校美术教育与社会政治、经济、文化发展及转型的内在联系,以及在吸收融合外来美术教育、改造传统美术教育、建立和发展新式学校美术教育过程中的诸多问题。在此,有几个重要概念需要首先加以界定、说明,以将本书研究对象和范围更加具体化。一是书中所指"美术"及"美术教育"的内涵,二是"癸卯学制"的具体颁布时间。

关于"美术"一词,并非中国固有词汇,而是经日本翻译并移植到中国来的,在清末民初的一段时间内曾与"艺术"一词混用。"艺术"在中国古已有之,《后汉书》卷五十六《伏湛传》中便记有"永和元年诏无忌与议郎黄景校定中书五经,诸子百家、艺术",并注曰"艺谓书、数、射、御,术谓医、方、卜、筮"。可见当时所谓的"艺术",主要是指天文历法、医巫卜筮之类的技艺。"艺术"一词在英语、法语中为"Art",词源为拉丁语"Ars",原意指一种广义的技能、本领。柯林伍德在《艺术原理》中解释说:"古拉丁语中的 Ars,类似希腊语中的'技艺',意指完全不同的某些其他东西,它指的是诸如木

工、铁工、外科手术之类的技艺或专门形式的技能。在希腊人和罗马人那里,没有和技艺不同而为我们称之为艺术的那种概念。我们今天称之为艺术的东西,他们认为不过是一组技艺而已。例如作诗的技艺。"①而西方现代意义上的"艺术"概念起源于 18 世纪,美国学者 P·克里斯特勒指出:"大写的'艺术'和近代意义上的'艺术'[Art]一词和相关的'美的艺术'[Fine Arts](Beaus Arts)一词很可能起源于 18 世纪。"②18 世纪法国艺术理论家巴托(Charles Batteux,1713—1780)在 1746 年所作的《统一原则下的美的艺术》(Les Beaux arts reduits aun meme principe)在确立近代美的艺术体系方面起到了决定性作用。③ 因此可以说,西方现代意义上的艺术概念的形成是以"美的艺术"这一概念的出现及流行作为标志的。而中国现代意义上的"艺术"概念则是在近代艺术理论的现代转型过程中,受到西方现代艺术观念影响,经日本明治时期学者从西方引进并进一步移植入中国的。明治时期,学者西周④以"艺术"来翻译"liberal arts",以"美术"来翻译"fine arts","由于 fine arts 本身也被作为类概念使用,所以作为它的翻译词语的'美术'便在西洋学文献中广泛普及"。⑤ 明治五年之后,"美术"一词开始在社会上普及使用,其意义有广义和狭义之别,广义的"美的艺术"即今天所谓的"艺术",狭义的"美术"即专指造型艺术、视觉艺术、空间艺术。"'美术'的上述两种用法在相当长的一段时

① 柯林伍德:《艺术原理》,中国社会科学出版社,1985 年版,第 6 页。

② P·克里斯特勒:《艺术的近代体系》,邵宏、李本正译,见范景中、曹意强主编《美术史与观念史 II》,南京师范大学出版社,2003 年版,第 438 页。

③ 李心峰:《论中国现代艺术概念和现代艺术体系的形成》,《中国艺术学》,2006年第 1 期,第 84 页。

④ 西周(Nishi Amane,1829—1897),日本明治时期著名启蒙思想家。

⑤ 佐佐木健一:《美学辞典》,"艺术",日本东京大学出版会,1995 年版,第 31 页。

间里(大约从明治五年即 1872 年到明治三十年代中期即 1902 年前后)一直处于混用状态。"①这段时期也正是中国"癸卯学制"的酝酿和颁布实施时期。"在近代中国,最早作为现代意义上的艺术概念引进的,并不是'艺术'一词,而是'美术'一词。"②1897 年 11 月 5 日上海出版的《实学报》(旬刊)第八册中发表了一篇题为"美术育英会之计划"的译文(原载日本《东京日日报》1897 年 9 月 16 日),据学者研究是目前可查证的最早在汉语中出现"美术"一词的实例。③ 此后,康有为(《日本书目志》,1897)、梁启超(《新民说》,1902)、王国维(1904 年的相关论著中)、严复(《美术通诠》,1906)、鲁迅(《科学史教篇》《摩罗诗力说》,1908)、蔡元培(《对于教育方针之意见》,1912;《以美育代宗教说》,1917)等著名学者开始频繁使用"美术"这一词汇。如康有为在《日本书目志》中指出"凡美术十四类六百三十三种"书目,广泛包括了绘画、书法、雕刻、工艺、音乐、演剧等艺术形式;发表于 1904 年 2 月《教育世界》第 69 号上的一篇后经考证为王国维佚文的文章《孔子之美育主义》,认为美术包括宫观(建筑)、图画、雕刻、诗歌、音乐五种艺术门类。从 19 世纪 90 年代(1897 年《实学报》及康有为《日本书目志》)到 20 世纪初(1919 年五四运动前期),"美术"一词的内涵也逐渐由广义的"美的艺术"转向狭义的"造型艺术"。"使用'艺术'一词作为现代意义上的艺术概念,而将'美术'作为专指造型艺术的概念,这种术语上的明确分工被确定下来并得到知识界较普遍的认同,大约是

① 李心峰:《论中国现代艺术概念和现代艺术体系的形成》,《中国艺术学》,2006 年第 1 期,第 85 页。

② 李心峰:《论中国现代艺术概念和现代艺术体系的形成》,《中国艺术学》,2006 年第 1 期,第 85 页。

③ 郑工:《演进与运动:中国美术的现代化》,广西美术出版社,2002 年版,第 86 页。

在 1919 年五四运动前夕"。①

通过如上分析可知,本书中所探讨的"癸卯学制"颁布之际(1904)正处于"艺术"与"美术"二者混用且"美术"的涵义向狭义"造型艺术"的转变时期。结合"艺术"一词的词源为"技能、本领"这一概念,我们将本书所讨论"癸卯学制"中的"美术教育"之"美术"课程的内涵确定为:该章程规定范围内各级各类学堂中所设图画、手工、制图、绘图等相关课程。如蒙养院中的"手技"课程;小学堂、中学堂及师范学堂中的"图画""手工"课程;高等学堂中的"图画"课程;大学堂分科大学及实业学堂中的"图画""计画制图""制图及绘画""工艺史""图稿法"等课程。

关于"癸卯学制"中的学校美术教育的考察范围还有一个时间概念需要明确,即"癸卯学制"颁布于何年。"癸卯学制"颁布于"光绪二十九年十一月二十六日",这是得到学术界普遍认可的,但关于该学制颁布的公元纪年却出现了分歧。一种认为颁布于 1903年,如潘耀昌在《中国近现代美术教育史》中写道:"1903 年张之洞、张百熙、荣庆的《奏定学堂章程》(又称'癸卯学制')增加了师范、实业学堂及蒙养院、家庭教育法等新章程,取代了原先的《钦定学堂章程》,但保留了中、小学堂的图画和手工课程。"②另一种认为颁布于 1904 年,如阮荣春、胡光华所著《中国近现代美术史》中说:"1904 年颁布了中国近代第一个正式实施的学制《奏定学堂章程》(又称'癸卯学制')。"③之所以存在分歧,是因为帝王年号纪年

① 郑工:《演进与运动:中国美术的现代化》,广西美术出版社,2002 年版,第 88 页。

② 潘耀昌:《中国近现代美术教育史》,中国美术学院出版社,2002 年版,第 17 页。

③ 阮荣春、胡光华:《中国近现代美术史》,天津人民美术出版社,2005 年版,第 46 页。

法、干支纪年法和公元纪年法之间的转换不同。民国之前，我国一般采用帝王年号纪年法与干支纪年法相结合的纪年办法。对照万年历可知，按照干支纪年法，光绪二十九年为"癸卯"年，该"癸卯"年起于农历正月初八日（1903年2月5日），止于农历十二月十九日（1904年2月4日）。这也是《奏定学堂章程》被称为"癸卯学制"的原因。而按照公元纪年法，该"癸卯"年十一月二十六日为公历的1904年1月13日。因此，本书采用"癸卯学制"颁布于公历1904年1月13日的说法，将考察时间范围界定为公元1904年1月13日"癸卯学制"颁布至1912年9月南京临时政府教育部颁布一系列新学制（"壬子癸丑学制"）止。① 同时，为方便表述，书中所提到"癸卯学制"即指代《奏定学堂章程》，二者同义。

二、研究意义及价值

清末中国社会在政治、经济、文化、教育等各个领域都面临着前所未有的冲击，中国传统教育也在社会变革中开始了由表层的、形式的变革到内容体制乃至教育观念的转变。1901年清政府颁布"兴学诏书"之后，在"废科举，兴学堂"浪潮推动之下，经书院改革的学堂和各类新式学堂大量涌现。各学堂在课程内容、学习程度、学习年限等方面各自为政、混乱不一，学堂间相互衔接困难，因此，制定一套可以在全国范围内推广的、行之有效的学校教育制度以保障各级各类学校教育的实施就显得尤为迫切。1902年，中国教育近代化进程中的第一个学制——"壬寅学制"诞生，但由于种种原因，该学制未能实施便已夭折。取而代之的是颁布于1904年

① 1912年南京临时政府成立后，于该年9月至1913年8月先后颁布一系列新的学校章程，即"壬子癸丑学制"，以代替1904年清政府颁布的"癸卯学制"。

1 月 13 日的"癸卯学制"。"癸卯学制"从颁布之日起到 1912 年 9 月 10 日南京临时政府教育部颁布《学校教育令》止,实施时间历时 8 年 8 个月,它也因此成为中国近代史上第一个颁布并实施的学校教育制度,在中国教育史上具有里程碑式的意义。

"癸卯学制"的颁布实施标志着中国两千多年封建教育的结束和新式学校教育的开始,中国近代学校教育也由此步入制度化、系统化时期,开始形成以普通教育、师范教育、实业教育三大板块为主体的国民教育体系,建立起了从蒙养院到通儒院,从师范补习所到优级师范学堂,从初等实业学堂到高等实业学堂等一系列相互衔接的各类教育系统。它站在历史转折的焦点之上,迈出了从封建传统教育向近代教育转化的重要一步,对中国教育的近代化发展产生了重要影响,在中国近代教育史上具有划时代的意义。"癸卯学制"在课程设置方面打破儒家经典一统天下的局面,增添自然科学、社会科学及体操、图画、手工、外语等具有近代意义的"西学"课程,这是对传统教育教学内容、教学方法等的一次革命,而中国美术教育的近代化历程也随着该学制中相关课程的设置及学制的颁布实施拉开序幕。

近代是连接古代和现代的桥梁,研究近代学校美术教育意义重大。"癸卯学制"建立起了从蒙养院到大学堂、从师范学堂到实业学堂等系统的学校美术教育基本框架,详细规定了各级各类学校中美术教育的教学目标、教学内容、教学方法等,确立了美术教育在学校教育体系中的合法地位,标志着我国学校美术教育体系的正式确立(见图 0 - 1)。因此,"癸卯学制"中的学校美术教育在我国美术教育发展史中应占有重要地位,对该学制中的学校美术教育进行系统、全面、深入的研究也具有重要的理论和实践意义。对历史的回顾、分析和反省可以使我们更加清楚当前现状的渊源,

以及历史发展中的某些规律和特点。寻根溯源,对百余年前中国学校美术教育发展的系统、深入研究,不但有助于我们了解清末世纪之交中国美术教育领域发生的历史巨变,亦可充实、完善我国美术教育发展史中的相关内容,对我们在此基础上进一步揭示学校美术教育的发展规律和特点,以及推动当前学校美术教育改革都将是有益的帮助。

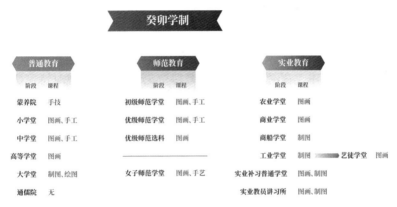

图 0-1　"癸卯学制"各级各类学校美术教育课程安排

三、研究思路和方法

美术教育史研究与美术史研究有所不同。美术史研究侧重探讨不同时代背景下不同艺术家及其作品风格的特点及发展脉络,而美术教育史则侧重探讨不同时代背景下美术教育的理念、课程、教学、师资、社会文化效应及其与社会变迁的相关性等问题。本书力图以学制本身和史实为依据,将清末学校美术教育置于清末社会变革和转型的历史情境之中梳理,从学校制度层面、课程功能层面及社会效应层面分析和讨论,以期建构起能反映"癸卯学制"中各级各类学校美术教育情况的整体性框架。至于如何能对这一史

实做出客观、公正、中肯的评价,则既需要立足于对史实的真实认识之上,又需要具备一定的教育理论知识和正确的历史观、价值观,以及全面、合理的知识结构。这也是本书力图尝试之处。

本书的研究以史实为依据,运用文献研究法、对比研究法、图表统计法等多种研究方法及一定的教育理论,对各级各类学堂中的美术教育课程目标、教学内容、教学方法、实施情况等进行全面系统地分析和研究。以理论研究为主,从美术学及教育学、社会学多重视角出发,建构起社会学、哲学、教育学、课程论、美术教育史等多重视角的立体理论研究框架,尽可能合理、科学地完成该问题的研究与阐述。在论题的阐述中坚持史论结合,既重视对特定历史时期史实的发掘,也重视对本学科自身特点和发展规律的探索。通过对史实文献的研究、梳理,对中外学制的分析、对比,得出观点;同时,又以史实和教育理论及实践调研结果来支撑观点,展开论述。最后做到史从论入,论从史出,史论相融。

第一章　近代学校图画、手工课程设置背景

　　中国学校美术教育肇始于清末,伴随废科举、兴学堂的浪潮以及中国近代学校教育制度的确立,图画、手工等课程得以在新式学校教育体系中占有一席之地,从而掀开了中国早期学校美术教育的篇章。可以说,中国学校美术教育的开端和整个中国社会的近代化过程以及中国教育改革的近代化过程密不可分。对现实需求的考虑,对国外教育经验的借鉴,以及对中国传统美术教育优势的吸收,构成了近代中国学校美术教育建设的基本方式。探讨新式学校美术教育的产生、发展过程和各个层面的深刻变化,以及与社会转型的内在联系,总结前辈教育家在吸收融合外来教育、改造传统教育、建立和发展新式学校美术教育过程中积累的经验教训,对我们了解中国美术教育的发展有着重要的意义。

　　任何事物和现象的出现都不是纯粹的偶然,它是诸多因素在特定时期共同作用的结果。近代中国学校美术教育制度得以确立,是内因与外因、被动接纳与主动借鉴等多方因素使然。一方面,清末政治腐败、国势衰微,外敌入侵引起社会变革,实业、实学成为社会和教育中的焦点,伴随"洋务运动"而来的洋务教育中众多实业学堂开始开设制图、绘图课程,成为中国近代实业教育中美术教育的开端;另一方面,清末教育中的诸多弊病已成为社会发展

的障碍,教育改革势在必行。伴随着"维新运动"和大量新式学堂的涌现,迫切需要新的学校教育制度对全国教育和学校进行规范。在探讨新学制的过程中,维新派人士的教育主张和实践为日后图画、手工课程纳入学校教育体系奠定了基础;西方教育思想、教育制度、绘画技法的传入和国人主动对日本教育的考察与借鉴,也成为学校美术教育得以确立的原因之一。因此,在诸多因素共同作用之下,图画、手工课程才得以在中国第一个颁布实施的学校教育制度中占有一席之地。

第一节　社会变革和教育改革之呼声

中国近代学校美术教育伴随中国教育的近代化进程拉开序幕。社会变迁对教育产生巨大影响,教育则是社会变迁的结果。美术教育得以在中国第一个颁布并实施的学制系统中占有一席之地,并由此开启近代中国学校美术教育的先河,社会变革和教育改革是一个重要因素。

清末政府腐败,外强入侵,军队腐化,国势衰微。一方面外敌入侵引起社会变革,以"经世致用"思想为指导的实业、实学成为社会和教育关注的焦点,伴随"洋务运动"而来的洋务教育中众多实业学堂开始开设制图、绘图课程,这成为近代学校实业教育中美术教育的开端;另一方面,甲午战败,国人开始意识到仅师夷之技并不能从根本上改变落后挨打的局面,社会的进步需要依靠人的进步,而人的进步需要依靠教育。清末教育中的诸多弊病已成为社会发展中的障碍,教育改革势在必行。伴随着"维新运动"和兴学堂的呼声日益高涨,大量新式学堂涌现,迫切需要新的学校教育制度对全国教育和学校进行规范,在探讨新学制的过程中,维新派人

士的教育主张和实践也为日后图画、手工课程纳入学校教育体系
奠定了基础。

一、"经世致用"思想与制图绘图课程

早在鸦片战争之前,以龚自珍、①林则徐、魏源为主要代表的
一些觉醒的知识分子成为近代中国最早睁眼看世界的先进思想
家。他们对当时社会盛行的空谈心性、崇尚空疏的"宋学"和专事
考据的"汉学"提出批评,倡导"经世致用"的新学风,提出变通科
举,学习实学,培养有真才实学的人才。这些思想开启了学习西学
的先声,其"经世致用"、向西方学习的观点为之后的"洋务运动"、
洋务教育,以及实业学堂中制图、绘图课程的开设奠定了思想
基础。

龚自珍是晚清力倡"经世致用"之学的先驱,他在《明良论》
(1814)、《乙丙之际著议》(1816)、《平均篇》等著作中以深刻的洞察
力看到清王朝已步入风雨飘摇的"衰世",认为在这"人畜悲痛,鬼
神思变置"的情况下改革势在必行,而史治腐败、教育不良是当时
的最主要问题。他指出,治学应以研究本朝之法,读本朝之书,讲
求当代实际问题为主,力主讲求实学,主张学习"西洋奇器"的制造
以利于中国。同时提出"时务莫切于当代,道义贵存乎实用"的观
点,认为学习必须有济于实用,能解决现实问题,在以道德教育为
中心的传统教育之外,在教育内容方面应增加西方长技——自然
科学技术。林则徐则"日日使人刺探西事,翻译西书,并购买其新
闻纸",组织人将英人慕瑞(Hugh Murray)所著 *An Encyclopaedia of
Geography*(后译为《地理百科全书》或《世界地理大全》)编译为中

① 龚自珍(1792—1841),浙江省仁和(今杭州)人,近代著名今文经学家、诗人。

文,即《四洲志》。该书包含世界四大洲 30 多个国家的政治、历史、商业内容,虽原书述及的国家和地区并未完全译出,但由于当时国人世界知识严重匮乏,此书堪称近代中国译出的第一部相对完整、比较系统的地界地理志书,为闭塞的中国打开了一扇眺望世界的窗户。魏源①根据《四洲志》钞本和"历代史志及明以来岛志并近夷图夷语"等资料,参考各家图说、历代史传及西方诸书编写《海国图志》②一书,记述各国地理、历史,介绍西方先进的军事和科学技术。他在《海国图志·叙》中写道:"是书何以作? 曰:为以夷攻夷而作,为以夷款夷而作,为师夷长技以制夷而作。"③进而提出"师夷长技以制夷"的观点,主张学习西方先进科学技术,抵抗外国侵略。他认为"中国智慧,无所不有,历算则日月薄蚀,闰余消息,不爽秒毫;仪器则钟表晷刻,不亚西土;至罗针、壶漏则创自中国而后西行",如能"尽得西洋之长技委中国之长技",中国社会就会"风气日开,智慧日出,方见东海之民,犹西海之民"。④

　　这些近代思想家倡导的"经世致用"思想突破了传统教育的儒学思想,在传统旧教育和近代新教育之间起到了一定的沟通作用,也为之后"洋务运动"中大量实业学校的开设奠定了理论基础。受到这些思想的影响,图画、手工、制图、绘图课程因较强的实用性而被纳入洋务学堂课程中。然而,这样的声音在当时毕竟还显得微

　　① 　魏源(1794—1857),湖南邵阳人,1825 年江苏布政使贺长龄聘其编辑《皇朝经世文编》,该书开当时汇集研讨时务和政论之文的先声,从此魏源开始留意经世致用之学。

　　② 　1821 年他在内阁充国史馆校对官时,开始抛开经史从事"天地东南西北之学"。1840 年鸦片战争给他极大刺激,忧愤之下,于 1841 年开始着手编著《海国图志》。1842 年完成 50 卷,1847—1848 年增补为 60 卷刻印于扬州,1852 年又扩编为 100 卷重印于高邮。

　　③ 　魏源:《魏源集》,中华书局,1976 年版,第 207 页。

　　④ 　魏源:《海国图志》(卷 2),"筹海篇三"。

弱,他们清末学者的身份也很难左右统治者教育改革的方向。真正使人们清醒的,是侵略者的炮火入侵和国门初启之后外面世界的进步与文明。

1840 年鸦片战争的炮火轰开了中国闭关锁国的大门,中国出现了"数千年未有之变局",面临着"数千年未有之强敌"的局面。[1]面对坚船利炮、先进科技,清王朝的腐朽与落后暴露无遗。第二次鸦片战争(1856—1860)中国又以惨败而告终,在不断地割地、赔款中,"天朝上国"的威严丧失殆尽。弱肉强食的冷酷现实使人们意识到中国惨败其原因除了政治腐败之外,其次就是经济和技术的落后。"清军的武器装备落后而陈旧。战争中,清军使用的是大刀、长矛、弓箭之类的原始兵器,只有少数命中率极低的火绳炮,战船亦是'薄板旧钉,遇击则破'"。[2]而西方"轮船电报之速,瞬息千里;军器机事之精,工力百倍"。[3]清政府不得不承认培养实用人才最为重要,进而希望通过学习西方先进技术,通过以自强为目的的"洋务运动"救中国于水火之中。

洋务派在实践中认识到,花费了大量财力、人力引进的外国机器,如果没人会使用和管理就等于一堆废铁,毫无价值。张之洞曾指出:"有船而无驾驶之人,有炮而无测放之人,有鱼雷水雷而无修造演习之人,有炮台而不谙筑造攻守之法,有枪炮而不知训练修理之方,则有船械与无船械等。"[4]而聘请洋人来做教习也只能是权宜之策,还必须培养懂得这些原理的本国人才,才不至于"数年之

① 中国史学会:《洋务运动》(第六册),上海人民出版社,1961 年版,第 351 页。
② 蒋廷黻:《中国近代史》,上海古籍出版社,2004 年版,第 18 页。
③ 中国史学会:《洋务运动》(第六册),上海人民出版社,1961 年版,第 351 页。
④ 张之洞:《张文襄公全集》(卷 11),"筹议海防要策折",中国书店,1990 年版,第 17 页。

后,西人别出新奇,中国又成故步"。于是随着"洋务运动"和洋务教育的展开,全国先后建立了 30 多所外国语学堂、军事学堂、技术学堂。如北京同文馆、上海广方言馆、广东方言馆、福建船政学堂、天津电报学堂、水师学堂、武备学堂、江南水师学堂、江南陆师学堂、直隶武备学堂、湖北武备学堂等。这些学堂旨在培养外语、造船、电信、军事等技术人才,开设的课程多是和"经世致用"的实用技术有关的"实学"课程,其中有不少涉及制图、绘图内容。如 1866 年左宗棠在福建开设的福建船政学堂即在法文学堂中于造船科外设立绘事院,教授几何画法及绘制船图和机器图样,还于 1868 年增设艺圃,培养年轻工匠。1869 年上海广方言馆与江南制造局开设的学堂合并,重拟《课程十条》,第九条规定"学生分为上、下两班,初进馆者先在下班学习外国公理、公法。如算学、代数学、几何学、重学、天文、地理、绘图等事,皆用初学浅书教习",对于成绩优秀者升入上班学习,"上班专习一艺";第十条规定"上班"课程有七门,其中包括"制造或木或铁各种""拟定各汽机图样或司机各事"等门类。①

福建船政学堂监督日意格②在"船政学堂教学状况记"中曾说,"除此以外,还对各车间智力较优的工人进行特别训练,使他们能达到合同规定的要求,即看得懂蒸汽机或船体设计图纸,并照图施工",③继而介绍了造船学校的教授科目、培养目标等。他说:"该专业的培养目标是使学生能依靠推理、计算来理解蒸汽机各部

① 吕达:《中国近代课程史论》,人民教育出版社,1994 年版,第 64 页。
② 日意格(1835—1886),法国人,第二次鸦片战争之际随法国海军来华。左宗棠创办福建船政学堂后于 1867 年聘日意格担任正监督。
③ 陈学恂:《中国近代教育史教学参考资料》(上),人民教育出版社,1986 年版,第 74 页。

件的功能、尺寸,因而能够设计、制造各个零件,使他们能够计算、设计木船体,并在放样棚里按实际尺寸划样。……如为了计算一个机器零件或船体的尺寸,必须懂得算数和几何。为了照图制造机器零件或建造船体,就得懂得透视绘图学,也就是几何作图。"①正是在实践中人们逐渐意识到,对西方科学技术、生产工艺的引进、介绍,不仅需要文字翻译,而且需要"图说"的译介方式;不仅需要看懂图纸,而且需要绘制图样模仿学习。因此,在福建船政学堂之后,天津电报学堂(1880)、江南水师学堂(1890)、江南陆师学堂(1895)、直隶武备学堂(1896)、湖北武备学堂(1897)等也纷纷开设制图、绘图课程。

　　虽然这些实业学堂中的制图、绘图课程也都和福建船政学堂一样,是"为了照图制造机器零件或建造船体,就得懂得透视绘图学,也就是几何作图"这样的实用目的而存在的,但这些课程的开设毕竟开了以学习西方近代科学为主要内容的新式教育的先河,图画、手工教育也因此被纳入"声、光、化、电"等"实学"范围,成为与西方的"格致"②之学、制造之理同等重要的课程。正如奚传绩所言:"虽然当时所学的有关美术的知识和技能极为肤浅,但这是一种开创性的实践,它意味着中国人开始逐渐认识到绘画在学习自然科学和科技中的广泛的应用价值,是中国近代对美术教育功能的最早的认识。"③这些课程的开设不但成为近代实业教育中美术教育的起点,同时,由于实业学堂制图、绘图课程的开设,迫切需

　　①　陈学恂:《中国近代教育史教学参考资料》(上),人民教育出版社,1986年版,第74—75页。

　　②　格致,指物理、化学等自然科学。

　　③　奚传绩:《中国师范美术教育的回顾与展望》,见潘耀昌编:《20世纪中国美术教育》,上海书画出版社,1999年版,第403页。

要学校基础教育中有相关课程与之配套,以便为将来升入实业学堂中的生源奠定制图、绘图基础,这在一定程度上也使得中小学堂不得不将图画、手工课程纳入教学体系。而这两类学堂中图画、手工课程的开设又需要大量师资,这也成为推动师范教育中美术课程开设的重要原因。

二、清末教育弊端与人才培养困境

洋务派搞洋务、办教育三十余载,但培养出来的学生却少有真才实学;巨资购买军火、聘请外国教员,到了甲午战争(1894—1895)时却不堪一击。梁启超在《学校余论》中说"未尝有非常之才出乎其间,以效用于天下",最多"仅为洋人广蓄买办之才"而已。严复主持北洋学堂十多年,最后也不得不承认他所办的洋务教育收效甚微,"复管理十余年北洋学堂,质实言之,其中子弟无得意者","此不独北洋学堂为然,即'中兴诸老'如曾、左、沈、李其讲洋务,言培才久矣,然前之海军,后之陆军,其中实无一士"。[①] 张之洞也针对洋务派指责道:"自咸丰以来,无年不办洋务,无日不讲自强。因洋务而进用者数百人,因洋务而糜耗者数千万。冠盖之使交错于海邦,市舶之司日增于腹地。屈己捐爱,将曰待时。事阅三朝,积弱如故。一有俄事,从违莫决。缙绅束手,将帅变色。""今忧中兴时也,不知十余年后又将何以处之?"[②]面对这样的现实,人们开始认识到,单纯的技艺学习只是治标不治本的权宜之计,并不能从根本上改变落后现状。经济、技术的落后究其原因是教育的落后。

① 严复:《严复集》(第三册),"严几道与熊纯如书札节抄",中华书局,1986年版。
② 张之洞:《张文襄公全集》(卷2),奏议二,"详筹边计折",中国书店,1990年版。

清末学者徐建寅[①]在1879年赴欧洲考查兵工制造时曾参观德国汉堡郊区的火药厂，见其"厂屋极陋，器具极简，而成药亦能适用"，不禁感慨，"历观德国造药各厂之器具，皆不及中国津、宁、济、沪各局之精备，而所成之药反良者，何也？则因实验涨力、速度、重率各法，尽心竭力，有弊即改，随时消息于无形，无他秘法也"。[②]可见，仅买回机器设备还不行，关键还需要一批能操作设备、懂得技术的人才。李鸿章曾指出："中国欲自强，则莫如学习外国利器；欲学习外国利器，则莫如觅制器之器。"[③]张之洞也说，"中国不贫于财，而贫于人才"，"人才日多，国势日盛"，[④]认为培养人才比练兵器、办洋务更为重要。

社会的现代化首先应该是人的现代化，而人的现代化必须靠教育。西方社会之所以有先进的工业和科学技术，究其根本是因为教育的发达。"泰西民六七岁，必皆入学，识字学算，粗解天文舆地，故其农工商兵妇女，皆知学，皆能阅报。吾之生童，固农工商兵妇女之师也。吾生童无专门之学，故农不知植物，工不知制造，商不知万国物产，兵不知测绘算数，妇女无以助其夫。是皇上抚有四万万有用之民，而弃之无用之地，至兵不能御敌，

① 徐建寅（1845—1901），江苏无锡人。自幼热爱自然科学，1861年供职于在安庆军械所，1875年任山东机器局总办，1879年出使德、英、法等国进行技术考察。1889年维新变法时任农工商督办，后任福建船政局马尾造船厂提调，湖北省营务总办，保安火药局、汉阳钢药厂督办。著译有《造船全书》《兵学新书》《化学分原》《水雷录要》《欧游杂录》等40余种。

② 徐建寅：《欧洲杂录》，见钟叔河：《走向世界丛书》（第六册），湖南人民出版社，1980年版，第54页。

③ 董宝良、周洪宇：《中国近现代教育思潮与流派》，人民教育出版社，1997年版，第41页。

④ 董宝良、周洪宇：《中国近现代教育思潮与流派》，人民教育出版社，1997年版，第41页。

而农工商不能裕国。"①当时的西方学校在自然科学、应用科学和人文社会科学基础上已经建立起了符合社会不同层次文化需求和生产发展需要的小学、中学、大学，或普通、职业、专门、特殊等全面的教育体系。教学中渗透了自由、民主的教育精神，学生除了具备相当的文化科学知识和近代国民意识外，还能主动地适应社会文化和生产发展的各种需求。而清末中国的教育现状如何呢？

清代教育偏重科举，教学内容以程朱理学为主，树理学为儒学正宗，"义理②""考据③""辞章④"就是当时所谓的学问。教材以"四书""五经"为主；教法有课读与背读两种，讲解很少。考试以"四书"为主要范围，以八股文和小楷为格式，考生只能依指定注疏发挥而无法阐发自己的见解。于是清末学堂便成为灌输四书五经的场所，知识阶层也被迫沉溺于儒经章句，将主要精力倾注于与世无争的考证、训诂、诠释、校勘古典经籍之中。一份资料中曾记载1847年的家塾课程，其中对当时孩童在家塾中的上课情形进行了这样的描述："早起，少长以序，入塾拜先师神座，毕，谒拜师长，请安毕（应对进退礼节，以管子《弟子职》、朱子《小学》为主），理昨日生书、带温书一卷，背。上生书，师长先依经讲解逐字实义，毕，再讲实字虚用、虚字实用、本义有引申、异义有通假之法（以《说文解

① 朱有瓛：《中国近代学制史料》（第一辑下册），华东师范大学出版社，1986年版，第80页。

② "义理"指程朱学派的理学。科举所考的"经艺"解经的标准主要是以程朱学说为标准，《四书》以朱子《集注》，《易经》以程朱二《传》，《诗经》以朱子《集传》为标准。

③ "考据"的开山鼻祖是清初顾亭林，开始时注意于"经世致用"反对程朱理学，后来变成专讲考证、训诂、校勘的古文经学派。清末，这一学派学者多半变为不问政治、整日埋头于古书堆的学者。

④ "辞章"主要指当时流行的桐城派古文，该派文人致力于所谓古文复兴运动。以程朱理学为内容，制定一套僵化固定的形式，将散文拘禁在通经明道的圈子里。

字《尔雅》《广雅》《玉篇》《广韵》为主)。"①这种教学场景在二十多年后依然存在,1870 年的《小学义塾规条》写道:"塾中功课,未识字者先识方字一二百,即授小学诗(新刻《续神童诗》,为人道理都已说到,尤妙在句句明白;如《续千家诗》及《孝经》《弟子职》《小儿语》各种,如有余力皆可接读。其每日讲说,则以学堂日记、学堂讲语为最)。务须尽二月内训毕一二本,细与讲说,一面恳切训诲,教以身体力行,照所读之书做人,方不差误。午后把笔学写格言仿本百字,每傍晚必讲说做人道理一二则,使之互相核讲。每日天明即起,必先在父母前揖禀,洒扫家庭内外,然后入塾。"②其刻板、迂腐之情形由此可见。

同时,科举舞弊在当时也司空见惯,许多考试只是徒有虚名,许多士子不学无术。严复在他的《论治学治事宜分二途》中说:"自学校之弊既极,所谓教授训导者,每岁科两试,典名册,计贽币而已,师无所谓教,弟无所谓学,而国家乃徒存学校之名,不复能望学校之效。"所谓考试也就是点点名册,收取学生献给老师的"贽币"③而已。鸦片战争后,清政府财政支出激增,于是广开"捐例",京官自郎中以下,外官自道府以下,都可按规定价格购买。1853 年,清政府为镇压太平军而筹饷办团练,扩大学额来换取捐输收入。到 1871 年,全国 1 810 所官学中"例监"名额已由25 485 名扩至 30 113 名,其中江西、四川、湖北居前三名。许多有钱人家子弟连科举都不用参加,就可买到贡生、监生、举人等

① 舒新城:《中国近代教育史资料》(上册),人民教育出版社,1981 年版,第85 页。

② 舒新城:《中国近代教育史资料》(上册),人民教育出版社,1981 年版,第89 页。

③ 贽,古代初次拜见长辈或比自己地位高的人时所送的礼物。

名额，以至于当时很多所谓取得功名的士子都不学无术。康有为在《请废八股试帖楷法试士改用策论折》中说："翰苑清才，而竟有不知司马迁、范仲淹为何代人，汉祖、唐宗为何朝帝者。若问以亚非之舆地、欧美之政学，张口瞪目，不知何语矣。"梁启超在《公车上书请变通科举折》中也说："自考官及多士，多有不识汉唐为何朝，贞观为何号者。至于中国之舆地不知，外国之名形不识，更不足责也。"

　　正因如此，空疏、陈腐、摧残人才，几乎成了近代进步思想家、教育家批判封建教育时不约而同使用的共同语言，"科举夙为外人诟病"。① 张之洞曾这样批评科举制："中国仕宦虽有他途，其得美官，膺重劝者，必由科举乎！然此登龙捷径，久而弊生，其文盛而实衰，法久而弊起……近今数十年，文体日益佻薄，非惟不通古今，不切经济，并所谓时文之法度而俱亡之。"②科举培养的人才则"空谈政理，而于工农等学多薄而不屑"。③ 张之洞还将科举和西方学堂做了一番比较，认为"科举文字多剿窃，学堂功课务在实修；科举只凭一日之短长，学堂必尽累年之研究；科举但取词章，其品谊无从考见，学堂兼重行检，其心术尤可灼知。彼此相衡，难易迥别，人情莫不避难就易"。④ 这种以缺少自然科学和除儒学以外的所有哲学社会科学的教育内容，以培养和选拔官吏为目的的教育体系，培养出来的只能是思想僵化、脱离实际、整日埋头故纸堆里的士子。他们对于"内政外交，治兵理财，无一能举者，则以科举之试以诗文

　　① 朱有瓛：《中国近代学制史料》（第一辑下册），华东师范大学出版社，1986 年版，第 55 页。

　　② 张之洞：《张文襄公全集》（203 卷），北京文华斋刻本，1928 年版，第 23 页。

　　③ 苑书义、孙华峰、李秉新：《张之洞全集》（57 卷），河北人民出版社，1998 年版，第 1488 页。

　　④ 张之洞：《张文襄公全集》（61 卷），北京文华斋刻本，1928 年版，第 24 页。

楷法取士,学非所用,用非所学故也",①因此,这种以科举取士为核心的封建教育已经无法适应当时的客观需要和新形势下的新要求,并成为中国封建社会后期人才匮乏、政治腐败、社会发展缓慢的重要因素之一,甚至成为社会进步的障碍。所以对新的教育内容、教育制度的需求日益迫切。

1894 年中日甲午战争以中国战败并签订丧权辱国之《马关条约》而告终,张之洞深受刺激。1895 年 7 月 19 日,他上书《吁请修备储才折》,详细分析了和约对中国的危害和"不久即将有燃眉之患"的时局,提出"中国安身立命之端"的九条应急事项:亟练陆军、亟治海军、亟造铁路、分设枪炮厂、广开学堂、速讲商务、讲求工政、多派游历人员、预备巡幸之所,进而提出"立国由于人才,人才出于立学"的教育救国基本思想。"人皆知外洋各国之强由于兵,而不知外洋之强由于学。夫立国由于人才,人才出于立学,此古今中外不易之理。"正是由于旧教育的诸多弊端、人才培养中的困境、对新式教育的迫切需求,最终促成了 1902 年"壬寅学制"的制定、1904 年"癸卯学制"的颁布实施和 1905 年科举制度的废除。而伴随新学制的制定和科举制度的废除,几乎所有的学科都卷入了这场规模空前的文化转型之中。新式学校美术教育得以伴随新式学堂的开设及新学制的制定而进入学校教育体系。

三、新式学堂初创与课程改革尝试

甲午战败,中华民族危机更加严重,人们日益认识到"国势之强弱在人才,人才之消长在学校",当今"环球各国竞长争雄,莫不

① 朱有瓛:《中国近代学制史料》(第一辑下册),华东师范大学出版社,1986 年版,第 79 页。

以教育为兴邦为急务",考察周边国家,尤其是日本,"其制以大学造就文武之通才,以小学蒙学启发国民之忠义,化成国民之善良……以德育、智育、体育为三大端,洵可谓体用兼赅,先后有序,礼失求野"。① 进而,在康有为、梁启超的推动下,"维新运动"随之展开。维新派在教育方面主张以西方资产阶级的"新学"改良封建主义的"旧学",认为中国衰弱的根本原因在于教育不良、学术落后,救亡图强必须从改良教育入手,进而提出一系列主张并付诸实施。清政府也迫于形势压力,开始对传统教育进行改革。"为了发展新式学堂,许多维新人士建议把旧有的书院一律改为学堂(康有为:《请饬各省改书院淫祠为学堂折》),在'百日维新'期间,清帝采用了维新派的建议,谕各省府厅州县把现有的大小书院一律改为兼习中学西学之学校:省会的大书院改为高等学,郡城的书院改为中等学,州县的书院改为小学。在光绪二十七年的《上谕》中,又重申前谕,对改书院为学校事,务必'切实通筹,认真举办'。"② 于是,以"维新运动"为主流,形成了"废科举,兴学堂"的浪潮。

新式学堂的开办进一步推动课程改革,图画课程作为课程设置体系中的一部分伴随着课程改革受到重视,并在维新派所办新式学堂进行办学实践。康有为在《大同书》里曾详尽阐述建立初、中、高三级学校的重要性和必要性,谈到育婴院时他说:"子能言时教以言,凡百物皆备,制雏形或为图画,俾其知识日增。"③关于小学图画课、手工课,他认为:"图画雏形之器,古今事物莫不具备,既使开其知识,而须多为仁爱之事以感动其心,且以编入学课中,使

① 苑书义、孙华峰、李秉新:《张之洞全集》(57 卷),河北人民出版社,1998 年版,第 1488、1501、1661 页。
② 陈景磐:《中国近代教育史》,人民教育出版社,1979 年版,第 105 页。
③ 康有为:《大同书》,章锡琛、周振甫校点,古籍出版社,1956 年版,第 211 页。

之学习。若夫金工、木工、范器、筑场,既合童性之嬉,即资长大之业,童而熟习,长大忘形,尤于工艺易精也。"①在《请开学校折》中他进一步建议模仿德国和日本近代学制,建立各级新式学校,使学生学习新学,即近代自然科学和社会科学知识。1888 年到 1896年间他曾先后七次上书光绪帝,恳求清廷下令,命省府县乡兴办学堂,七岁以上孩子都要入学,并教授图、算、器、艺、语言、文学等课程。同时他在实践中也践行这样的教育思想,从 1891 年至 1894年,他曾在广州长兴"万木草堂"②讲学四年,在他的"长兴学说"系统表中,开设课程有孔学、佛学、周秦诸子学、宋明理学、泰西哲学、中国辞章学、外国语言文字学。此外还设有"科外学科",其中有演说、体操、音乐、图画、射击、游历等科目,图画课程也被他纳入学校课程体系。

此外,张之洞、严复、盛宣怀等人也就改革教育和课程提出若干设想,并在教育实践中推行新教育和新课程,图画课程也被他们纳入学校课程体系。1898 年 4 月,张之洞在《劝学篇》中介绍了西方学制建设,并提出了一个较为合理、系统的学制设想,包括建立学制系统和教育结构布局的设想,各级学堂课程设置的原则,中小学教育、专业职业教育,师资、经费、人才选拔等。其中提到"小学堂之书较浅,事较少,如天文、地质、绘图、算学、格致、方言、体操之类,具体而微",③"小学堂习《四书》、通中国地理、中国史事之大

①　康有为:《大同书》,章锡琛、周振甫校点,古籍出版社,1956 年版,第 214 页。
②　"万木草堂"是康有为于 1891 年创办的一所以培养维新变法人才为目标的新型学校。原为"长兴学舍",因校址在广州长兴而得名。1893 年长兴学舍迁至广州学宫仰高祠,更名"万木草堂"。康有为在这里"与诸子日夕讲业,大发求仁之义,而讲中外之故,救中国之法"。
③　陈山榜:《张之洞劝学篇评注》,大连出版社,1990 年版,第 108—109 页。

略,算术绘图格致之粗浅者。中学堂各事,较小学堂加深"。[①] 从 1901 年 7 月到 1902 年 10 月一年多时间里,张之洞以建立学制为中心,对湖北省教育进行了全面教育改革实践尝试。严复是近代中国最早系统阐述德、智、体全面发展教育思想的人,他对中小学课程和教学的设想更是有独特之处,认为"发蒙之始,自以求能读书写字为先",同时应通过"教之作画"来"教以观物之法",因为作画时"童子心不外驰",而写生画"则必审物",练习写生画可以锻炼儿童专心、用心。同时"其事又为童子之所欲,而不以为苦,故可贵也",随后"再进则物理、算学、历史、舆地,以次分时,皆可课授"。[②] 此时他已经充分认识到美术教育对人的培养和发展的重要作用,并将图画作为一种教学手段提升到重要位置。此外,1897 年盛宣怀创办的"南洋公学师范院"(中国第一所师范学院)、1898 年的上海"经正女学"、[③]1903 年的上海"城东女学"[④]等不少新式学堂中都开始在主要学习科目中设置图画课程。这些思想家、教育家关于学校美术教育的理论和办学实践都为图画、手工课程进入学校教育系统奠定了现实基础。

① 陈山榜:《张之洞劝学篇评注》,大连出版社,1990 年版,第 104 页。

② 严复:《严复集》,"论今日教育应以物理科学为当务之急",中华书局,1986 年版,第 285 页。

③ "经正女学"是中国人自己开办的第一所女子学堂,创办人经元善 1893 年在上海城南高昌庙创办"经正书院",教授西学。该学堂初创时招收 8 岁至 15 岁的女学生 20 余人,林乐知的女儿林梅蕊任西文总教习,并兼授英语、算术、地理、图画等科。1898 年 10 月底"经正女学"又在上海城内设分校,延请中西教习各 1 人,学校课程分中文、西文两种,中文课程有《女孝经》《幼学须知句解》、唐诗等,女红、图画、医学隔日学习,西文课程主要有外国语、地理、医学、算术等,同时还兼习体操、琴学等。戊戌政变失败后,"经正女学"被勒令停办。

④ 上海城东女学创办人、校长杨白民热心提倡艺术教育,在该校设文艺科,注重图画、音乐、手工、文学等课程。吴梦非 1915 年从浙江两级师范学堂毕业后,即受邀赴该校教授西洋画,李叔同、张聿光等也曾在此校任教。

第二节　欧美学校美术教育之影响

图画、手工课程被纳入近代学校教育体系绝非偶然。如果说洋务教育中众多实业学堂设置制图、绘图课程是源于社会改革、救亡图存的需求，"维新运动"在新式学堂中设置图画课程是作为新的学校教育制度的一部分进行的探索和尝试，那么欧洲学校美术教育制度、模式则为中国学校美术教育制度的确立和模式转型提供了可资效仿的榜样。西方教育思想、教育制度的传入以及国人走出国门的所见所闻，对新式美术教育被纳入学校教育体系起到了至关重要的推动作用。

一、西方教育书籍和制度的输入

早在明末清初之际，在"西学东渐"浪潮的推动下，西方教育思想、观念和学校体制就曾通过欧美来华传教士传入中国。意大利耶稣会传教士艾儒略（Jules Aleni）1613 年开始在中国传教，他撰写的《几何要法》《西方答问》《职方外纪》等著作广泛介绍了西方的天文、物理、数学及世界地理知识。艾儒略在 1623 年刊出的《西学凡》一书中写道："极西诸国，总名欧逻巴者，隔于中华九万里，文字语言，经传书集，自有本国圣贤所纪。其科目考取，虽国各有法，小异大同，要之尽于六科。"[1]较早地向中国介绍了西方国家学校教育的情况，使中国人对西方教育状况有了初步认识。我国学者徐宗泽曾评论该书"是一本欧西大学所授各课之课程纲要"。[2] 艾儒

[1]　艾儒略：《西学凡》，见《天学初函》（第一册），台北：学生书局，1965 年版，第 2 页。

[2]　徐宗泽：《明清间耶稣会士译著提要》，中华书局，1989 年版，第 83 页。

略之后,由于明清两朝实行海禁政策,开始闭关锁国,致使第一波"西学东渐"浪潮结束,西方教育书籍的传入也大大减少。

鸦片战争后,第二次"西学东渐"浪潮开始。德国传教士花之安(Ernst Faber)的《德国学校论略》论述了德国的普通教育体制和专门教育体制,就涉及内容和范围而言堪称鸦片战争后传入中国的第一部关于西方近代教育的专著,使中国对西方教育的认识深入了不少,也让关心实务、主张变法的人士开了眼界。19世纪60年代,冯桂芬的《校邠庐抗议》对英国、法国、荷兰、瑞典的教育制度进行了论述。此后,《万国公报》相继刊登了英国传教士艾约瑟①(Joseph Edkins)的《泰西诸国校塾》、美国传教士狄考文(Calvin Wilson Mateer)的《振兴学校论》等文章,向清政府提供了零碎的学制及教育改革信息。此外,应当时教育改革的需要,总理衙门委派时任京师同文馆总教习的美国传教士丁韪良(William Alexander Parsons Martin)前往日本、美国、法国、德国、英国、瑞士、意大利七国考察教育,"乘游历各国之便博采周咨,遇学业新法可补馆课者留心采择,或归述其事,或登诸载籍,则此行尤为有益馆课"。②1882年,丁韪良考察完毕后,在其同文馆门生桂荣的协助下,将游历七国见闻参考其他文献资料汇编为《西学考略》,向总理衙门做了汇报。该书在丁韪良实地考察外国大学基础上写成,广泛论述了英、美、日等各国的教育概况,并将最新教育信息输入中国,使国人对国外学校教育的认识在原有基础上又前进了一大步。1886

① 艾约瑟(Joseph Edkins,1823—1905),英国人,毕业于伦敦大学,1848年被伦敦布道会派来中国。1852年至1860年编译《中西通书》,与李善兰等合译《格致西学提要》《光论》《重学》等书,和王韬合译《重学浅说》《光学图说》《格致新学提纲》《西国天文源流》和《中西通书》等书,还编译有《欧洲史略》《希腊志略》《罗马志略》《富国养民策》《西学启蒙》等书,颇有影响。

② 丁韪良:《西学考略》(上卷),总理衙门京师同文馆,1883年版,第62页。

年,英国传教士李提摩太(Timothy Richard)的著作《七国新学备要》问世,详细介绍了英、法、德、俄、美、日、印度七国的学校教育制度,在戊戌变法期间产生了较大影响。

中日甲午战争之后,中国开始通过日本大量引入西方教育思想、学说和理论著作,主要方式是对西方教育书籍的翻译引进。随之,夸美纽斯、洛克、卢梭、斐斯泰洛齐、福禄培尔、赫尔巴特、斯宾塞等人的传记、学说、著作在各种刊物上出现,大量介绍欧美各种教育思想流派、教育制度及教育发展现状的文章和著作也通过日本翻译过来。这些都对国人了解西方教育思想、制度等起到了积极的作用。学校美术教育作为整个学校教育体系中的一部分也开始通过这些教育书籍、教育制度的传入被人们了解。

二、欧美考察与西方学校美术教育

"百闻不如一见",与通过西方教育书籍了解西方教育相比,赴欧洲实地考察才是清末国人真正接触和了解西方学校教育的开始。钟叔河曾说"一个民族从中世纪到现代的历史,往往也就是它的人民打开眼界走向世界的历史",[①]"当黄河、长江已经哺育出精美辉煌的古代文化时,泰晤士、莱茵和密西西比河上的居民,还在黑暗的原始森林里徘徊。而自从地理大发现和产业革命以来,中国却相对落后了"。[②]近代西方资本主义国家在自然科学、技术科学、社会科学等各个领域都迅速发展,学说日新,人才辈出。但在同一时间概念里,清王朝还处于封闭状态,人们对外面的世界,特

① 钟叔河:《走向世界丛书》(第一册),岳麓书社,1985年版,第2页。
② 钟叔河:《走向世界丛书》(第一册),岳麓书社,1985年版,第2页。

别是近代西方世界的发展,知之甚少。如前所述,林则徐、魏源等都曾提出学习西方先进技术和教育以改良中国现状,在当时而言,已然是一种很大的进步。但他们都未曾走出国门,对于西方的了解也都是间接得来。赴欧美考察为人们了解西方提供了最直接的方式。通过整理考察者的考察日志、游记等资料,我们发现其中记载有不少当时西方学校美术教育的内容,这些内容成为近代中国学校美术教育制度确立的重要参考。

从1840年鸦片战争到1875年的35年间,中国人亲历欧洲的记载很少。根据钟叔河的观点,中国在郭嵩焘之前亲历欧洲并有著述的人有樊守义[①](1707—1720)、谢清高[②](1820)、林缄(1847)、容闳(1847)、斌椿(1866)、张德彝(1866)、王韬[③](1867—1870)、志刚(1868)等,但这些人或文化有限,才学和思想水平不高,或只通西学不通中学。因此,即使他们中的一些人有出游著述,其中涉及文化、教育、体制等深层次考察内容的也不多。只有王韬在他的著述《漫游随录》中谈到了一些关于文化、教育、实学方面的内容。这本书中一些关于西方学校图画课程的记述可被看作是中国人出游欧美所著日志、游记中较早关于学校美术教育课程的记载了。王韬1867年(同治六年)随理雅各(James Legge)漫游法、英等国,[④]到伦敦后他便"每日出游,遍历各处。尝观典籍于太学,品瑰奇于

① 樊守义,山西平阳人,康熙四十六年同泰西教士艾约瑟前往葡萄牙、西班牙、意大利等国,康熙五十九年回国,著有《身见录》,原稿藏于梵蒂冈。

② 谢清高,广东嘉应州人,少年时从贾人走海南遇险,被外国商船救起后留船"随贩",十四年遍历世界各地,曾将其海外见闻口述成《海录》一书。

③ 王韬(1828—1897),江苏甫里人,近代著名思想家,我国新闻史上第一位报刊政论家,近代报刊思想的奠基人。1867年应理雅各(James Legge)之请出游欧洲,著有《漫游随录》,1879年出游日本后著《扶桑游记》。

④ 王韬1868年至1870年旅居苏格兰,比郭嵩焘、刘锡鸿驻扎英国早7年。

各院,审察火机之妙用,推求格致之精微"。在访问了牛津、爱丁堡之后,他感慨道:"所考非止一材一艺已也,历算、兵法、天文、地理、书画、音乐,又有专习各国之语言文字者,如此,庶非囿于一隅者可比。故英国学问之士,俱有实际;其所习武备、文艺,均可实见诸措施;坐而言者,可以起而行也。"①同时,他也明确指出英国学校教育的课程设置中包括美术教育,"英人最重文学,童稚之年,入塾受业,至壮而经营四方;故虽贱工粗役,率多知书识字。女子与男子同,幼儿习诵,凡书画、历算、象纬、舆图、山经、海志,靡不切究穷研,得其精理"。② 虽然他的记载简单而粗略,并不涉及书画课程的具体教学内容、教学形式等问题,但也可说明,他已经开始注意到西方国家学校教育中开设有美术教育类课程这一事实。

钟叔河将郭嵩焘称为"近代向西方寻求真理的一个代表人物"③"第一个从中国到欧洲系统考察了西方文化历史,并且第一个对中西哲学思想和政治伦理观念进行了比较研究"④的人。他在光绪二年十月十七日出使英国,随行有刘锡鸿、张德彝等人。郭嵩焘在游历中参观学校、博物馆、图书馆,参与各种学会,观看各种科学实验表演,表现出对新知识的极大热情和兴趣。特别值得注意的是,他在日记中多次提到参观学校时所见到的西方

① 王韬:《漫游随录》,见钟叔河:《走向世界丛书》(第六册),岳麓书社,1985 年版,第 125 页。

② 王韬:《漫游随录》,见钟叔河:《走向世界丛书》(第六册),岳麓书社,1985 年版,第 107 页。

③ 郭嵩焘:《伦敦与巴黎日记》,见钟叔河:《走向世界丛书》(第四册),岳麓书社,1984 年版,第 14 页。

④ 郭嵩焘:《伦敦与巴黎日记》,见钟叔河:《走向世界丛书》(第四册),岳麓书社,1984 年版,第 32 页。

学校美术教育课程的开设情况。如光绪三年十二月十九,他在日记中写下参观一所学校手工课程时看到的情形:"环坐者:一用方纸画其中,析为十二行,纵横用两色线编制为方纹锦;一栽长方纸使折成匕;一和泥为丸使按成篮、成碗,或圆如梨、如苹果,或叠数瓣如花;一为小方木十,使记数。皆妇女一人分教之。又有总教习一人执短杆教之歌,以杆击柱为节:或举手,或叠手,或拍掌;轻重疏数,皆视所持杆点画相应。"①光绪四年,他与格林里治学校海军专业的学生谈及学校课业时"询问读书章程:每日六点钟分赴各馆听讲。礼拜一上午九点钟重学,十一点钟化学,下午三点钟画炮台图。礼拜二上午算学、格致学(电学赅括其中),下午画海道图……管驾以绘图为重,掌炮以下以化学、电学为用,而数学一项实为之本,凡在学者皆先习之。此西洋人才之所以日盛也"。②可见这是实业学校的制图、绘图课程。此外,光绪四年三月十五日,他去何尔火药机器局参观时"又有画馆一,凡制各种机器,先画为图式。而后度其大小分秒,制造木模,乃始倾铁为之"。③通过实地考察,他真切地意识到图画、制图等课程对实学、实业有重要作用。

和郭嵩焘一起出国的刘锡鸿④在《英轺私记》中也谈到英国学校教育中有画工一科。"小学成,则令就工以谋食。其资禀特优者,益使习天文、机器、画工、医术、光学、化学、电学、气学、力学诸

① 郭嵩焘:《伦敦与巴黎日记》,见钟叔河:《走向世界丛书》(第四册),岳麓书社,1984年版,第436页。

② 郭嵩焘:《伦敦与巴黎日记》,见钟叔河:《走向世界丛书》(第四册),岳麓书社,1984年版,第449—450页。

③ 郭嵩焘:《伦敦与巴黎日记》,见钟叔河:《走向世界丛书》(第四册),岳麓书社,1984年版,第543页。

④ 刘锡鸿,广东人,1876年任驻英副使,随郭嵩焘往伦敦,后改任出使德国大臣。

技艺,是之谓大学"①。同行的张德彝②也在《随使英俄记》(原名《四述奇》)中记载了自己在英国、俄国学校所参观学校中的美术教育课程。如光绪三年三月二十九日他们参观英国德露芝学堂时得知,该校学生"所学为文字、化学、格物、测算、画工、力学等课程",③同年三月十一日的日记中所记关于英国学校的情形与刘锡鸿的几乎相同,"按英规,凡幼童子女已届五龄者,官即令之入塾习读。初学教以语言文字。年逾十岁,教以算术、勾股、开方之法,是谓小学。年至十五,其愚鲁不能深造者,即令就工谋食;其资禀特优者,令之学天文、地理、化学、光学、格物、医学,以及机器、画工等艺,是谓大学"。④ 到达俄国后,光绪五年一月二十三日,游芝木那奚亚大学院时记有该校学生"初学本国语言文字,次学英、法、德、义各国文字,次学史书、测算、天文、地理,及绘画、音学等"的内容,⑤这也佐证了郭嵩焘和刘锡鸿著作中关于西方学校手工、绘图等课程的记载。

此外,江苏江宁人李圭⑥和江苏无锡人薛福成⑦的相关记述也

① 刘锡鸿:《英轺私记》,见钟叔河:《走向世界丛书》(第七册),岳麓书社,1986年版,第208页。

② 张德彝(1847—1918),于光绪二年随郭嵩焘、刘锡鸿出使英国,任翻译,1878年随崇厚赴俄谈判。《随使英俄记》就是这两次出国中的记述。另署有三种"述奇":《航海述奇》《欧美环游记》《随使法国记》。

③ 张德彝:《随使英俄记》,见钟叔河:《走向世界丛书》(第七册),岳麓书社,1985年版,第393页。

④ 张德彝:《随使英俄记》,见钟叔河:《走向世界丛书》(第七册),岳麓书社,1985年版,第545—546页。

⑤ 张德彝:《随使英俄记》,见钟叔河:《走向世界丛书》(第七册),岳麓书社,1985年版,第661—662页。

⑥ 李圭(1842—1903),江苏江宁人,受宁波海关税务司好博逊(B' Hobson)聘司文牍事,1876年作为中国工商业的代表,参加美国费城万国博览会,后作《环游地球新录》,李鸿章为其写序。

⑦ 薛福成(1838—1894),江苏无锡人,1890年至1894年任出使英、法、义、比四国大臣。著有《出使英法义比四国日记》和《出使日记续刻》。他和黎庶昌、张裕钊、吴汝纶四人被称为"曾门四子"。

为人们从另外的角度了解西方学校美术教育提供了参考。李圭1876年作为中国工商业的代表赴美参加万国博览会,来回环地球一周,后作《环游地球新录》一书。在书中他谈到在博览会上看到中国留美幼童功课作业展览的情况,"甘那的格省哈佛书馆,我国幼童课程窗稿亦在列。尝见其绘画、地图、算法、人物、花木,皆有规格……惟言幼童在哈佛攻书二年,足抵其当日在香港学习五年。诚可见用心专而教法备焉"。[①] 薛福成是洋务运动的主要领导者之一,也是中国近代资本主义工商业的发起者,他于1890年至1894年间任出使英、法、义、比四国大臣,走访欧洲多个国家考察工业发展,他在《出使英法义比四国日记》光绪十八年闰六月二十七日的日记中谈了工艺对于国家振兴的重要作用,"中国欲振兴商务,必先讲求工艺。讲求之说,不外二端,以格致为基,以机器为辅而已。格致如化学、光学……所包者甚广。得其精,则象纬、舆图、律历皆能深造有得;得其粗,则亦不难以一艺名家。既须多设书院,选聪颖子弟肄业其中,而艺术学堂亦不可不设也",[②]明确提出需要建立工艺学堂以图富强。

综上所述,在1904年"癸卯学制"颁布之前,王韬、郭嵩焘、刘锡鸿、张德彝、李圭、薛福成都曾在考察中注意到西方学校美术教育的情形并在著述中进行了记述。从简单到详细,从模糊到清晰,从仅对课程名称的罗列到后来深入思考美术教育对于人的培养,对于国家富强的重要作用和意义,也反映出国人对学校美术教育的认识逐步深入。虽然这些记述只是凤毛麟角,但也正因此显得

① 李圭:《环游地球新录》,见钟叔河:《走向世界丛书》(第六册),岳麓书社,1985年版,第212页。

② 薛福成:《出使英法义比四国日记》,见钟叔河:《走向世界丛书》(第八册),岳麓书社,1985年版,第598—599页。

弥足珍贵,为当时更多人了解西方学校美术教育提供了珍贵资料,这些资料也成为当时学校美术教育制度建立的重要参考。

第三节 中西艺术交流对传统绘画之冲击

在讨论"癸卯学制"中设置美术课程的原因时,还有一个重要因素应当引起我们的注意,那就是清末西方绘画传入中国产生的对中国传统美术和美术教育的冲击。在中国美术发展史上,早在魏晋南北朝至隋唐时期就曾出现过一次中外美术交流的高峰,当时外来艺术对中国的影响主要表现在宗教方面。伴随着印度佛教与中亚佛教传入中国,犍陀罗艺术和笈多艺术被中国佛教艺术吸收、同化,并在唐代形成绚丽华贵、异彩纷呈的风格,之后又大规模向东方各国特别是日本传播。到了明清时期,则出现了第二次中西艺术交流的高峰,伴随着欧洲天主教的传播和中西贸易的发展,西方艺术传入中国。但在这次交流中,中国却处于被动态势,西方绘画及其古典造型体系对中国传统美术和美术教育方式产生了一定影响,①其中传教士、教会学校等都扮演了重要角色。

一、传教士与西方绘画技法的传播

公元 9 世纪初景教②流行和 14 世纪也里可温教③流行时已有

① 袁宝林的《欧洲传教士与西洋绘画的传入》《17、18 世纪欧洲美术的中国热》,陈滢的《清代广州的外销画》追忆了 18、19 世纪广州画家为满足对西方贸易需要而产生的西洋化、商品性的外销画的历史。

② 景教,唐朝时期传入中国的基督教聂斯脱里派,起源于叙利亚,被视为最早进入中国的基督教派。

③ 也里可温教,元代时对于基督教各派的总称。

西方宗教绘画在中国流传的记载。① 到了明朝万历年间,以利玛窦②为代表的西方传教士将大量西方绘画带入中国,利玛窦也成为在中国传播西方美术的传教士代表。1601年1月,利玛窦在给神宗的上表中写道:"谨以天主像一幅,天主母二幅,天主经一本,珍珠镶嵌十字架一座,报时钟二架,万国图志一册,雅琴一张,奉献于御前。物虽不腆,然从极西贡来,差足异耳。"③顾起元在《客座赘语》卷六"玛窦"条中对他所进献的西方绘画作品做了这样的描述:"所画天主,乃一小儿;一妇人抱之,曰天母。画以铜板为,而涂五采于上,其貌如生。身与手臂,俨然隐起上,脸之凹凸处正视与生人不殊。"④这是中国人对西方绘画最初的视觉反应。此外,利玛窦还带来了神父纳达尔(Nadal)编纂的绘本书籍,这在当时也被认为是极具价值和艺术性的精美作品,原因之一是它们采用了中国绘画中不存在的明暗画法。⑤ 此外,徽州制墨名家程大约于1606年出版的《墨苑》⑥中刊出了由利玛窦提供的四幅宣传天主教的西洋铜版画作稿本摹刻的木版画(也被称为《宝像图》,摹刻者是画家丁云鹏和徽州名刻工黄鏻)(见图1-1),在忠于原版的基础上表现出对西方造型艺术法则中各种因素处理的权衡和考虑,如人物形象、动态的写实、人体结构、比例、明暗和焦点透视等问题。在这些作品中我们可以看到近代中国画家向西方绘画学习、借鉴时最初尝试的情景。正是由于绘画艺术在视觉功能上所具有的独特

① 王镛:《中外美术交流史》,湖南教育出版社,1998年版,第169页。

② 意大利玛塞莱塔(Macerata)人,原名马泰奥·里奇(Matteo Ricci,1552—1610)。

③ 王镛:《中外美术交流史》,湖南教育出版社,1998年版,第170页。

④ 顾起元:《客座赘语》(卷六),利玛窦条,明版。

⑤ 王镛:《中外美术交流史》,湖南教育出版社,1998年版,第173页。

⑥ 主要刊载其所制的各种墨锭上压印的图样的宣传样本。

优越性，来华传教士都希望充分利用这种工具发挥其媒介作用，到明清之际，由西方传教士带入中国的绘画图册就已经数以千计。

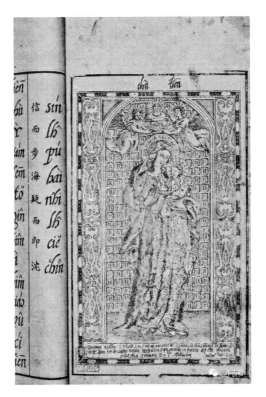

图1-1　程氏《墨苑》中刊出的由利玛窦提供的西洋
铜版画稿摹刻的木版画

传教士除了带来西方绘画作品外，还直接供职于宫廷，传授西方绘画技法。利玛窦之后的来华传教士，如德国的汤若望（Joannes Adam Schll Van Bell），葡萄牙的罗如望（Joannes de Rocha），[①]佛兰德

① 罗如望1609年著有《天主圣像略说》。

斯的南怀仁(Ferdinandus Verbiest)、格拉蒂尼(Giovanni Gherardini)、马国贤(Matteo Ripa),意大利的郎世宁(Gtiuseppe Castiglione)等,均就职于清廷画院。据资料记载,南怀仁曾用西洋透视画法作画三幅,副本挂在畅春苑观剧处;主持刻印了《七奇图说》(刻有世界七大奇迹的画册),在当时广为流传。格拉蒂尼是应康熙皇帝之邀由耶稣会派到中国的一位透视学专家,他曾向宫廷内的学生教授透视画法和油画技法,马国贤于1722年还见过他的七八个学生用油画颜料在高丽纸上画中国风景。① 马国贤也是一位供职于清廷的传教士,擅长油画、铜版画。郎世宁在华五十余年,不仅把西洋画理运用到中国画上,还结合中西绘画技法之长,形成特有风格,也培养了一批重视西洋画理的中国画家,如班达里、孙威凤、汤振基、戴恒、戴正、张为邦、丁观鹏、王幼学、王儒学、戴越、沈源、林朝楷等人。②

当时传教士来华传教或许有服务于本国政治的目的,但由此产生的另一个影响是为古老的中国带来了大量国外艺术品,且向中国画家传授西方绘画技法,使得透视、明暗、色彩等西方绘画技法传入中国并对传统绘画艺术产生影响。除宫廷画家外,像焦秉贞、③冷枚、蒋廷锡等画家也开始尝试以"海西法""海西烘染法"作画。我国最早的透视学著作《视学》的问世也是西方透视学在中国传播并被认可的证明。由年希尧④所著的《视学》于1729年刊行,

① 苏立文:《东西方艺术的汇合》,《美术译丛》,1982年第2期,第74—75页。

② 王镛:《中外美术交流史》,湖南教育出版社,1998年版,第183页。

③ 焦秉贞是清代画史中最早开西洋画风的中国画家,他绘有《耕织图》。甚至被认为是我国最早的油画作品《桐荫仕女图》屏风,也可能出自焦氏之手。

④ 年希尧(1671—1738),安徽怀远县人,字允恭,字希尧,号偶斋主人。湖广巡抚年遐龄之子,清朝名将年羹尧,雍正帝敦肃皇贵妃之兄,清代大臣、医学家。历任工部侍郎、内务府总管及左都御史等要职。曾任景德镇督陶官,经他监督烧制的瓷器被称为"年窑",成为清雍正官窑瓷器中的代表。

初版名为《视学精蕴》,1735 年再版,改名为《视学》。该书图文并茂地阐述了西方透视学基本原理,如平行透视、成角透视,视平线位置方面的仰望透视法,以及轴测图上中心光源阴影的处理等。图例方面对一般立体图形均用二视图表示尺寸及形状,再作底面次透图,决定各特征点的位置高度,最后画出整体透视图(见图 1-2)。书中所用术语,有的沿用至今,如"地平线""视平线"等。书中插图大部分由宫廷画师郎世宁及其学生绘制。年希尧也在该书初版序言中写道"迨后获与泰西郎学士数相晤对,即能以西法作中土绘事",1735 年在该书再版序言中他又说"予究心于此者三十年矣",说明他从 1705 年左右就开始研究透视法,其间也确实得到了郎世宁的帮助和启发。值得一提的是,《视学》不仅是中国历史上第一部关于透视学的研究专著,也在世界透视学发展史上占有一席之地。年希尧出版《视学》后 60 多年,被誉为画法几何学奠基人的法国数学家蒙日才出版了《画法几何学》一书。1977 年在美国学者艾里逊出版的《透视学》(*Perspective*)一书中,作者全面回顾了从 15 到 19 世纪全球范围内在透视学领域有过重大贡献的 52 个历史人物,年希尧是其中唯一一个中国人。

此外,1880 年申江清心书院刊出山英居士的《论画浅说》(线装本),该书以白话文系统介绍了透视学、色彩学、构图法、素描、写生等西方绘画技法,可称为近代中国第一本系统介绍西方绘画技法的书籍(见图 1-3)。这些西方绘画作品和绘画技法的传入,对中国传统绘画的学习内容和教育方式都产生了一定冲击。

二、教会学校中的图画、手工课程

传教士来华不仅带来西方宗教绘画并在宫廷内传授西方绘画

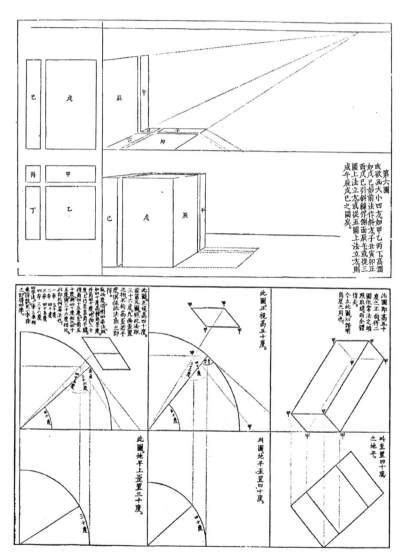

图 1-2　年希尧所著《视学》中的部分插图和说明

图1-3　《论画浅说》内图文并茂地介绍了西方绘画方式

技法,而且将教授范围进一步扩大,开始在教会学校中广设图画、手工等课程。早在1877年,传教士在华成立全国性学校教材委员会时,就曾计划为不同层次的受众编写学校教科书,其中就包括绘画教科书,"8,声乐、器乐和绘画。9,一套学校地图和一套植物与动物图表,用于教室张贴。10,教学艺术,以及任何以后可能被认可的其他科目"。① 不少教会所办的中小学中也都开设图画、手工

① 韦廉臣:《学校教科书委员会的报告》,见陈学恂:《中国近代教育史教学参考资料》(下册),人民教育出版社,1987年版,第86—87页。

课程,如1899年在杭州创办的蕙兰中学,该校共开设主科六门(国文、英文、算学、理科、历史、道学),副科三门(音乐、图画、体育),图画课程作为副科之一列入学校课程范围。随着教会学校逐渐增多,"到19世纪末,教会学校总数增加到2 000所左右,学生数增加到4万人以上"。① 教会学校中的图画、手工课程在更大范围内开设,图画、手工课程也开始被更多人认识和接受。

为何教会学校要开设图画课程? 以下两位传教士的言论或许可以帮助我们找到答案。德国传教士花之安曾说:"器艺,叶也,圣道,根也;器艺,流也,圣道,源也。"②美国传教士浦洛克在《论工艺教育》中称:"吾意中国欲谋国家之富强,欲谋经济之充裕,舍工艺教育无由。工艺之发达,即在从速提倡学校之手工起,此言想无一人反对之者,得多今日通商势力之发达,盖由昔日在学校内注重之起点也。"他还对教会学校的工艺教育做了如下总结:"工艺教育,概分两类:一开化手工,一实用手工。考此两类手工,先后列入学科,为时均不甚久。甚最先者为开化手工,至如实用手工之提倡,不过先此数十年耳。"他提倡通过木工、铜工、陶工、竹工、鞋工、藤工等"操练手眼,利用五官",以此作为"开知识之第一法门",并提出"今时稍有开化之学校,未有不以手工为最重要学科,盖知操练该童之手,即与其目、其脑有一致之作用"。③ 可见,在他们看来,在教会学校中开设图画、手工课程一方面对其传教有所帮助,另一方面是认为图画、手工课程与工艺教育有直接关系,对人的发展和国家富强都有重要作用。

① 孙培青:《中国教育史》,华东师范大学出版社,2000年版,第319页。
② 花之安:《德国学校论略》,《历史研究》,1986年第4期,第106页。
③ 浦洛克:《论工艺教育》,袁熙旸《中国艺术设计教育发展历程研究》,北京理工大学出版社,2003年版,第45页。

　　与此同时,教会学校开设图画、手工课程并传授西方绘画技法在一定程度上也迎合了当时社会对这方面人才的需求。洋务运动开启了中国近代工业化的进程,而近代化工业生产新增了对工艺技术的大量需求。振兴工商业必须"通格致、精制造",因为在实用性相近情况下,审美性就成为商品竞争的重要因素,对这方面人才的需求在种类和数量上都急剧增加。但与此形成对比的是,传统美术教育在内容和形式上都已无法满足这一需求。中国传统美术教育的培养目标是追求文人修养或培养工匠艺人,教学内容以技艺传习为主,教学方式主要是父子相传、师徒相授。在 20 世纪初新式学校美术教育出现之前,这种美术教育模式培养出了一代又一代的画家,正如唐代张彦远所说,"若不知师资传授,则未可议乎画"。[①] 传统美术教育以丰富的内容及特殊的形式体现出在一定历史阶段存在的合理性和优越性,是中国古代绘画艺术得以承袭和发扬的重要方式。但面对近代工业发展对各种工艺人才的大量需求,就显得有些无力。在这样的特殊背景下,教会学校随机而入,开设大量相关课程,培养工艺人才,满足社会需求,我们所熟知的土山湾画馆就是这一特定历史条件下的产物(见图 1 - 4)。关于土山湾画馆的开设情况在很多著作中都有涉及,在此不再赘述。但需要强调的是,它不但培养出了一大批如刘德斋、王安德、任伯年、周湘、张聿光[②]、徐咏青[③]、张充仁等通晓西洋画法的中国画家,而且为西方绘画技法在中国的传播做出了贡献,同时它在教学体制、课程规划、教学方法、考试管理等方面显示出近代学校教育的

　　① 　张彦远:《历代名画记》(卷 2),人民美术出版社,1963 年版。

　　② 　张聿光,1912 年担任上海图画美术院院长。

　　③ 　徐咏青,1880 年出生,9 岁入绘画部,师从刘德斋学习素描、水彩和油画,后来脱离土山湾,曾自办学校,是"月份牌"的创始人之一。

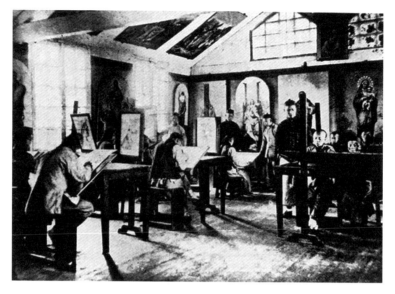

图1-4　土山湾画馆室内旧照

特征,加速了西方学校美术教育模式在中国传播的进程,对我国近代学校美术教育体制的确立也产生了一定影响。

　　总之,在清末社会政治、经济、文化急剧转型之际,中国传统绘画和绘画教育都受到了西方美术和美术教育的冲击。传教士带来西方绘画作品并在宫廷传授西方绘画技法,在教会学校开设图画、手工课程,甚至开办专门的美术培训学校,向近代中国人展现了一种不一样的绘画和绘画人才培养方式。这些都为在"癸卯学制"中设置图画、手工课程奠定了现实基础。

第四节　日本学校美术教育之借鉴

　　甲午战争,中国惨败,国人在东邻小国日本身上看到了教育创造的奇迹。明治维新以后的日本在短短几十年间,由封建主义一

跃为资本主义，再变为帝国主义，用半个世纪走完了欧洲资本主义国家 150 年左右走过的路程，成为世界近代史上后进国家赶超先进国家的典范。中日两国同属亚洲文化圈，亦有很多相似之处，因此学习日本教育、培养有用人才、救国家于危亡便成了符合逻辑的结论而被接受下来。尤其是来自日本的教育制度、课程设置、教科书和教育方法等都刺激了中国的教育变革，提供了有效参考。著名历史学家费正清教授曾说："从 1889 年到 1914 年这段时间，人们可以看到日本在中国的历史进程中的重大影响。"[①]这种影响也体现在教育变革的方方面面，对"癸卯学制"也产生了一定影响，甚至有人认为"癸卯学制"是直接抄袭日本学制的结果。对此，本书不去深究，我们仅关注当时的中日交流及日本教育对"癸卯学制"中设置图画、手工等美术教育课程产生了怎样的影响。

一、效仿日本教育之渊源

中日两国文化交流由来已久。据资料记载，公元 3 世纪以前，日本就已经通过朝鲜半岛学会了中国以青铜冶炼制作及金属器农耕为代表的先进技术。公元 57 年，"倭奴国"派使者到洛阳接受"汉委奴国王"的封号和金印，对此日本历史学家井上清[②]在《日本历史》中写道："在这个长途旅行的困难一定是难以想象的。如上所述，日本社会就如同婴儿寻求母乳般的、如饥似渴地吸取朝鲜与中国先进文明。不久，就从蒙昧阶段跨进了文明阶段。"[③]隋唐时

① 费正清：《剑桥中国晚清史》（下卷），中国社会科学出版社，1985 年版，第 393—394 页。

② 井上清（1913—2001），日本近代史和现代史研究家、著名社会活动家、京都大学名誉教授。二战期间参与了文部省的维新史料和帝国学士院的帝室制度史的编纂工作，战后成为历史学研究会的重要领导成员。

③ 井上清：《日本历史》，闫伯纬译，陕西人民出版社，2011 年版，第 8 页。

期,日本在建立中央集权封建国家的过程中更是把中国作为效法的榜样。从公元607年开始,日本大批僧侣和学生到中国留学,在公元702年至公元777年的七十五年间,日本先后六次派"遣唐使"来到中国,每次都有四五百留学生同来。与日本如此迫切地向中国学习并派遣大量人员来中国相反,中国人那时很少去日本。即使鉴真东渡,也是受日本邀请前去,而且一去不返,没有带来日本的任何信息。明代以后开始有中国人前往日本并有了关于日本的记述,如薛俊的《日本考略》、沙起运的《日本杂咏》。1851年,中国人罗森随美国舰队前往日本,①1854年香港英华书院发行的中文月刊《遐迩贯珍》从第十一号开始连载罗森所写的《日本日记》。

19世纪中叶以前,中日两国对西方"夷人"都采取闭关不纳的态度,但1853年7月和1854年2月,美国海军准将柏利(Perry)率领舰队两次到日本江户(今东京)湾,强迫德川幕府结束两百多年的锁国政策,和美国签订通商条约,日本开始被迫开放,改弦易辙,学习西方。之后,其政治、经济、文化、社会迅速"西化",在短时间内便成为资本主义现代化国家。明治维新之后,中国与日本交往逐渐增多,向日本学习成为当时有识之士的共识,日本也成为近代中国接受西学和认识西方的主要渠道。1881年6月,山东道监察御史杨深秀在《请议游学日本章程》中进言"泰西各学,自政治、律例、理财、交涉、武备、农、工、商、矿及一技一艺,莫不有学","臣以为日本变法立学,确有成效,中华欲游学易成,必自日本始"。清廷也接受了这样的建议,认为"现在讲求新学,风气大开,惟百闻不如一见,自以派出洋游学为要。至游学之国,西洋不如东洋,诚以

① 罗森随美国舰队前往日本是为"花旗国与日本相立和约之事",即柏利第二次到日本迫使日本签订通商条约一事。

路近费省，文字相近，易于通晓。且一切西书均经日本择要翻译，刊有定本，何患不事半功倍"，①提倡向日本学习和派遣留学生。

后康有为在1889年《上清帝第五书》中也明确提出改革应以日本为模式，"日本地势近我，政俗同我，成效最速，条理尤详，取而用之，尤易措手"，②他还在《日本变政考》中总结说："日本之骤强，由兴学之极盛。其道有学制，有书器，有翻译，有游学，有学会，五者皆以智启民者也。"③

"癸卯学制"的主要拟定者张之洞，也曾多次主张向日本学习其教育及教育制度。1898年张之洞在《札委姚锡光等前往日本游历详考各种学校章程》中写道："日本国近三十年来，采用西法，设立各种学校，实力举行，规制周详，于武备一门进境尤速。近来中国虽已极意经营，而立法尚嫌未备，成材不能甚多。日本与我同种、同教、同文、同俗，又已先著成效，故中国欲采取泰西各种新学新法，允宜阶梯于日本，必须有明白事理究心学术之员前往游历，详考各种学校章程，实有领悟，方足以资仿效。查有知府用候选直隶州知州姚锡光，历办学堂，堪以派往。……用特加派尽先游击张彪、都司衔补用守备吴殿英、五品顶戴尽先千总黎元洪、东生翻译生瞿世英，偕同姚牧前往日本，将政治学、法律学、武学、航海学、农学、工学、山林学、医学、矿学、电学、铁道学、理化学、测量学、商业学各种学校，选材授课之法，以及武备学分枪、炮、图绘、乘马各种课程，或随时笔记，或购取章程赍归，务详勿略，籍资考镜。"④1901

① 1881年8月，军机处"传知总理各国事务衙门面奉之谕旨片"。

② 汤志钧：《康有为政论集》(上册)，中华书局，1981年版，第298页。

③ 蒋贵麟：《康南海先生遗著汇刊》(十)，台湾宏业书局，1976年版，第128页。

④ 苑书义、孙华峰、李秉新：《张之洞全集》(第五册)，河北人民出版社，1998年版，第3559—3560页。

年 8 月,再次派出道员朱滋泽等赴日本考察学校和工厂。同年 10 月派训导刘洪烈、光禄寺署正罗振玉等赴日本考察学校,并派自强学堂教习陈毅、胡钧、左全孝、田吴炤等同往,购买教科书。

1901 年 7 月张之洞与时任两江总督的刘坤一联名上奏《遵旨筹议变通政治人才为先折》,提出关于学制的具体设想,在课程设置方面建议"初小学习《五经》、中外简略地图、粗浅算法、绘图法、中国历代大略、本朝制度大略和柔软体操。高小了解经术较深之义理,学行文法、策论、词章,看中外详细地图,学较深算法和绘图法、中国历史大事、外国政治学术大略、器具体操、外国语等。中学除复习历史地理、策论词章外,还学习公牍书记、精算法、绘图法、中国历史兵事、外国历史、法律、格致、农工商学之大略、兵式体操和较深外语等。"同时,按照此折,他率先在湖北尝试建立新的学制体系。在 1902 年"壬寅学制"颁布之前,湖北教育体系已初具规模。除了文、武高等学堂各一所,还有方言学堂、湖北师范学堂、农务学堂、工艺学堂、商务学堂、文普通学堂、武普通学堂、勤成学堂各一所,另有高等学堂七所,省城以外各府、州、县兴办的中、小学堂也有十余所。

1902 年 4 月张之洞拟定《筹定学堂规模次第兴办折》,并于十月初一前夕上奏。该折中汇报了湖北办学的情形和对学制的设想,指出"考日本教育总义以德育、智育、体育为三大端,洵可谓体用兼赅,先后有序。礼失求野,诚足为我前事之师"。在谈到湖北正在进行的师范教育时说:"已选派优等学生三十一人前往日本专学师范"。[①] 清廷接到此折后曾将其交付负责起草制定"壬寅学制"的管学大臣张百熙议奏。张百熙称赞张之洞"留心学务最早,

① 苑书义、孙华峰、李秉新:《张之洞全集》(第二册),河北人民出版社,1998 年版,第 1490 页。

办学学堂亦最认真,久为中外所推重,是该督二十余年之阅历,二十余年之讲求,于学堂一切利弊知之较悉,自与寻常不同"。而张之洞对日本学制的认识主要是通过派遣留日学生、派员考察日本学务,以及罗振玉、王国维所办的《教育世界》对日本学制的介绍。据谭汝谦《中国译日本书综合目录》的记载,留日学生在1902年至1903年间翻译出版日本有关学制的书籍有多种,如文部省编《日本新学制》(天津东寄学社译,1902年天津出版)、泰东同文局编《日本学制大纲》(1902年东京出版)等。"壬寅学制"颁布之后,1903年3月9日,张之洞电文张百熙,就读经、放假、洋教习的权限和学费筹款等问题提出不同意见。由此可见张之洞不但对日本学校教育制度较为熟悉,而且有自己的思考和认识,经在湖北的办学实践,亦有经验可循。故而不久之后清廷启用张之洞修改学制,他近照"壬寅学制",远采日本学制,加之自己的办学经验,拟定了"癸卯学制"。这也是认为"癸卯学制"借鉴了"壬寅学制"的原因。

二、赴日考察著述与图画手工课程

在向日本学习中,赴日考察是了解日本最直接的方式。清末开始,陆续有官员、学人东渡日本考察、学习,并在考察日记、游记中详细记述了在日本的所见、所闻、所感,成为当时中国人了解日本的重要资料。具有代表性的有何如璋的《使东述略》、黄遵宪的《日本杂事诗》、张斯桂的《使东诗录》、李筱圃的《日本纪游》、傅云龙的《游历日本馀纪》、黄庆澄的《东游日记》、姚锡光的《东瀛学校举概》、罗振玉的《扶桑两月记》、吴汝纶的《日本学制大纲》等。在这些考察著述中我们发现有不少内容涉及日本学校美术教育,其范围包括幼稚园、小学、中学、师范学校、实业学校及绘画专门学校等各级各类学校,共同勾勒出日本学校教育体制下美术教育的基

本情况,为当时人们了解和学习日本学校美术教育提供了重要参考。正如缪荃孙在《日游汇编》序言中所描述的那样:"上虞罗叔蕴(振玉)有《扶桑两月记》,安徽李荫柏(宗棠)有《考察日本学校记》,南海关颖人(庚麟)等有《参观学校图记》,宁乡陶集林(森甲)有《日本学校章程汇编》,桐城吴汝纶有《东游丛录》,各学规模无不详矣。"①

关于幼稚园中的美术教育,张斯桂和黄遵宪②在考察及其著作中都有提及。张斯桂在《使东诗录》中赋诗一首说:"携同保姆学观场,乳臭孩提六七行(约近百人);何必胜衣方就傅,纵然总角也登堂(自四岁至六岁),教循矩步心求赤,试听弦歌口褪黄;画狄余闲呈杂戏,秋千影里话斜阳。"③黄遵宪则直接写道:"附女子学校有幼稚园,皆教四五岁小儿。鸟兽草木,日用器具,或画图,或塑形,以教之以名。教之剪纸画罨,抟土偶,叠方胜,以开其知识。"④关于日本小学校设置图画、手工课程的情况,黄遵宪、姚锡光、张大镛、严复都有提及。黄遵宪记载道:"小学校,其学科曰读书、曰习字、曰算术、曰地理、曰历史、曰修身,兼及物理学、生理学、博物学之浅者,益以罨画、歌唱、体操诸事。"⑤姚锡光⑥在《东瀛学校举概》

① 朱有瓛:《中国近代学制史料》(第二辑 上册),华东师范大学出版社,1987年版,第45页。

② 黄遵宪,晚清政治家、教育家、诗人,1877年随驻日大使何如璋出使日本,曾被日本历史学界称为中国"最有风度、最有教养的外交家"。钟叔河在《黄遵宪及其日本研究》中称:"在近代中国,第一个对日本有真正了解,并且其关于日本的研究和介绍在国内产生真正影响的人,应该算是黄遵宪了。"

③ 钟叔河:《走向世界丛书》(第三册),岳麓书社,1985年版,第147—148页。

④ 钟叔河:《走向世界丛书》(第三册),岳麓书社,1985年版,第655页。

⑤ 钟叔河:《走向世界丛书》(第三册),岳麓书社,1985年版,第650页。

⑥ 姚锡光,字石泉,江苏丹徒人。早年先后任李鸿章、张之洞、李秉衡的幕僚,1903年与人合办华北一所女子学校。

中也说："高等小学校即设于寻常小学校之中，其功课大抵如寻常小学校，然自浅入深，由易及难，为稍进矣。其中亦增汉文、西文、画图、音乐，并体操、兵操诸课。凡在学四年，历考而能毕业者入寻常中学校。"①关于中学图画课程的设置情况，姚锡光在《东瀛学校举概》一书中写道，寻常中学校"其功课乃为伦理、本国文、汉文、西文、本国外国历史、本国外国舆地、数学、理学（如化学、地质学等学）、物理学（动植各物诸学）、人身全体学、图画、体操、兵操诸课。特所学益深。凡在学五年，实为学之小成，自兹以往或进而入专门个学校，或擢而入陆军各学校"。② 而黄庆澄和张大镛则以具体学校的课程设置进行说明，黄庆澄在《东游日记》五月二十八日的日记中写道："复访平井君于锦城学校。锦城学校，中等学校也。庆澄索阅章程，校长某出一册见示。案中学亚大学一等，其章程分十三科：曰伦理，曰国语及汉文，曰洋文，曰地理，曰历史，曰数学，曰博物，曰物理学，曰化学，曰习字，曰图画，曰唱歌，曰体操"。③ 可见这一中学也开设有图画一科。张大镛考察的日本寻常中学校是东京本乡区汤岛的学校，其功课为："曰伦理，曰国语（讲究日本古今文字及一切上等语），曰英语，曰地理，曰数学，曰博物（物理及化学），曰习字，曰图画，曰体操，曰唱歌（不习亦可）。除以上各课外尚有柔道、击剑两事亦令学生随意学习"。④ 至于大学堂中的美术教育课程，黄遵宪是这么记述的："学校隶属于文部省。东京大学

①　姚锡光：《东瀛学校举概》，见吕顺长：《晚清中国人日本考察记集成：教育考察记》，杭州大学出版社，1999 年版，第 6 页。

②　姚锡光：《东瀛学校举概》，见吕顺长：《晚清中国人日本考察记集成：教育考察记》，杭州大学出版社，1999 年版，第 6 页。

③　钟叔河：《走向世界丛书》（第三册），岳麓书社，1985 年版，第 351—352 页。

④　吕顺长：《晚清中国人日本考察记集成：教育考察记》，杭州大学出版社，1999 年版，第 33 页。

生徒凡百余人,分法、理、文三部……理学有化学、气学、重学、数学、矿学、画学、天文地理学、动物学、植物学、机器学……以四年卒业,则给以文凭。此四年中,随年而分等级。所读皆有用书,规模善矣。"①由此可见,考察者通过对日本学校的实地考察,证实了在日本普通教育中,从幼稚园到小学、中学、大学,皆开设有图画或手工课程,美术教育作为普通教育课程体系的一部分已被纳入学校教育系统。

关于师范学校中的美术教育,黄庆澄和张大镛在著述中也有记载。黄庆澄②在《东游日记》中记有,五月十二日"偕陈君子宽暨华商附某往访山田君(善太郎)于长崎寻常师范学校……内有习华文者,习东文者,习英、法、德文者,习国史者,习外事者,习算学者,习化学者,习光热等学者,习制造者,习乐者,习画者,习作字者,种种书籍器具,听学徒取用",③之后还将学校其他配套设施一一介绍,包括各种教具,如化学器具、物理器具(即光热等学器具)、几何形体器具等。张大镛④在《日本各学校纪略》中则具体介绍了东京府公立师范学校的办学情形,该校"虽非官立,而学规教则,悉依文部省所厘定者行之。其功课分普通、专门两科。普通为修身、教育、国语、汉文、历史、地理、数学、物理、化学、博物、习字、图画、音乐、体操。专门为农业、手工、英语,许学生各就性质所近择

①　钟叔河:《走向世界丛书》(第三册),岳麓书社,1985 年版,第 645—646 页。

②　黄庆澄(1863—1904),字源初,平阳县慕贤乡黄车堡(今属苍南县陈东乡)人,早年师事孙诒让、金晦。1889 年黄庆澄于上海梅溪书院任教习,1893 年 5 月出发去日本考察,7 月返回上海,1897 年 6 月着手筹措《算学报》数学专业杂志,为我国首创。

③　钟叔河:《走向世界丛书》(第三册),岳麓书社,1985 年版,第 325—326 页。

④　张大镛,江苏嘉定人。1898 年 4 月奉浙江巡抚廖寿丰之令,和蒋锡之共同率领浙江求是书院选派的八名学生赴日留学,同时考察日本学校,访求"储才选将之要",在日停留约四个月。

一而学之"。① 这说明日本师范学堂中也开设有图画、手工课程。

此外,有些考察者还特意记载了他们考察游历日本绘画专门学校的情况。如傅云龙在《游历日本图经》中记道:"又游画学校,在二十一组弟一舟入町,立于明治十三年,当光绪六年。其生:男九十,女九。其学大较有八:曰水墨,曰写生,曰淡彩,曰着色,曰摹写,曰缩图,曰线图,曰投影。所谓投影者,临画法也。所谓线图者,照影法也。又有医学校,商学校,皆无大异。"② 朱绶 1898 年考察日本期间也参观了一所美术学校,该校"乃丹青及陶铸院宇也。分彩绘、油画、泥塑、木雕、漆镂金冶诸科。凡学此术者先取生物及已成物置前,目察手仿,或写其正面或写其侧面,以及背面、仰面、俯面,务使神色毕肖。其无生成物可仿者,则专凭意匠经营"。③ 这说明该学校不仅包括绘画专业,还包括雕塑、工艺等专业,教学方式分写生和创作两种。严修④ 1902 年赴日考察期间于八月二十一日(公历 9 月 22 日)到东京美术学校⑤参观,"先至绘画室,有临画者(一年生。置画幅于旁而临之。先植物后动物,因植物较易也),有写生者(置一药浸死鹰于旁,两人各摩其所对之形),有名曰

① 吕顺长:《晚清中国人日本考察记集成:教育考察记》,杭州大学出版社,1999年版,第 27 页。

② 钟叔河:《走向世界丛书》(第三册),岳麓书社,1985 年版,第 236—237 页。

③ 吕顺长:《晚清中国人日本考察记集成:教育考察记》,杭州大学出版社,1999年版,第 111 页。

④ 严修(1860—1929),字范孙,天津人,近代著名教育学、学者。早年入翰林,后为贵州学政,1905 年学部成立后任学部右侍郎,后调任左侍郎,主持全国教育,主持建立了天津模范小学、天河师范学堂、北洋师范学堂、直隶女子师范学堂、直隶高等法政学堂等学校,1904 年与张伯苓创办南开中学,1919 年二人共同创办南开大学,同为南开系列学校的创始人,被称为"南开校父"。

⑤ 东京美术学校创立于 1887 年,1889 年正式招生,设有日本画、木雕、金属雕各科,后陆续增设西洋画科、图案科、图画师范科等。1949 年与东京音乐学校合并为东京艺术大学。

'新按'者(于摹肖之中自出新意也,一生画古人即所谓'新按'者),有临山水者(二年生)。其三年生皆赴校外写生,四年生皆修学旅行,俱未得见"。① 之后还参观了雕刻室、雕金室、漆工室等。此处他以自己亲眼所见解释了"临画""写生""新按"这些教学内容的具体上课情况。

赴日考察者所记载的日本学校美术教育情况不仅包括普通教育、师范教育、专业美术教育中各级学校的课程开设、具体上课情形,甚至还包括女子学校。傅云龙②在《游历日本图经》中记述了1887年自己游历高等女校时了解到的该校的课程设置情况,也谈到开设有图画课程。"又有高等女校,在上京区第二十一组驹之町,立于明治五年,当同治十一年。其生:普通学科百七十八人,缝纫科百三十八人,缀棉科二,毛丝科十八,洋服科百七,凡四百四十三。其学部外汉文、国语、英语、伦理、地理、数学、史学、理学、家事、图画、音乐、体操"。如上可知,清末国人赴日考察中已注意到了日本各级各类学校中的美术教育设置情况,而考察者对这些情况的记述无疑为人们全面了解新式学校美术教育课程设置提供了珍贵资料。

三、日本图画手工课程详述

清末赴日考察者在考察和著述中不但谈到日本各级各类学校中均开设有图画、手工等美术教育课程,还详细记载了这些课程的

① 严修:《严修东游日记》,武安隆、刘玉敏点注,天津人民出版社,1995年版,第80页。

② 1887年出发,先游日本再到美洲,1889年回到北京,历时两年。考察期间他除会见各界人士,参观官署、工厂、博物院、兵营等外,还参观考察了各类学校20余所。撰写了《游历各国图经》86卷,并用图表形式分别介绍了各国国纪、职官、外交、政事、文学、兵制等情况。此外还把游历日程和本人见闻感想写成"徐纪"15卷。

授课内容、课时安排、所用教材教具等，成为人们了解具体开课情况的详细资料。

如关庚麟在《日本学校图论》"小学校教科课程表"中不但记载了日本中小学寻常科图画课程的设置情况，还包括图画课程的具体上课内容、课时设置、所用教材、学习用具等各方面情况，可谓详矣。从他著作中收录和介绍的日本三十多所各类学校的实际办学情况看，当时很多学校都开设有图画课程，如日本"市立赤城寻常高等小学校""市立寻常高等小学校""京都市立第二高等小学校""横滨商立中国大同小学校"等。他在"京都市立第二高等小学校"的介绍中还提供了该校"儿童必需品一览表"，其中包括的图画用具有笔（十六本）、三角定规（一组）、绘具（十二组）、曲尺（一本）、两脚机（一个）、都沙美浓纸（百念枚）、半纸（四十折）、笔洗（两个）、试皿（两个）。① 此外其他教具还有临本、动物植物及人物之模型、几何立体之模型、写生用实物、画板、笔洗、绘具皿、图引器械、黑板用各种定规、示投影画法之装置、教授用写生画解明透视画法之简单装置。② 教材方面他在"教科用书目表"中分别介绍了东京府师范学校、高等女学校、东京府女子师范学校的图画类教材用书，东京府师范学校的图画类用书包括《中等教育用器画法》（竹下富次郎编）、《写生临画本朝习画帖》（太桥郁太郎编）、《本朝习画帖》（竹下富次郎编）；高等女学校的图画类用书有《女子高等画》（川端玉章编）、《又新撰日本习画帖》（冈仓觉平编）、《又女子毛笔画帖》（桥本雅邦编）；东京府女子师范学校的图画类用书是

<hr>

① 关庚麟：《日本学校图论》，见吕顺长：《晚清中国人日本考察记集成：教育考察记》，杭州大学出版社，1999 年版，第 196 页。

② 如关庚麟《日本学校图论》"教授用品表"中所示。吕顺长：《晚清中国人日本考察记集成：教育考察记》，杭州大学出版社，1999 年版，第 174 页。

《小学毛笔图画临本》(冈吉寿编)、《小学画手本》(浅井忠编)和《新撰用器画本》(平濑作五编)。① 如此详细的关于学校图画课程等各方面情况的记载在此类游记、日志中并不多见,故具有极高的参考价值。

严修在1902年第一次赴日考察。八月十五日(公历9月16日)参观东京富士见小学,进入该校"成绩陈列室"就看到教室四壁墙上挂满了学生所交功课,"或为字,或为画,或为纸粘诸花样,择其优异者耳存之也。装订整齐,注明某年生某某"。② 八月十九日(公历9月20日)参观东京府师范学校时看到该校有专门的"图画教室(模真形作画,教师示以张良像)"。③ 1904年第二次东游时于四月二十六日(公历6月9日)参观了大塚町高等师范学校的"动、植、矿、理化、图画各讲堂教室",④五月十七日(公历6月30日)到高师附属小学参观,据他所见,该校图画、手工课的授课内容是实物写生,方法是教师先在黑板上示范,学生再临摹。这说明据严修所见,日本学校为图画、手工课程专门设置了专用教室,可见重视程度非同一般。

在赴日考察著述中,不但有些考察者对日本各级各类学校中美术教育的教学内容、教学方式、教材教具等进行了详细的考察记录,还有些考察者如黄遵宪、关庚麟、严修、吴汝纶等,在著述中谈

① 关庚麟:《日本学校图论》中"教科用书目表"所示。吕顺长:《晚清中国人日本考察记集成:教育考察记》,杭州大学出版社,1999年版,第174—176页。

② 严修:《严修东游日记》,武安隆、刘玉敏点注,天津人民出版社,1995年版,第70页。

③ 严修:《严修东游日记》,武安隆、刘玉敏点注,天津人民出版社,1995年版,第77页。

④ 严修:《严修东游日记》,武安隆、刘玉敏点注,天津人民出版社,1995年版,第160页。

了自己对工艺发展、学校美术教育的认识和想法，甚至在这些方面与日本教育家展开讨论，说明他们对学校美术教育的认识在逐渐深入。

在考察著述中最早论及工艺与国家富强、人民富裕关系的是黄遵宪。他在《日本国志·工艺志序》中谈了由古至今的中国人对工艺的认识及西方国家对此的不同态度，进而强调了在新时代来临时，工艺对国家富强、人民富裕有重要作用。"……盖古人之所以重工艺者如此。后士大夫喜言空理，视一切工艺为卑卑无足道，于是制器利用之事，第归于细民末匠之手，士大夫不复亲身，而古人之实学荒矣。今欧美诸国，崇尚工艺；专门之学，布于寰区。余尝考求其术，……则其艺资于民生……则其艺资于物产……则其艺资于兵事……则其艺资于国用……则其艺资于日用。举一切光学、气学、化学、力学，咸以资工艺之用，富国也以此，强兵也以此。其重之也，夫实有其可重者在也……今万国工艺，以互相师法，日新月异，变而愈上。夫物穷则变，变则通……吾可得而变革者，轮舟也，铁道也，电信也，凡可以务财、训农、通商、惠工者皆是也。今之工艺，顾可忽乎哉？"①

关庚麟则详细介绍了官立东京美术学校的办学目的并由美术及其发展谈到了国家的发展，"本校以养成各科专门之技术家及普通图画之教员为目的"，"美术之学萌芽于埃及印度，实为东洋古代之长技，其后希腊发明雕像术而西洋美术始有起点，继而伊大利人创写真术，独逸人创腐雕徽，希腊人创铸像术，类能各处新法，为世利用。至于近代，科学日进，研求物理之道，益觉繁复，民俗丕变而教术欲宏，此亦时代进化，自然之公例乎……千点万缕恒攒缚于脑

① 钟叔河：《走向世界丛书》（第三册），岳麓书社，1985 年版，第 775—776 页。

界而不能去,乃就美术一事揭其原因,为我国民,告我国民。思想之灵敏,工艺之巧致,实天然秉赋之特质。惜一人之美弗公诸众人,一乡之美弗贡于一邑,则患在于私无学校以植智识技能之基,则患在不教;无博览会以动相观而善之感,则患在不知。已万国赛会虽豪商巨贾未闻执一新器,出一巧致,与寰球相竞逐,则患在不知,人故难以灵敏之思想,巧致之工艺,而名不登于世界博览之场,货不列于万国统计之表。国之耻也,谁之责也?日本以区区三岛,骤然兴盛,彼非□之本□极能自治之国哉。彼诚见美术一道,狭而言之,不过怡悦玩好之具,广而言之,实为商务发达之影响。乃皇设学校,以裁成之十余年间,规则屡改而益臻完美。观其入学试验,必斤斤焉。以数学地理历史理科等,以厚其根柢。更置讲习研究专修各科以穷其奥,折尤非徒以外美炫世者可比,则其进化之速又何疑焉。吾国苟有志士起而施统一之教,内动其合群之公德,外惕以生存竞争优胜劣汰之通理,一蹴而至,日本再就而及,泰西固生民无量之幸福,而毋者埃及印度,徒令后我者咨嗟而累欷也"。[①]依他所见,美术关乎商业发达,日本之所以富强,与它广设美术、工艺学校有一定关系,中国应从中得到启发,广设此类学校,以图富强。

1904 年严修第二次东游。四月二十五日(公历 6 月 8 日)参观高等师范学校附属小学手工室并听取棚桥源太郎对小学校开设手工课必要性的言论,"先随甲班至手工室,教授棚桥源太郎君演说小学校必设手工科之用意,而曹希仲〔腾芳〕译之。略言,一国财政之兴耗专视工业之盛衰,天产虽富而不讲工艺,专恃原料为

① 关庚麟:《日本学校图论》,见吕顺长:《晚清中国人日本考察记集成:教育考察记》,杭州大学出版社,1999 年版,第 204—205 页。

输出之品,他国取而制造之,复以制造之品输入本国,则所伤实多矣。日本国民教育固发达矣,所谓'大和魂'、'武士道'者亦讲求不遗余力矣,日露之战其明效也。惟工业未至于极盛,故战事不免于困难,固近日论者尤注意于工业。当幼小之时,即练习其心思手眼,使有能为良工之资地。先年小学校中手工为随意科,近则改为必修科,外府县来京学手工教法者络绎不绝云。讲毕又出学生所制木、竹、泥、纸、石膏等品示客"。[①] 可见,在棚桥源太郎看来,工业的发达促进国家富强,而学校开设手工课程可锻炼学生手眼协调的能力,对他们将来从事工艺、工业极有帮助。因此,日本学校教育中广设图画、手工课程,并将其规定为必修科目。

　而作为京师大学堂总教习的吴汝纶,[②]在赴日考察中也听取了日本教育家关于在学校教育中开设图画、手工课程的建议。1902 年,管学大臣张百熙派吴汝纶赴日考察,吴汝纶的主要任务是"渡海东游,考察学制"。从该年 7 月至 10 月,他认真考察了日本教育的各个方面,也拜访了一些日本教育家,有些以通信的方式进行沟通。在东京府中学校长长胜津柄雄写给吴汝纶的信中,特意为中国拟定了中学堂学科和每周教授时间等内容,他还强调"图画磨炼精妙观察之能力,启发优美之观念,其目有二。自在画几用器画是也,今所定者,比弊帮之制,时数亦稍如多,以此科关系高等教育者颇大"。在之后与吴汝纶的书信往来中,他对学堂课程设置

① 严修:《严修东游日记》,武安隆、刘玉敏点注,天津人民出版社,1995 年版,第158 页。

② 吴汝纶(1840—1903),清代安徽桐城人。晚清文学家、教育家,桐城派后期作家,曾先后任曾国藩、李鸿章幕僚及深州、冀州知州,长期主讲莲池书院,晚年被任命为京师大学堂总教习,并创办了名校桐城中学。1902 年吴汝纶奉清廷令赴日本考察学制,后编成《东游丛录》一书。

进行了一定调整,但对于图画课的设置并未改动。吴汝纶作为京师大学堂总教习,虽然归国之际"壬寅学制"已经制定完成,但他的很多教育思想直接、间接影响了"癸卯学制"的制定。吴汝纶在日本期间多次写信函给张百熙,传递回收集到的有关日本教育方面的资料,发表关于学制制定方面的意见,而张百熙又是"壬寅学制"和"癸卯学制"的直接制定者,因此长胜津柄雄关于在学校教育中设置图画、手工课程的理念和具体措施就有可能通过吴汝纶传递给张百熙,进而影响该课程在中国新学制中的设置。

总之,清末国人赴日考察不但涉及日本各级各类学校中的美术教育课程设置,而且具体授课形式、内容等都记述得较为详实,成为当时国人了解日本学校美术教育的珍贵资料。通过考察,人们也日益意识到工艺、美术对国家发展、人民富裕、人的发展的重要作用,有必要将图画、手工等课程纳入各级各类学校的课程体系,建立起全面的学校美术教育系统。而对日本学校教育中美术教育情况方方面面的考察,也成为中国在新学制中设置该课程的重要参考。

综上所述,清末鸦片战争和甲午战争的失败给了清政府极大刺激,在洋务运动、维新运动的推动下,西方教育思想、教育制度开始被国人所了解。从西方教育书籍和教育思想传入中国,到清廷主动派出官员、驻外使节、教育人士赴欧美及日本考察教育;从外国传教士带来西方绘画并在宫廷传授绘画技法,到越来越多的教会学校广设图画、手工课程。在被动接受与主动吸收的转变中,人们对近代新式教育和新式学校美术教育的了解逐渐增加。直至1904 年"癸卯学制"颁布,在"中体西用"教育指导思想下,图画、手

工课程因其实用功能被认为是和"格致"一样重要的"实学"，并被全面纳入普通教育、师范教育、实业教育三大学校教育体系中，中国学校美术教育教学内容、教学方式、教学思想等实现了近代化转型。

第二章　普通教育中的学校美术教育

　　"癸卯学制"的颁布实施使我国近代学校教育形成了以普通教育、师范教育、实业教育为主体的三大国民教育体系,学校美术教育在这三大体系中全面确立。其中普通教育包括蒙养院、初高级小学堂、中学堂、高等学堂、大学堂和通儒院几个阶段,除通儒院重在研究,无具体课程开设外,其他阶段均开设有美术教育类课程。蒙养院美术教育以手技课程为主要形式;初高级小学堂和中学堂美术教育以图画、手工课程为主要形式;高等学堂是进入大学堂的预科阶段,开设有图画课程;大学堂中则根据专业不同开设有制图、绘图等课程(见图2-1)。

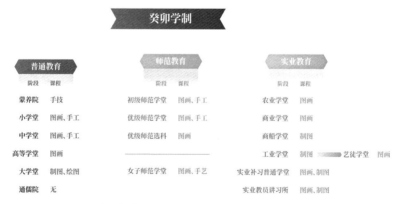

图2-1　"癸卯学制"中普通教育各级学校美术教育课程设置

60

第一节　蒙养院中的手技课程

　　1904 年"癸卯学制"的颁布实施,标志着我国传统教育制度的崩溃和近代学校教育制度的确立,其中《奏定蒙养院章程及家庭教育法章程》(以下简称《章程》)成为我国近代正式颁布实施的第一个学前教育法规。《章程》明确规定:"蒙养院专为保育教导三岁以上至七岁之儿童,每日不得过四点钟。按各国皆有幼稚园,其义即此章程所设之蒙养院,为保育三岁以上至七岁幼儿之所,令女师范生为保姆以教之。"①但由于当时女学未开,"既不能多设女学,即不能多设幼稚园,惟有酌采外国幼稚园法式,定为蒙养院章程"。②可见,当时的蒙养院其实便是具有学前教育性质的幼稚园。《章程》以法律形式规定了中国近代学前教育的各种制度,包括办学宗旨、课程设置、教学设施及管理等,美术教育课程以手技形式进入学前教育体系。

一、蒙养院手技课程研究

　　根据《章程》规定,蒙养院中幼儿所受教育主要包括游戏、歌谣、谈话、手技四项。其中手技课程"授以盛长短大小各木片之匣,使儿童将此木片作房屋门户等各种形状;又授以小竹签数茎及豆若干,使儿童作各种形状,又使用纸作各种物体之形状,更进则使用黏土作碗壶等形。又使于蒙养院附近之庭院内,播草木花卉之

　　①　舒新城:《中国近代教育史资料》(中册),人民教育出版社,1981 年版,第381 页。

　　②　舒新城:《中国近代教育史资料》(中册),人民教育出版社,1981 年版,第381 页。

种于地,浸润以水与肥料,使观察其自发生以至开花结实等各形象。诸如此类,要在使引导幼儿手眼,使之习用于有用之处,为心知意兴开发之资"。① 该课程主要是通过教授幼儿学习简单的木工、竹工、纸工、泥工等来训练手眼协调能力,发展动手操作能力。因此,可以说,手技课程是当时蒙养院幼儿教育中主要的美术教育课程形式。

1. 课程价值取向

任何时期的任何教育科目都有一定的价值取向,美术教育亦然。美术教育价值的"工具论"和"本质论"曾是西方美术教育理论中较有影响的两大流派。"工具论"以卢梭(Jean Jacque Rousseau)的自然主义教育观为思想基础,强调"美术教育的教育价值,通过美术创作促进儿童健全发展,重视创作过程,忽视创作效果(作品),主张顺应儿童自然本性发展"。② "本质论"以布鲁纳(Jerome Seymorr Bruner)的了解科目基本结构为主旨的教育思想为基础,强调"科目中心,主张以严谨的美术课程,实现美术的自身价值"。③ 在我国近现代美术教育理论研究中,也曾有根据美术教育中对美术和教育二者的不同侧重将美术教育价值取向分为"美术取向的美术教育"和"教育取向的美术教育"的观点。④ 美术取向的美术教育"着眼点在美术本身,即由美术本位出发,以教育为手段,延续和发

① 舒新城:《中国近代教育史资料》(中册),人民教育出版社,1981年版,第385页。

② [英]赫伯·里德:《通过艺术的教育》,吕廷和译,湖南美术出版社,1993年版,第2页。

③ [英]赫伯·里德:《通过艺术的教育》,吕廷和译,湖南美术出版社,1993年版,第2页。

④ 高师美术教育学教材编写组:《美术教育学》,高等教育出版社,2002年版,第2页。

展美术文化。换句话说,即借助一定的教学方式和手段,横向和纵向传播美术知识和技能,促进美术文化的发展"。① 教育取向的美术教育"着眼点在教育,即从教育价值的角度看待美术教育,以美术作为教育的媒介,追求一般教育学意义的功效。换句话说,就是通过美术教育有目的地培养人的道德感、审美趣味、意志、智力和创造性等基本素质和能力,以及进行心理疏导和艺术治疗等"。②

对照《章程》中手技课程的相关内容可以发现,当时蒙养院中开设手技课程的教学目的并不在于传播美术知识和技能,而在于通过各种手工训练幼儿的手眼协调等能力。这一点从《章程》的蒙养院"保育教导要旨"和"保育之法"中也可以得到印证。"保育教导要旨"之一规定:"保育教导儿童,专在发育其身体,渐启其心知,使之远于浇薄之恶习,习于善良之轨范。"③"保育之法"在于"儿童最易通晓之事情,最所喜好之事物,渐次启发涵养之,与初等小学之授以学科迥然有别"。④ 可见,蒙养院中的课程设置和教育目的都在于促进幼儿身心发展和培养良好习性,应有别于小学阶段的学科知识传授。显然,这也使得蒙养院中的手技课程在价值取向上倾向于"教育取向的美术教育"而非"美术取向的美术教育"。

但将蒙养院中的手技课程价值取向完全归于"教育取向的美

① 高师美术教育学教材编写组:《美术教育学》,高等教育出版社,2002 年版,第 2 页。

② 高师美术教育学教材编写组:《美术教育学》,高等教育出版社,2002 年版,第 4 页。

③ 舒新城:《中国近代教育史资料》(中册),人民教育出版社,1981 年版,第 384 页。

④ 舒新城:《中国近代教育史资料》(中册),人民教育出版社,1981 年版,第 384 页。

术教育"又不够恰当。因为从手技课程的教学内容来看,仅通过木工、泥工、纸工这类课程的教授来实现培养道德感、审美趣味这样的教育目的似乎又显得单薄,未必能达到教育取向的美术教育所期待的培养结果。因此只能说,由于当时我国幼儿学校教育制度尚属初设,缺乏深入思考和实践验证,这一时期的幼儿美术教育课程价值取向具有一定的教育倾向,其目的并不在于美术知识、技能的传授,而在于通过美术教育发展各种行为能力,距离培养审美趣味、审美情感的美育目的还有距离。

2. 教学内容与方法

教学内容是实现课程价值的主要载体。《章程》中规定,蒙养院手技课程的教学内容主要为木工、竹工、纸工、泥工等,这和当时日本幼稚园中手技课程的教学内容有一定相似性。1899 年日本文部省颁布《幼儿园保育所设备规程》,其内容包括入园年龄、保育时间、保育目的、保育内容等十项。[①] 其中幼儿园开设课程为游戏、唱歌、会话、手技等,我国蒙养院课程几乎与之完全相同,只是表述不同而已。著名学前教育家张雪门在《中国近年来幼稚课程之变迁》一文中称,这一时期我国移植日本的幼儿园课程为形式抄袭时期,也许正是此意。除了蒙养院课程设置整体仿效日本外,其手技课程的具体教学内容也和日本极为相似。《东方杂志》第 4 卷第 3 期一篇《论幼稚园》的文章中介绍了日本幼稚园手技课程的教学内容,"每日占半小时。如球积、木环、钮、画方、缝纫、剪纸、穿豆、黏土、各细工等"。[②] 此外,如前所述,在"癸卯学制"的制定过程中曾有不少清末学人远赴欧美及日本考察学习教育之法,记述

① 李永连:《日本学前教育》,人民教育出版社,1991 年版,第 49—50 页。

② 《论幼稚园》,《东方杂志》,1907 年第 4 卷第 3 期,第 28 页。

有当时日本幼稚园美术教育的具体授课情况。如黄遵宪 1877 年赴日考察时见过日本幼稚园手工课程的实际教学，"附女子学校有幼稚园，皆教四五岁小儿。鸟兽草木，日用器具，或画图，或塑形，以教之以名。教之剪纸画罽，抟土偶，叠方胜，以开其知识"。[①] 可见当时我国蒙养院中的手技课程教学内容和日本幼稚园中的手技课程确有一定相似性。

　　课程实施过程中所采取的教学方法是课程顺利开展的技术保证，对达成课程目标有举足轻重的作用。清末蒙养院中手技课程的具体实施办法，我们现在较难考证，但从张雪门《我国三十年来幼稚教育的回顾》一文中关于清末蒙养院整体教学方法的描述可见一斑。"要形容这一时期的幼稚教育，和现在注入式的小学十分类似。他们将谈话、排板、唱歌、识字、积木等科目，一个时间规定在功课表上，不会混乱，也不许乱。教师高高地坐在上面，蒙养生很端正地坐在下面。教师教一样，学生学一样，全部活动不脱离教师的示范。儿童不能自己别出心裁，也不许其别出心裁。至于各种工具和材料，如果教师不给，儿童自然不能自由取用，且放置的地方很高，儿童虽欲取而不得。"[②]在这样的教学方法和教学过程中，"教师是机械的，儿童是被动的，双方都充满了压迫和苦闷。所学的全是零零碎碎的知识技能，都是浮面的，虚伪的"。[③] 张雪门谈到的是当时幼儿教育中普遍的授课方式，因此也可推测，当时的手技课程授课情形也大致如此。这种教学方式把教学活动看成是

　　① 钟叔河：《走向世界丛书》（第三册），岳麓书社，1985 年版，第 655 页。

　　② 张雪门：《我国三十年来幼稚教育的回顾》，见南京师范大学教育系中国幼教史编写组：《中国幼教史（近代部分）资料选编》（下册），第 3—57 页。

　　③ 张雪门：《我国三十年来幼稚教育的回顾》，见南京师范大学教育系中国幼教史编写组：《中国幼教史（近代部分）资料选编》（下册），第 3—57 页。

在教师带领下,以集体教学为组织形式,以知识技能传授为中心的活动,强调教师的权威和意志,把儿童看成是被动的知识接受者,方法简单呆板,没能顾及幼儿活泼、好动的身心特点,也体现不出美术教育的独特性。鲁道夫·阿恩海姆在《对美术教学的意见》中指出:"最出色的教师并不是将自己的所知倾囊相授,也不是滴水不漏,而是凭着一个优秀园丁的智慧、观察、判断,在需要帮助的时候给予帮助。"清末蒙养院中的美术教育课程可能缺乏这种灵活性和人文性关怀。

3. 教具及师资

根据蒙养院中手技课程的教学内容可知,该课程的教具涉及木片、竹签、豆、纸、黏土等多种物品。对于这些教具《章程》在"屋场图书器具章第三"第五节中规定:"凡手技用之器物图画、游戏物具乐器、几案条凳、时辰表、寒暑表、暖房器及其他必需之器具,视其经费酌量置备,但只可简朴,不可全缺。若各器俱无,即无从指点引导矣。"①可见在教具方面还是比较重视的,各蒙养院应尽可能准备,即使无条件全都备齐,也不可全缺,因为这是保证教学的必要设备。

在此,我们还需要提到一种叫"恩物"的手技课程教具,因为在清末开办的一些仿日本式幼稚园中,这种教具曾被广泛使用。如1905年《湖南蒙养院教课说略》中就规定,湖南省蒙养院中的手技课程教学内容"即配插恩物是也"。②那么,"恩物"为何物?又从何而来呢?早在1903年《教育世界》杂志第46号中就曾刊登过一

① 舒新城:《中国近代教育史资料》(中册),人民教育出版社,1981年版,第385页。

② 舒新城:《中国近代教育史资料》(中册),人民教育出版社,1981年版,第389页。

篇题为《幼儿园恩物图说》的文章,该文是日本学者关信三的《幼儿园二十游戏》一文的译文,作者通过通俗易懂的插图介绍了 20 种"恩物"的游戏方法。1905 年颁布的《湖南蒙养院教课说略》中也对"恩物"进行了解释说明,"此物造自德人苦汝皮氏,记廿种,日本更变化用之。日本用恩物仿自泰西,初止十余种,更变化为廿种,不能尽教,择其最开发心思者十一种教之",①之后还将 11 种"恩物"一一列出。"苦汝皮氏"即德国教育家、现代学前教育的鼻祖福禄贝尔,恩物(德语:Spielgabe;英语:Froebel Gifts)即是由福禄贝尔所设计的一套教具。儿童通过玩这些"恩物"可以训练各种能力,发展创造力、想象力、组合能力,训练空间感等。《东方杂志》中《论幼稚园》一文介绍,日本幼稚园手技课程即以此为教具进行教学,"每一班别为一保育室,中置长方低案及小儿,令诸儿环绕坐之,教生亦杂坐其间……教手技时,由教员授剪纸及恩物于教生,教生分给群儿,导之折叠"。②湖南蒙养院中的手技课程也主要是让儿童学习配插"恩物","恩物种类甚多,任小儿自为堆积配插,使知轻重大小长短,力点中心之度"。③

关于蒙养院中手技课程的教师,《章程》中未作额外规定,只是规定蒙养院中全部教师均由育婴堂及敬节堂中的乳媪担任。各处育婴堂中"乳媪必宜多设,以期广拯穷婴","即于堂内划出一院为蒙养院,令其讲习为乳媪及保姆者保育教导幼儿之事。由官将后开保育要旨条目,并将后开之官编女教科书,家庭教育书刊印多

①　舒新城:《中国近代教育史资料》(中册),人民教育出版社,1981 年版,第389 页。

②　《论幼稚园》,《东方杂志》,1907 年第 4 卷第 3 期,第 29 页。

③　舒新城:《中国近代教育史资料》(中册),人民教育出版社,1981 年版,第389 页。

本,发给该堂,令其自相传习。乳媪既多,其中必有识字者,即令此识字之乳媪为堂内诸人讲授……若堂内乳媪全无识字者,即专雇一识字之老成妇人入堂,按本讲授"。[①] 敬节堂中的乳媪与育婴堂中的基本相似,"即于堂内划出一院为蒙养院,令其讲习为保姆者保育教导幼儿之事(盖各处贫苦嫠妇,多系为人作活计,当女佣保姆之属,必其无生计可图者乃肯入敬节堂耳。若教以保姆之技能,固穷嫠之所愿也)。由官将后开保育要旨条目,并将后开之官编女教科书,家庭教育书刊印多本,发给该堂。其中节妇必有识字者,即令其为堂内诸人讲授……若堂内节妇全无识字者,即专雇一识字之节妇人入堂为之讲授"。[②] 根据《章程》的规定,对于学习过保育教导之法并学有成效者,可发给"保姆教习凭单",而对于学无成效者,不给凭单。显然,这些育婴堂、敬节堂中的乳媪及节妇文化知识水平普遍较低,很多甚至并不识字,其教育教导之水平可想而知,更不要奢谈配备专业的幼儿美术教师。

正是由于当时女学未开,缺乏合格幼儿教师,更无专业幼儿美术教师,因此在实际办学中,有一定资质的蒙养院选择聘请日本幼儿教师成为普遍现象。据《日本教习》一书记载,"湖北省有日本聘幼儿师资三名"。[③] 这三名日本幼儿教师即指湖北武昌蒙养院中聘请的日本人户野美知惠等,其中户野美知惠担任园长并负责经办蒙养院中各项事务,另外两位从事保教工作。另据相关资料记载,湖南官立蒙养院当时也聘请日本人春山雪子、佐藤操子两位保

<hr />

① 舒新城:《中国近代教育史资料》(中册),人民教育出版社,1981年版,第382—386页。

② 舒新城:《中国近代教育史资料》(中册),人民教育出版社,1981年版,第382页。

③ 汪向荣:《日本教习》,中国青年出版社,2000年版,第197页。

姆任教,而严修所办严氏蒙养院主要由日本籍妇女大野铃子任教。此外,还有上海务本女塾聘请河原操子,京师第一蒙养院聘请加藤贞子等日本人从事幼儿教育工作。[1] 同时,基于当时幼稚园教师缺乏的情况,当时的一些保姆培训机构,如无锡竞志女堂、福州幼儿园保姆养成所等,也多聘请日本教习进行授课,培养蒙养院师资。

二、蒙养院手技课程实施情况

《章程》颁布后,全国各地逐步办起了一批学前教育机构。据统计,1907 年全国蒙养院共有 428 所,在院幼儿 4 893 人,就数量而言,以山东、河南、湖北、安徽等省份发展较为迅速,尤其以山东为首。[2] 其中比较著名的有京师第一蒙养院、湖北武昌蒙养院、湖南蒙养院、上海务本女塾附设幼稚舍、天津严氏女子小学附设蒙养院、湖州民德幼儿园等。但也有相当一部分省份全省仅有一两所蒙养院,甚至还有省份没有设立蒙养院。那么,在各地蒙养院中美术类课程的具体实施情况如何呢?

总体而言,在各省府、厅州及大城市中课程开设情况比较乐观,虽然各蒙养院、幼稚园课程不尽相同,但几乎都有手技、图画等课程。如《湖北幼稚园开办章程》中规定,其教育科目有七:行仪、训话、幼稚园语、日语、手技、唱歌、游戏;湖南官立蒙养院 1905 年由巡抚端方创办,招收三岁以上至六七岁的儿童,其科目有谈话、行仪、读方、数方、手技、乐歌、游戏;1904 年颁布的《上海公立幼稚舍章程》中也规定其教学科目有"谈话(内包修身、博物)、手工(纸

①　江向荣:《日本教习》,中国青年出版社,2000 年版。
②　学部总务司:《第一次教育统计图表》(光绪三十二年),文海出版社,1986 年版,第 35—36、44—45、55—56 页。

木、豆等)、识字、图画、游戏、唱歌",①手工的具体内容有折纸、织纹、排版、贴纸、签豆、画图、积木等;河北最早的幼稚园中的教授科目有"修身、谈话、唱歌及积木、折纸等";②严仁清在《回忆祖父严修在天津创办的幼儿教育》一文中记载,严修所办严氏蒙养院也开设有手工课程,大约有"编织工、折纸工、剪纸、黏土工(白泥)、穿麦莲、图画"几种,其工具有"剪刀(日本式的)、泥工板、编织工、夹子、木盒(装材料)、图画笔";③江苏苏苏女学校附设幼稚园中"教以谈话、手工、唱歌、游戏各科";④广州南强公学附设幼稚园中教学科目有四,分别是"游戏、唱歌、谈话、手技"。⑤

三、蒙养院手技课程与幼儿美术教育

伴随着"癸卯学制"的颁布实施,《奏定蒙养院章程及家庭教育法章程》成为我国近代正式颁布实施的第一个学前教育法规,其中手技的开设也成为学前教育中美术教育的先声。虽然就其价值取向和教育目的而言,缺少对儿童审美能力的培养及美感教育价值的挖掘,教学内容、教材教具等都有明显模仿日本的倾向,教学方法可能也较为简单,未能顾及幼儿身心特点和体现学科特性,但该课程的开设还是具有一定的合理性,影响了之后幼稚园美术教育课程的走向。

① 李桂林、戚名琇、钱曼倩:《中国近代教育史资料汇编》(普通教育),上海教育出版社,2007年版,第12页。

② 《第一次中国教育年鉴》丙编,第462页。转引自李桂林、戚名琇、钱曼倩:《中国近代教育史资料汇编》(普通教育),上海教育出版社,2007年版,第21页。

③ 《幼教通讯》1983年9月刊。转引自李桂林、戚名琇、钱曼倩:《中国近代教育史资料汇编》(普通教育),上海教育出版社,2007年版,第22页。

④ 《东方杂志》,1907年第7期。

⑤ 《东方杂志》,1907年第3期。

　　对比颁布于 1902 年的"壬寅学制",我们发现"壬寅学制"中蒙养院教学科目为修身、字课、习字、读经、史学、舆地、算学、体操,并无图画、手技这样的课程(见图 2-2),课程设置过于注重知识的传授与学习,从某种程度而言实际已超出幼儿接受范围。而"癸卯学制"对此进行了调整,减少知识性课程,增加能力培养课程,将手技纳入幼儿学习范畴,用适合幼儿年龄阶段的课程促进身心发展,显示出一定的合理性。在 1912 年颁布的"壬子癸丑学制"中,这一课程设置宗旨得以继承,手技课程仍是蒙养院主要教学科目之一;1916 年颁布的"学校令"仍将学前教育课程规定为游戏、谈话、手技和唱歌。直至 20 世纪 20 年代至 40 年代,以陈鹤琴、陶行知、张雪门为代表的学前教育前辈们,本着探索中国学前课程本土化与科学化的宗旨,在学习欧美先进教育理念的基础上,对中国学前教育课程进行了全面的理论探索和实践研究,并在 1932 年颁布的《幼稚园课程标准》中体现了该阶段的研究成果。《幼稚园课程标准》规定,"工作"为学前美术教育的主要课程形式,其教学内容主要有恩物装置、画图、纸工及纸浆工、缝纫、木工、织工、园艺和其他(即利用各种自然物及废物做成玩具、装饰品等)。这种课程设置突破了"癸卯学制"中手技课程单薄的内容,体现了对学前儿童身心发展规律和学习特点的关注。可见,从 1904 年至 1932 年的近30 年间,"癸卯学制"中的蒙养院幼儿美术教育课程的影响一直存在,这也从一定程度上说明该章程中幼儿美术教育课程的设置具有一定的合理性和价值。

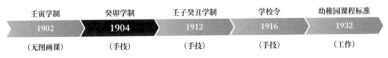

图 2-2　近代学制中蒙养院美术教育课程变迁

当然,鉴于历史及时代局限,《奏定蒙养院章程及家庭教育法章程》中的幼儿美术教育存在诸多不科学、不完善之处,如美育目的尚不突出,也存在诸多方面模仿日本、教学方法尚不科学等问题。但在过去了一个世纪之后,我们不能苛刻地用当代教育的科学研究成果衡量当时的蒙养院幼儿美术教育,并作出不符合客观实际的评价。“癸卯学制”及《奏定蒙养院章程及家庭教育法章程》作为我国近代正式颁布实施的第一个学制和学前教育法规,在我国幼儿美术教育发展史上的重要地位和作用不应被后人忽视。

第二节　小学堂中的图画、手工课程

“癸卯学制”中的小学教育包括初等小学和高等小学两个阶段。根据其中的《奏定初等小学堂章程》和《奏定高等小学堂章程》规定,普通教育中的小学教育包括初等小学和高等小学两个阶段,初等小学堂“令凡国民七岁以上者入焉”,[①]学制五年;高等小学堂“令凡已习初等小学毕业者入焉”,[②]学制四年。两级小学堂中课程设置不完全相同,但都设置有图画、手工课程。其中初等小学堂中的图画、手工课程都为随意科目,可视地方情形酌加;高等小学堂中的图画课程为必修科目,手工课程为随意科目。虽然1909年5月15日在学部颁发的《奏请变通初等小学堂章程折》中对初等小学堂进行了调整,将之分为初等完全小学堂、程度较深之小学简

①　舒新城:《中国近代教育史资料》(中册),人民教育出版社,1981年版,第411页。

②　舒新城:《中国近代教育史资料》(中册),人民教育出版社,1981年版,第427页。

易科和程度较浅之小学简易科三类,但图画、手工课程的设置没有变动,仍为随意科目(见表2-1)。

表2-1 "癸卯学制"中的小学堂图画、手工课程设置

学堂	学年	课程性质	教学内容		教育要义	周课时(12日)
初等小学堂	一至五	随意科	图画:单形 手工:简易细工		图画:其要义在练习手眼、以养成其见物留心、记其实象之性情;但当示以简易之形体,不可涉于复杂,此可酌量地方情形加课。 手工:其要义在练习手眼,使能制作简易之物品,以养成好勤耐劳之习;而在初等小学,则当教以纸制、丝制、泥土制之手工,以能成器物为主,不可涉于繁费,此可酌量地方情形加课	
高等小学堂	一	图画:必修科 手工:随意科	简易形体	手工:简易细工	图画:其要义在使知观察实物形体及临本,由教员指授之,练成可应实用之技能,并令其心思习于精细,助其愉悦。 手工:其要义在使能制作简易之物品,养成其用心思耐劳烦之习	2
	二		各种形体			2
	三		简易形体			2
	四		各种形体,简易几何			2

一、小学堂图画、手工课程研究

1. 教学目标分析

《奏定初等小学堂章程》和《奏定高等小学堂章程》中对于图

画、手工课程的教学目标有明确规定。初等小学堂图画课程"其要义在练习手眼,以养成其见物留心、记其实象之性情";手工课程"其要义在使练习手眼,使能制作简易之物品,以养成好勤耐劳之习"。高等小学堂图画课程"其要义在使知观察实物形体及临本,由教员指授画之,练成可应实用之技能,并令其心思习于精细,助其愉悦";高等小学堂手工课程"其要义在使能制作简易之物品,养成其用心思耐劳烦之习"。① 可见,初等小学堂旨在通过图画、手工课程训练学生的观察力和简单的手工制作能力。高等小学堂图画、手工课程则不同,"练成可应实用之技能""心思习于精细""能制作简易之物品""养成其心思耐劳烦之习"等目标则显示出追求技能培训的倾向。虽然其中也有"助其愉悦"这样的表述,但通过"简易形体""简易几何""简易细工"这样的教学内容,能否达到"助其愉悦"的教学目的,值得怀疑。

结合"癸卯学制"中总的教育宗旨和小学堂的立学宗旨可以找到确立这样的教育目的的根源。如第一章所述,清末时期,在"经世致用"思想和"实用主义思潮"背景中,"中体西用"教育思想成为主流。张百熙、荣庆、张之洞在 1904 年 1 月 13 日所奏《重订学堂章程折》中明确表示:"至于立学宗旨,无论何等学堂,均以忠孝为本,以中国经史之学为基,俾学生心术壹归于纯正,而后以西学瀹其智识,练其艺能,务期他日成材,各适实用,以仰副国家造就通才、慎防流弊之意。"② 以经史之学为基础,以西学开其智识、培养能力,造就实用人才,这便是"中体西用"思想在"癸卯学制"中的体

① 舒新城:《中国近代教育史资料》(中册),人民教育出版社,1981 年版,第 431 页。

② 璩鑫圭、唐良炎:《中国近代教育史资料汇编(学制演变)》,上海教育出版社,2007 年版,第 298 页。

现。在这样的教育指导思想之下的初等小学堂课程需要"启其人生应有之知识，立其明伦理爱国家之根基，并调护儿童身体，令其发育为宗旨；以识字之民日多为成效"，[①]除了培养儿童具备一定文化知识、良好道德情操外，还应注意促进儿童身心发育。这样的教育目的如何落实在图画、手工课程上呢？即通过图画、手工课程练习儿童的手眼协调能力、养成见物留心的能力、好勤耐劳的习惯等。但由于该阶段将对文化知识的传授作为衡量标准，"以识字之民日多为成效"，因此，初等小学堂未将图画、手工课程作为必修课，而仅作为随意科目，视情形酌情添加，与此不无关系。高等小学堂则不然，高等小学堂以"培养国民之善性，扩充国民之知识，强壮国民之气体为宗旨；以童年皆知作人之正理，皆有谋生之计虑为成效"，[②]与初等小学堂相比，除强调德育、智育、体育之外，还将能否有"谋生之计"作为衡量办学效果的标准。此外，1906 年 3 月《学部奏请宣示教育宗旨折》里称，"其它格致、图画、手工，皆当视为重要科目，以期发达实科学派"，图画、手工课程因其属于同"格致之学"一样重要的"实学"，对"谋生之计"有所帮助而受到重视。因此，高等小学堂图画课程"练成可应实用之技能"，手工课程"能制作简易之物品"的教学目标和培养学生"谋生技能"这一教育目的相一致。

这样的教学目标和日本 1891 年颁布的学制中小学校图画、手工课程的教学目标极为相似。1901 年 6 月，《教育世界》卷六中刊出了由陈毅翻译的 1891 年颁布的日本《小学校教则大纲》，关于图

① 舒新城：《中国近代教育史资料》（中册），人民教育出版社，1981 年版，第411 页。

② 舒新城：《中国近代教育史资料》（中册），人民教育出版社，1981 年版，第427 页。

画课程它是这样规定的:"图画者以练习眼及手,养看取通常形体而正画之能,兼使练意匠、辨知形体之美为要旨。寻常小学校之教科加图画,始自直线曲线及其单形,时时基直线曲线工夫诸形而画之,可使渐进画简单之形体。于高等小学校初准备前项,渐进移于诸般之形体,又或就手本使画实物,又时时以自己之工夫使图案,兼授简易用器画。授图画者就他教科目所授物体及儿童日常目击之物体中使画之,兼要养其好清洁尚绵密之习惯。"虽然"癸卯学制"颁布之时已经是1904年,但小学堂图画课程的教学目标与日本这份1891年颁布的《小学校教则大纲》非常接近。日本学制中的"练意匠、辨知形体之美",在"癸卯学制"的高等小堂图画课程教学目标中体现为"助其愉悦";日本学制中的"养其好清洁尚绵密之习惯"与"癸卯学制"中的"心思习于精细"这一目标基本一致。手工课程情况也相似。陈毅翻译的《小学校教则大纲》中的手工课程的教学目标为:"以练习手眼,养其制作简易物品之能,长其好勤劳之习惯为要旨。寻常小学校之教科加手工者,当用纸、丝、黏土、麦稿等授简易之细工。高等小学校之教科加手工者,当用纸、黏土、木、竹、铜线、铁叶、铅等授简易之细工。手工之品类必选有用者授之,之际教以其材料及用具之种类。"这与"癸卯学制"中初、高等小学堂手工课程的教学目标几乎完全一样。

但实际上1904年日本小学教育中图画、手工课程的教学目标就已经实现了从技能到美育的转变。按照1872年日本颁布的《小学教则》,其规定下等小学并无图画课程,上等小学配合几何学教授罫画[①]与画学,教学内容以点、线、面为起点,进而学习作几何形态的描写和阴影画法的练习,最终目标为地图的绘制,具有明显的

① 罫画,指在有度量的网格上作图。

技能教育倾向。1878年,原文部省留学生高领秀夫与伊泽修二从美国回到日本,带回了英美教育学观点,尤其是裴斯泰洛奇(Pestalozzi)的观点。裴斯泰洛奇注重对学生观察、记忆与概括(综合)能力的培养,反映在图画教育方面则为对正确观察的重视。在此影响之下,1881年日本颁布的《小学校教则纲领》在图画课程的教学目标中增加了"练习手与眼"这样的内容。1891年日本颁布的《小学校教则大纲》,在图画课程教学要旨中,除原有的"练习手与眼"外,还增添了"兼使练意匠,辨知形体之美"的内容,图画课程开始被赋予美育目的。1901年颁布的《小学校令施行规则》又将"练习眼及手"删除,增加了"兼养其美感"的要求。至此,日本普通小学校图画课程的教学目标中技艺教育要求逐渐减弱,而以美育代之。遗憾的是,我国"癸卯学制"颁布之时虽已是1904年,却没能从日本小学美术教育教学目标的多次修改中汲取经验,仍强调和追求技能训练。"癸卯学制"中小学堂与日本学制中小学校图画、手工课程教学目标对比如表2-2所见。

表2-2 "癸卯学制"小学堂与日本学制小学校图画、
手工课程教学目标对比

学　堂	学制	图画教学目的	手工教学目的
初等小学堂	癸卯学制	其要义在练习手眼、以养成其见物留心、记其实象之性情	练习手眼,使能制作简易之物品,以养成好勤耐劳之习
寻常小学校	日本学制	图画者以练习眼及手,养看取通常形体而正画之能、兼使练意匠、辨知形体之美为要旨	手工者以练习手眼,养其制作简易物品之能,长其好勤劳之习惯为要旨

<div style="text-align:right">续　表</div>

学　堂	学制	图画教学目的	手工教学目的
高等小学堂	癸卯学制	其要义在使知观察实物形体及临本，由教员指授画之，练成可应实用之技能，并令其心思习于精细，助其愉悦	其要义在使能制作简易之物品，养成其用心思耐劳烦之习
高等小学校	日本学制	高等小学校初准备前项，渐进移于诸般之形体，又或就手本使画实物，又时时以自己之工夫使图案，兼授简易用器画。授图画者就他教科目所授物体及儿童日常目击之物体中使画之，兼要养其好清洁尚绵密之习惯	高等小学校之教科加手工者，当用纸、黏土、木、竹、铜线、铁叶、铅等授简易之细工。手工之品类必选有用者授之，之际教以其材料及用具之种类

2. 教学内容对比

"癸卯学制"中小学堂图画课程教学内容以"单形""简易形体""各种形体""简易几何"为主，手工课程则以"简易细工"为主，这样的教学内容表述过于简单笼统，课程安排随机性强。"单形"具体包括哪些内容？"简易细工"又包括哪些？这些都无具体规定，各学校、各学年、各任课教师似乎均可随意安排。此外，这样的教学内容也体现不出课程安排的循序渐进性。初等小学堂图画课程一至五年授课内容全部相同，手工课程亦然。高等小学堂手工课程也是四年完全相同，图画课程虽各学年安排不同，但也只是简单的内容重复，体现不出由易到难、由简到繁的循序渐进性。

如果将"癸卯学制"中小学堂图画、手工课程与日本小学校课程相对比，会发现二者内容极为相似。清末学人关庚麟曾在著述

中记载了他1901年考察日本小学校时所了解到的日本小学校图画、手工课程的教学内容,根据他在《日本学校图论》所记,当时日本小学校寻常科的课程有修身、国语、算术、图画、唱歌、体操、手工七门,其中图画第一学年无,第二、三、四学年的教学内容均为单形和简易形体,手工则贯穿四学年始末,内容都是简易细工。小学校高等科的图画课程除第三学年无,其他均有,教学内容都是简易形体。手工科则贯穿始终,内容都是简易细工。此外,关庚麟还在该书中记载了他亲自考察的一所日本小学校——横滨商立中国大同小学校的课程开设情况。该小学校分寻常和高等两级,寻常三年,高等四年,七年课程中均有绘图一科,教学内容寻常小学校为单形和简易几何,高等小学校为简易几何、诸般形体。通过以上两个例子可知,日本小学校图画课程的教学内容主要以单形、简易形体、各种形体、简易几何为主,手工则为简易细工。"癸卯学制"中小学堂图画、手工课程的教学内容几乎与之完全相同。"癸卯学制"中小学堂与日本小学校图画、手工课程教学内容对比如表2-3所示。

表2-3 "癸卯学制"小学堂与日本小学校图画、
手工课程教学内容对比

学 堂	学 制	图 画 课 程	手工课程
初等小学堂	癸卯学制	单形、简易形体	简易细工
寻常小学校	日本学制	单形、简易几何	简易细工
高等小学堂	癸卯学制	简易形体、各种形体、简易几何	简易细工
高等小学校	日本学制	简易几何、诸般形体	简易细工

与 1902 年的"壬寅学制"相比较,"癸卯学制"中小学堂图画、手工课程的教学内容已经有了一定程度的完善。"壬寅学制"中只有高等小学堂设置有图画课程,教学内容为简单形体和实物模型。1912 年颁布的"壬子癸丑学制"中的小学堂图画、手工课程则基本延续"癸卯学制"中的内容,无很大改变。小学堂图画、手工课程从"壬寅学制"中的少量开设,教学内容简单,发展到"癸卯学制"中的普遍开设,分级安排教学内容,一方面体现了制定者对该课程的重视,另一方面也说明该课程内容本身的逐渐完善。"壬寅学制""癸卯学制""壬子癸丑学制"初等小学堂图画、手工课程对比如表 2-4 所示。"壬寅学制""癸卯学制""壬子癸丑学制"高等小学堂图画、手工课程对比如表 2-5 所示。

3. 教学方法探析

教学方法是为达成一定教学目标,教师组织学生进行专门内容的学习活动时所采用的方式、方法和手段。"癸卯学制"中并未对小学堂图画、手工课程教学方法提出具体规定和要求,只对整个小学堂教学提出了应采用"循循善诱之法","以讲解为最要","不易操切以伤其身体","夏楚只可示威,不可轻施"的要求。那么,当时小学堂图画、手工课程的教学方法具体是怎样的呢? 以下资料可为我们提供一定参考。

直隶留学日本速成师范科学生所译编的日本学者波多野贞之助的《教育学讲义》中对日本明治时期小学校图画、手工课程的教学方法是这样描述的:"日本教图画、示以通常形式使得绘画技能兼以养其美感为要旨。寻常小学校加图画教科时,始于单形、渐及简易形体,本直线曲线诸形画之。高等小学校亦如前项,渐及实物与模型,又因土地状况授简易几何画。初等教育有铅笔画、毛笔

表2-4 "壬寅学制""癸卯学制""壬子癸丑学制"初等小学堂堂图画、手工课程对比

学制	修业年限	图画课程			手工课程		
		教学内容	教学要义	周课时(12日)	教学内容	教学要义	周课时(12日)
壬寅学制	3年	无	无		无	无	随意科,酌地方情形加课
癸卯学制	5年	单形	其要义在练习手眼,以养成其见物留心,记实象之性情;但当示以简易之形体,不可涉于复杂。此可酌量地方情形加课	随意科,酌地方情形加课	简易细工	其要义在练习手眼,使能制作简易之物品,以养成好勤耐劳之习;而在初等小学,则当教之手工,以纸制、丝制、泥土制为主,不可涉于繁费,此可酌量地方情形加课	1
壬子癸丑学制	4年	单形、简单形体	使儿童观察物体,具摹写之技能,兼以养其美感。宜就他科目已授之物体及儿童所常见者,令摹写之,并养其清洁缜密之习惯	0	简易手工	在使儿童制作简易物品,养成勤劳之习惯。教授手工,宜说明材料之用法、性质及工具之用法,其材料取用适用于本地者	1
		单形、简单形体		1			1
		简单形体		男2女1			1

表2-5 "壬寅学制""癸卯学制""壬子癸丑学制"高等小学堂图画、手工课程对比

学制	修业年限	图 画 课 程			手 工 课 程		
		教学内容	教学要义	周课时(12日)	教学内容	教学要义	周课时(12日)
壬寅学制	3年	简易单形	无	6	无	无	无
		实物模型		6			
		实物模型		8			
癸卯学制	4年	简易形体	其要义在使知观察实物形体及临本，由教员指授画之，练成可应实用之技能，并令其心思习于精细，助其愉悦	2	简易细工	其要义在使能制作简易之物品，养成耐劳质之习	随意科，酌地方情形加课
		各种形体		2			
		简易形体		2			
		各种形体、简易几何		2			
壬子癸丑学制	3年	简单形体	使儿童观察物体，具摹写之技能，兼以养其美感。宜就他科目已授之物体及儿童所常见者，令摹写之，并养其清洁缜密之习惯	男2女1	简易手工	在使儿童制作简易物品，养成勤劳之习惯。教授手工，宜说明材料之品类、性质及工具之用法，其材料取适用于本地者	男2女1
		简单形体		男2女1			男2女1
		诸种形体		男2女1			男2女1

画、以兼学为宜。"①同时《教育学讲义》还进一步解释了意画、临画、听画、写生画、几何画的具体教授方法。"(一)意画：以角线等为材料、恒取法天然物、如冰雪水晶木叶之类、意人人殊、故结构不必强同。(二)临画：选择画贴、由简入繁、随儿童进步而更易、惟同时同级所用、必当一律。(三)听画：与意画相似、而听教师授意、唱点则作点、唱线则作线、习之既久、手眼渐臻灵敏。(四)写生画：配定物体位置、务使一般实物之上端、以适当二十度或三十度之高为率、及落笔后、其视点位置不可移动。(五)几何画：为种种工艺之基础、所授甲图与乙图、务宜互相联络、简易能解。"②小学校手工课程列入"随意科、使儿童有精密观察及心手灵敏。示以模型图本、依样制作、渐启其模仿性、翼有发达己国特产之思想……手工用纸类、丝类、黏土类、麦篙类、木竹类、金类、就土地适宜材料、授简易作法。先示以使用器具法及材料之品类性质等"。③可见，波多野贞之助谈到的图画课程教授方法主要以示范为主，由简到繁、由易到难，通过意画、临画、听画、写生画、几何画的方式进行教学；手工课程先出示模型图本，再讲解器具使用方法和所用材料的品种、特点，使学生依样制作。

严修1904年曾东游日本参观考察，他在自己的著述中详细记载了一所日本小学校图画课程的教学情形。"第二时〔九时至十时〕入一教室，观教画图。以荻各一茎授诸生〔皆十二岁，约三十余人〕，师于黑板先画其茎，又画其叶，诸生依次效为之。最后师以朱傅其上，先茎后页，令诸生著色〔旁立著色标本一张。诸生画时，师历各生案前周视，为之改正及匀和颜料〕。著色讫，一一送

① 直隶学务处编辑：《直隶教育杂志》1905年第2期，第21页。
② 直隶学务处编辑：《直隶教育杂志》1905年第2期，第21页。
③ 直隶学务处编辑：《直隶教育杂志》1905年第2期，第21页。

至讲台上。"①这里师生所描绘的"荻",实为一种"多年生草本植物。秆直立,叶细长,像芦苇,生在路旁和水边"。② 可见,当时日本小学校图画课程的教学方式确实是以示范为主。严复还介绍了他所见到的手工课程的教学情形:"第三时观寻常第一年生手工。师先取泥一块问诸生:'此何物?'诸生争对之。嗣授每生木板各一,嗣以翁一,中贮手巾,每生授一巾,令生板上□□。次授泥各一块,师先自搏一圆形,又搏镜饼形,诸生依次效为之。"③参观另一高师附属小学手工课时,"水户君来教手工。先散丸泥如前次参观时所见,散讫令诸生随意制形。所见有作果形者、碗形者、水雷艇形者。师各授方纸一块,其上预书各生姓名,制毕者置纸上,师一一收之"。④ 之后"棚桥君导入一室,乃高等三、四年级合教者〔一部无三、四年,此为二部无疑〕,师教图画。黑板上画石菖蒲花一本,叶一茎,诸生皆临模之,并填颜色。师循视各生之案前,或为之改正烘染,或于砚池调制之,画毕各署名笺尾。棚桥君言,师先取花一枝,照画于板,谈后另各生临之,所谓写生也。德国教图画主写生"。⑤ 严复的详细描述为我们了解当时日本小学校图画、手工课程的教学方法提供了珍贵资料,实物写生、教师示范、学生临摹为主要教学方式。

据上述资料可以推测,直隶赴日本师范速成科学习的学生既

① 严修:《严修东游日记》,武安隆、刘玉敏点注,天津人民出版社,1995年版,第158页。

② 《新华字典》,商务印书馆,2001年修订版,第193页。

③ 严修:《严修东游日记》,武安隆、刘玉敏点注,天津人民出版社,1995年版,第158—159页。□□处为日记原文中难辨之字。

④ 严修:《严修东游日记》,武安隆、刘玉敏点注,天津人民出版社,1995年版,第188页。

⑤ 严修:《严修东游日记》,武安隆、刘玉敏点注,天津人民出版社,1995年版,第189页。

然学习了波多野贞之助《教育学讲义》中图画、手工课程的教学方法，想必在归国后的教学实践中也会加以运用。加之严复所记日本小学校美术教育的实际教学情形，也确是以教师示范、学生临摹为主。我们可以基本认为，"癸卯学制"虽未对当时小学堂美术教育教学方法做出具体明确规定，但在总的学堂教学方式指导下，受当时日本教学方法影响，小学堂美术教育的教学方法可能主要以教师示范、学生临摹为主。

4. 教材教具及师资

据"癸卯学制"规定，"初等小学堂教科所用图书，当就官设编书局所编撰及学务大臣所审定者采用，且须按学堂所在之情形选定"，①但实际上由官方审定的图画、手工教科书在1906年之前基本没有。目前可查到的在学部审定教科书之前出版的小学堂图画、手工教科书主要有以下几种：②

（1）1902年俞复、廉泉等人创办的文明书局刊登的教科书广告中包括《新习画帖》五本、《铅笔新习画帖》四本；

（2）1902年丁宝书编写的《高小铅笔习画帖》三本；

（3）1902年商务印书馆出版的徐永清编的《铅笔习画帖》八册（见图2-3）；

（4）1903年江楚编译馆书局出版的樊炳清译的《几何画法》一本；

（5）1906年中国图书公司出版的徐傅霖编写的《初小手工》教本二册等。

① 舒新城：《中国近代教育史资料》（中册），人民教育出版社，1981年版，第422页。

② 《第一次中国教育年鉴》"教科书之发刊概况"。转引自李桂林、戚名琇、钱曼倩：《中国近代教育史资料汇编》（普通教育），上海教育出版社，2007年版，第176页。

此外,1905年3月15日《教育世界》第五期封底广告中曾载直隶学务处出版的一批图书,其中有初等小学堂手工课用《手工学课本》一本。

图 2-3　1902 年出版的高等小学堂用《铅笔习画帖》(第八编)

1905年12月6日学部正式成立。之后1906年4月宣布,"全国教育今始萌芽,学制不可不一,宗旨不可不正,故注重于教科书",又"因初等小学尤为急用,故先审定初等小学教科书,高等以后续出",之

后公布了审定教科书书目,全国小学堂才开始有统一和规范的教学用书。1906 年 4 月"学部第一次审定初等小学教科书凡例"[①]和"学部第一次审定高等小学暂用书目凡例"[②]中,经学部审定的初等、高等小学图画、手工课程教科书大致有十几种之多。关于高等小学堂手工课程教科书,凡例中还特别说明"手工科重在实习,不重在讲授,文字应暂由教授者自行酌定,俟本部妥定该课科教授细目后,再行颁发"。[③]1906 年经学部审定的小学堂图画、手工课程教科书如表 2 - 6 所示。1905 年出版的学部审定的《毛笔习画帖》(第五编)如图 2 - 4 所示。

表 2 - 6 1906 年经学部审定的小学堂图画、手工课程教科书

学堂	书　　名	册数	用者	印　刷	发　行	版权	价值
初等小学堂	毛笔习画帖	三	生徒	文明局	文明局	有	四角
	毛笔新习画帖	四	生徒	文明局	文明局	有	一
	毛笔新习画帖	一	教员	文明局	文明局	有	共五角
	初等铅笔习画帖	四	生徒	文明局	文明局	有	四角
	画学教法规则	一	教员	文明局	文明局	有	两角
	小学分类简单画	一	教员	文明局	文明局	有	三角五分
	画学教科书	一	教员	商务馆	固化小学校	有	七角
	图画临本	一	教员	同文印书社	武昌图书馆	有	三角

① 《大清光绪新法令》第七类教育三教科书,第 76—79 页。
② 《大清光绪新法令》第七类教育三教科书,第 88—89 页。
③ 《大清光绪新法令》第七类教育三教科书,第 88—89 页。

<div align="right">续　表</div>

学堂	书　　名	册数	用者	印　刷	发　行	版权	价值
高等小学堂	高等小学毛笔习画帖	八	学生	商务馆	商务馆	有	一元四角
	高等小学堂用铅笔习画帖	八	学生	商务馆	商务馆	有	八角
	图画临本	八	学生		湖北官书局	有	一元
	图画临本	一	教员		武昌图书馆	有	三角
	高等小学堂铅笔习画帖	三	学生	文明局	文明局	有	四角
	高等小学几何画教科书	一	教员	文明局	文明局	有	六角

图 2-4　1905 年出版的学部审定的《毛笔习画帖》(第五编)

关于小学堂图画、手工课程教材教具,学制中强调各校应尽量备齐,"初等小学堂内,应备教科必用之书籍、图式、度量衡、时辰表、黑板、几案、椅凳以及体操、图画、格致、算术所用之器具;标本模型,务须全备。若与高等小学合设,则可借用,勿庸另备",[①]高等小学堂教材教具的规定与此基本相同。

"癸卯学制"颁布之后各地小学堂迅速发展,但与此不相适应的是师资的缺乏。这种"缺乏"有两层含义:一是师资整体数量的缺乏,二是受过新式教育的师资缺乏。1907 年,全国共有高小教员 10 429 人,其中未毕业或未入新式学堂者占 49.96%。初等小学堂和蒙养院共有教员 24 334 人,其中未受师范教育者达 60.27%。[②]可见,当时不少小学堂教师都未受过新式学堂教育,多数仍为旧式私塾先生。那么,以这样的师资教授新式学堂课程,特别是像图画、手工这样的课程,显然会力不从心。而且 1907 年全国小学堂总数为 34 033 所,小学教员总数为 34 763 人,学堂与教员比例为 1∶1.02,[③]基本上是一个教员管理一所学校并教授所有课程。在这种情况下,当时小学堂图画、手工课程的师资可以说是严重缺乏,很多学校都由其他科目教师兼任图画、手工教师。如保定易州查学王振垚和冯蕴章曾在调查定兴县小学堂开课情况后汇报,"图画以董事张第恩兼授,自八月使添入教科,每星期两点钟"[④]。而在学制制定时,这种情况已在预料之中,因此提出"各省

① 舒新城:《中国近代教育史资料》(中册),人民教育出版社,1981 年版,第426 页。

② 李华兴主编:《民国教育史》,上海教育出版社,1997 年版,第 637 页。

③ 金林祥主编:《中国教育制度通史》(第六卷),山东教育出版社,2000 年版,第340 页。

④ "保定易州查学王振鑫冯组章查视定兴县小学堂情形察",直隶学务处编辑:《直隶教育杂志》1905 年第 1 期,第 47 页。

初办时,如无能娴图画手工之教员,可暂缺,俟师范完全科毕业生充派教员后,再行加课"的缓解之策,这也在很大程度上影响了小学图画、手工课程的实际开设。

二、小学堂图画、手工课程实施情况

"中国近代新式学校教育发端于1879年张焕纶在上海创办的正蒙书院。1896年,钟天纬创办上海三等公学,次年盛宣怀创设南洋公学外院,1898年御史张承缨奏设京师五城小学堂。都是中国近代早期的新式小学堂。"①"癸卯学制"颁布之后,各地小学得到迅速发展。据"光绪三十三年各省小学堂统计表":截至1909年,全国共办初等小学堂44 749所,高等小学堂2 039所,两等小学堂3 513所。② 那么在这些学堂中图画、手工课程的实施情况如何呢?

1. 大中城市中实施情况较好

大中城市以天津、上海为例。《教育杂志》第三期中"天津学堂调查表"显示调查了天津两等小学堂的六所官立、三所民立(见表2-7),其中六所官立小学堂有五所都开设有"天然画""几何画"和"手工"课程,分别是"城西北隅城隍庙内小学堂""河北大寺小学堂""河东奥租界旧监关厅小学堂""城西北慈惠寺小学堂""河北旧铁桥东药王寺小学堂";三所民立小学堂中"民立第一小学"开设有"几何画"和"手工"课程,"民立第二小学"和"民立第三小学"都开设有图画课程。另1905年上海私塾改良总会章程中规定,各私塾

① 金林祥主编:《中国教育制度通史》(第六卷),山东教育出版社,2000年版,第339页。

② 陈翊林:《最近三十年中国教育史》。转引自李桂林、戚名琇、钱曼倩:《中国近代教育史资料汇编》(普通教育),上海教育出版社,2007年版,第89—91页。

改良后的课程必修课为"修身(兼讲经),国文(包括地理、历史、理科、习字),算术,体操,随意科:图画(毛笔画),乐歌"①。而上海龙门师范附属初高等小学堂也确实都开设有图画、手工课程,《龙门师范附学校附属两等小学校章程》中显示,该校初等小学堂、高等小学堂中都开设有图画、手工课程。初等小学堂第二学年图画课程学习内容为单形,手工课程学习内容为简易细工;第三、四学年图画课程学习内容为简易形体,手工课程仍然是简易细工。高等小学堂第一学年图画课程学习内容为简易形体,第二、三学年为各种形体,第四学年为简易几何;手工课程四年相同,都是简易细工(见表2-8)。② 这和"癸卯学制"中小学堂图画、手工课程的教学内容基本吻合。

表2-7 直隶天津府小学堂图画课程开设情况

名称及开办时间	开 设 课 程
两等官立小学堂(1903年)	修身、课本、习字、造句、史学、笔算、博物、物理、天然画、几何画、体操、读经、字课、作文、地理、珠算、卫生、手工
民立第一初等小学(1903年)	修身、卫生、舆地、习字、英文、理科、形学、手工、读经、历史、作文、笔算、珠算、几何画、体操
民立第二小学(1904年)	修身、史学、算学、地理、国文、博物、卫生、习字、图画、物理、体操
民立第三小学(1904年)	读经、字课、造句、格致、地舆、体操、珠算、习字、历史、图画、修身

① 直隶学务处编辑:《直隶教育隶志》,1905年第12、14期。
② 《龙门师范学校附属小学校杂志》,1908年第1期,第9—13页。

表2-8　上海龙门师范学院附属初高等小学堂图画、手工课程

学堂	学年	图画课教学内容及周课时(日)		手工课教学内容及周课时(日)	
初等小学堂	一	无	0	无	0
	二	单形	1	简易细工	1
	三	简易形体	2		1
	四	简易形体	2		1
高等小学堂	一	简易形体	2		1
	二	各种形体	2		1
	三	各种形体	1		1
	四	简易几何	1		1

2. 州、县、城镇及农村情况较差

与此相形成对比的是,各州、县、城镇办学情况不容乐观。在"癸卯学制"颁布后一年,河北武邑县令李绮青就县内开办于1903年的高等小学堂指出,"图画一艺为科学必须,今尚未按章设课,尤欠完备,则课程宜改也"。[①] 1904年顺天府涿州学堂学生仅八人,学务处颁发之书,虽已发给而不能用,所读者,不过仍《三字经》《千字文》《四书》之类。1904年河北保定易州涞水县小学堂"据该县言已办有十处。查学堂等亲至西北关两处察看,一八人,一十八人,实皆高读《杂字本》《百家姓》,与冬烘乡塾无

① 《武邑县令李绮青拟办高等小学堂情形察并批》,直隶学务处编辑:《直隶教育杂志》,1905年第1期,第29页。

异。欲为之亲授教授法,并黑板皆无……若必拘定大县三十、中县二十、小县十处之说,则在州县既以此敷衍上宪,在各村亦以此敷衍州县。官不知民间之办法,民亦不知官之用意"。[1] 1907年邯郸一初等小学堂"教授均不如法,每日除在堂讲解四时,背诵一时外,仍令归自习室高声朗读,日落方休,名为学堂,实则私塾,据称此系循各学生父兄之意见,不示即不来学"。[2] 据顾随之女顾之京所著《女儿眼中的父亲大师顾随》一书中的记载,顾随于1907年考入河北省清河县城高等小学堂,但每日生活"与私塾也差不了多少",每日的生活就是"上班听课,下班读书",也开设有外国历史、地理、博物(动植物学)、格致(物理学)等课程,未提及有图画课程。可见,县城小学堂虽开办不少,但教学内容、教学方式基本还沿袭私塾旧制,不少学堂都并未能按要求开设图画、手工课程。

农村小学堂中图画、手工课程实施情况更差。以天津武清县为例,1908年学查李擂荣曾就该县小学堂进行调查,共查小学堂17所,多数是虚有其名,未能按"癸卯学制"开办。表现为学堂设备简陋,管理欠缺;学生人数少;教学方法仍以诵读、背诵为主;教师多为年老书生,即使有师范毕业的教员,也多仍按旧式私塾形式内容教学,格致、图画、手工、体操等课少有开设。如孝力初等小学堂"教员某系一七十岁冬烘先生,一切科学及教授管理等法皆所未闻。学生十四人,终日叫嗥书注。学董则僧人镜

[1]　《保定易州查学王振垚、冯蕴章查视涞水县小学堂情形禀》,《教育杂志(天津)》,1905年第1期,第40—41页。

[2]　《省视学张良弼查视邯郸县、大名乡学务情形报告(节录)》,《直隶教育》,1907年第15期。转引自李桂林、戚名琇、钱曼倩:《中国近代教育史资料汇编》(普通教育),上海教育出版社,2007年版,第117页。

如,与之言教育、言科学,则瞑目参禅,大有醉翁之意";①河西务初等小学堂"教员张作舟,系通州初师毕业生,纯谨老成。聆其讲授修身,于五段教授法稍欠研究";②小营村初等小学堂"教员林成材,系城内传习所卒业生,于一切教授管理法未能实力奉行。学生亦未一律用教科书";③定福庄初等小学堂"教员陈崇山,系传习所毕业生,于教授管理法未能实力奉行。学生二十人,每周只六小时科学,余皆诵读";④杨村两等小学堂"学生高等七人,初等十七人,皆秀致安详。惟均未能一律应用教科书,亦无体操科,颇重记诵……高等教员,陈学董咏升兼充。陈君曾习师范,颇知研究教授管理各法,人亦诚笃,而注重记诵,是其所短。初等教员张承烈,通州初师毕业,亦浑厚。查初等班旧年学仅存二人,亦向未用教科书,拟仍不发给修业文凭";⑤杨村清真初等小学堂"学生十余人,皆面壁坐,仍用《三字经》《四言杂字》等书。教员、学董均不知学堂之宗旨及教育之关系,教授管理各法是其生平所

———————————

① 《李搢容调查武清县东北两路各学堂报告》,《直隶教育》,1909 年第 13 期。转引自李桂林、戚名琇、钱曼倩:《中国近代教育史资料汇编》(普通教育),上海教育出版社,2007 年版,第 136 页。

② 《李搢容调查武清县东北两路各学堂报告》,《直隶教育》,1909 年第 13 期。转引自李桂林、戚名琇、钱曼倩:《中国近代教育史资料汇编》(普通教育),上海教育出版社,2007 年版,第 136 页。

③ 《李搢容调查武清县东北两路各学堂报告》,《直隶教育》,1909 年第 13 期。转引自李桂林、戚名琇、钱曼倩:《中国近代教育史资料汇编》(普通教育),上海教育出版社,2007 年版,第 137 页。

④ 《李搢容调查武清县东北两路各学堂报告》,《直隶教育》,1909 年第 13 期。转引自李桂林、戚名琇、钱曼倩:《中国近代教育史资料汇编》(普通教育),上海教育出版社,2007 年版,第 138 页。

⑤ 《李搢容调查武清县东北两路各学堂报告》,《直隶教育》,1909 年第 13 期。转引自李桂林、戚名琇、钱曼倩:《中国近代教育史资料汇编》(普通教育),上海教育出版社,2007 年版,第 140 页。

未研究".① 虽然在李擂荣的调查中并未明确提及这些学堂是否开设有图画、手工课程,但它们整体办学情况如此简陋,敷衍应付,更不要奢谈开设新式美术教育课程了。

整体而言,虽然县城及农村小学美术教育实施情况不甚理想,但也并非一概如此。如一位出生于原江苏青浦县农村的革命前辈在回忆录中曾说道:"我 10 岁那年(按:指 1909 年),老师带我们去青浦县城官办小学,参观手工业展览会。那里陈列了很多精致的工艺品,有剪纸、纸折叠,还有把豌豆浸泡后,用竹签戳叠出的木船、桌子和其他用具,这叫做'豆工',都是些玲珑剔透,形态各异的作品,引起我们很大的兴趣。在展览会上也有我们学校的'豆工'陈列,但这些'豆工'不是我们学生做的,而是老师做好以学生名义展出的。"② 虽说这位前辈指出当时自己学校展出的"豆工"作品并非学生所做,但从县城小学开设手工业展览会这一事件中我们能够得知,当地对该课程还是比较重视的。再如,《浙江教育官报》记载,1909 年浙江省松阳县 12 所小学堂中开设有图画课程的就有 7 所(见表 2-9)。

表 2-9　浙江省松阳县小学堂图画、手工课程开设情况
(根据"松阳县各学堂调查表"③绘制)

名称及开办时间	开设课程	办学情况
官立两等小学堂 1905 年	修身、读经讲经、国文、算学、历史、地理、格致、图画、音乐、体操	编织设备,大致尚能如法。教员上课亦颇认真

① 《李擂容调查武清县东北两路各学堂报告》,《直隶教育杂志》,1909 年第 13 期。转引自李桂林、戚名琇、钱曼倩:《中国近代教育史资料汇编》(普通教育),上海教育出版社,2007 年版,第 141 页。

② 顾复生:《红旗十月满天飞》,《江苏文史资料》编辑部,1997 年版,第 4—5 页。

③ 《浙江教育官报》,1909 年第 8 期,第 43—47 页。

名称及开办时间	开 设 课 程	办 学 情 况
公立古市初等小学堂 1905 年	同上	设备充善,编级整齐…… 各科教员均能尽心教授
官立初等小学 1906 年	同上	学科完全,教授如法,设 备大致尚属整齐
商会公立养正初等小 学堂 1907 年	修身、读经讲经、国文、 算学、历史、地理、格致、 图画、英文	惟体操一科,因乏教员, 现暂行停课
公立初等育英小学堂 1907 年	修身、读经讲经、国文、 算学、历史、地理、格致、 音乐、体操	教授不能认真管理,未尽 合法
公立明达初等小学堂 1907 年	修身、读经讲经、国文、 算学、历史、地理、格致、 体操	去年开办之际,精神形式 颇有可观。自本届以来, 因人数不多,管理教授渐 觉废弛
私立世珍初等小学堂 1907 年	同上	教员勤于教授……学生 亦循谨有礼
公立震东初等分校 1908 年	同上	教科尚全
僧立贯一初等小学堂 1907 年	修身、读经讲经、国文、 算学、历史、地理、格致、 图画、音乐、体操	设置尚未完全
僧立尼宗初等小学堂 1908 年	修身、读经讲经、国文、 算学、历史、地理、格致、 图画、音乐、体操	乙班学科未全,亟宜照章 增课
私立益智英算专修 学堂 1908 年	英文、算学、图画、国文	此堂具有家塾性质,教员 学历程度尚优,教授亦能 尽职,学生于英文、算学 两科颇著成绩

<div align="right">续　表</div>

名称及开办时间	开设课程	办学情况
公立仑西初等小学堂 1908 年	读经讲经、国文、算术、历史、地理	办理尚属妥善。惟学生不分单机,教授不用教科书,实与旧日之蒙馆同

三、小学堂图画、手工课程的影响及意义

"癸卯学制"颁布之前,我国并无现代意义上的学校教育,儿童启蒙一般在私塾进行,以"四书""五经"为主要学习内容,以灌输式学习为主要学习方式。美术教育也是被排斥在私塾教育之外的,正如奚传绩所说:"我国正式的中小学美术教育,应当说是始于上面已经谈到的 1904 年清政府颁布并正式实施的'癸卯学制'。因为正是这个学制,确立了图画和手工在我国中小学和师范学校课程中的地位。"[①]"癸卯学制"的颁布实施突破了儒家经典教学内容一统天下的局面,增加图画、手工等"西学"课程,建立起小学美术教育的基本模式和框架,意义深远。1912 年颁布的"壬子癸丑学制"基本延续"癸卯学制"中小学堂图画、手工课程的教学目的、教学内容等,也从一定程度上说明该课程的设置具有一定合理性和可行性。

第三节　普通中学堂中的图画课程

"癸卯学制"学校系统中,比小学堂更高一级的中等学堂有普

① 奚传绩:《中国师范美术教育的回顾与展望》,见潘耀昌编:《20 世纪中国美术教育》,上海书画出版社,1999 年版,第 407 页。

通中学堂、初等师范学堂、中等农工商学堂三类,分属于普通教育、师范教育和实业教育三种教育类别,受教育者在小学毕业后可选择不同类型学校继续深造。在此我们只讨论普通教育中的普通中学堂,而将后两者放在师范教育和实业教育中进行讨论。关于普通中学堂中美术教育的考察,除了依据"癸卯学制"中的《奏定中学堂章程》外,还结合1909年颁布的《学部奏定变通中学堂课程分为文科实科折》《中学堂文科一类应习之学科程度授课时刻》和《中学堂实科一类应习之学科程度授课时刻》共同考察。

一、普通中学堂图画课程研究

根据《奏定中学堂章程》规定,普通中学堂"令高等小学堂毕业者入焉",学制五年,以"毕业后不仕者从事于各项实业、进取者升入各高等专门学堂均有根柢为宗旨",以"实业日多,国力增长,即不习专门者亦不至暗陋偏谬为成效"。[①] 中学堂所学课程有十二门,分别为修身、读经讲经、中国文学、外国语、历史、地理、算学、博物、物理及化学、法制及理财、图画、体操。图画课程第一学年至第四学年均有开设,教学内容为自在画、用器画(见表2-10)。

1909年5月,受"实业救国"思潮影响,借鉴德国中等教育发展经验,清政府开始在中学堂实行文实分科。学部在《变通中学堂课程分为文科实科折》中称,"文科以读经讲经、中国文学、外国语、历史、地理为主课,而以修身、算学、博物、理化、法制理财、图画、体操为通习;实科以外国语、算学、物理、化学、博物为主课,而以修

① 舒新城:《中国近代教育史资料》(中册),人民教育出版社,1981年版,第501页。

身、读经讲经、中国文学、历史、地理、图画、手工、法制理财、体操为通习"。[1] 在分科后的文、实两科中,图画课程皆为通习,手工只在实科中为通习课程。而在之后的《中学堂文科一类应习之学科程度授课时刻》中,规定了各主课和通习课每学年的程度、每周授课钟点,唯独没有图画。《中学堂实科一类应习之学科程度授课时刻》中图画课程五年皆有,授课内容为自在画、用器画,每周 2 点钟;手工一至三学年开设,内容为应用木工,每周 1 点钟。

表 2‑10　"癸卯学制"中普通中学堂图画课程设置

	第一学年	第二学年	第三学年	第四学年	第五学年
教学目的	以备他日绘画地图、机器图,及讲求各项实业之初基				无图画课
周课时(日)	1	1	1	1	
教学内容	自在画、用器画				
教学方法	习图画者,当就实物模型图谱,教自在画,俾得练习意匠,兼讲器之大要……凡教图画者,以位置形状浓淡得宜为主,时使学生以自己之意匠为图稿,并应便宜授以渲染采色之法				

由此可见,"癸卯学制"中的普通中学堂美术教育在文实分科之前以图画课程为主要形式,学习内容主要是用器画、自在画。1909 年之后,在文科和实科中图画课程都是通习科目,学习内容仍为用器画、自在画;手工课程只在实科中作为通习科目开设,学习木工,文科中没有设置该课。

① 舒新城:《中国近代教育史资料》(中册),人民教育出版社,1981 年版,第513 页。

1. 普通教育之性质与实业教育之目的

根据《奏定中学堂章程》"立学总义章第一"中第一节之规定，普通中学"以施较深之普通教育，俾毕业后不仕者从事于各项实业、进取者升入各高等专门学堂均有根柢为宗旨；以实业日多，国力增长，即不习专门者亦不至暗陋偏谬为成效"。① 明确规定普通中学堂与中等实业学堂、师范学堂性质不同，具有普通教育性质。"学务纲要"第二条中也指出，开设"高等小学、普通中学堂，意在使入此学者通晓四民皆应必知之要端"，其普通教育的性质也很明确。但根据《奏定中等学堂章程》规定，图画课程的教学目标为"以备他日绘画地图、机器图，及讲求各项实业之初基"，也就是说有为以后从事实业打基础的目的。那么，在普通教育性质之下的中学堂图画课程为何又有实业技术教育倾向？两者之间是否存在矛盾呢？

我们需将这一问题放在当时整个中国教育指导思想之下进行考察。张之洞在 1898 年《劝学篇》中曾说，"中学为内学，西学为外学，中学治身心，西学应世事"。② 从洋务运动到维新运动，再到"癸卯学制"的制定和颁布，在近半个世纪的时间里，"中体西用"一直是中国近代教育领域的指导思想。张百熙、荣庆、张之洞在 1904 年的《重订学堂章程折》中也声称："至于立学宗旨，无论何等学堂，均以忠孝为本，以中国经史之学为基，俾学生心术壹归于纯正，而后以西学瀹其智识，练其艺能，务期他日成材，各适实用，以仰副国家造就通才、慎防流弊之意"。③ "实用""通才"反映了这一

① 舒新城：《中国近代教育史资料》（中册），人民教育出版社，1981 年版，第 501 页。

② 张之洞：《劝学篇》，广西师范大学出版社，2008 年版，第 70 页。

③ 舒新城：《中国近代教育史资料》（上册），人民教育出版社，1981 年版，第 195 页。

时期国家对人才培养的要求。在此教育指导思想和立学宗旨之下的普通中学教育虽具有普通教育之性质，但培养实用人才的目的也在逐步增强，中学堂图画课程也难免受此影响。依张之洞所见，所谓"中学"又称"旧学"，包括四书五经、中国史事等以中国纲常名教为根本的圣教孔学；所谓"西学"又称"新学"，包括西政、西艺、西史诸领域，新旧学之间应"旧学为体，新学为用，不使偏废"。① 而当时声、光、电、化等实用科学的传入也使国人逐渐认识到，西方学校教育课程中有许多科目都和图画相关，人们从科学和实业的角度认识到了图画作为促进社会发展的工具性价值。因此，在以经史之学为基之外，图画课程成为西学之一而受到重视，并被纳入学校教育系统。

此外，根据《奏定中学堂章程》规定，当时许多实业学堂中都开设和图画或制图相关的专业和课程。例如高等工业学堂各学科中的"图画"和"机器制图"为必修基础课程；高等农业学堂预科主要课程中也包括图画课程；在中、高等工业学堂中还专设"图稿绘画科"，教授图稿法、配景法、绘画、工艺史、应用解剖、用器画、工场实习及图稿实习，等等。实业学堂中大量与图画课程相关的专业课程设置，使得基础教育中必须要有与之相符的课程才符合学生的认知规律和循序渐进的教育原则。而普通中学堂在整个学制系统中处于承上启下的位置，是小学堂和专业学堂之间的枢纽，既是前者的延续，又是后者的准备。如果该阶段没有设置与之相应的课程，进入专门学堂之后再开始学习基本的制图、绘图技能，无疑将增加专业学习的难度。因此，普通中学堂图画课程在某种程度上有为学生将来进入专门实业学堂继续学习奠定基础的目的。同

① 张之洞：《张文襄公全集》(203卷)，中国书店出版社，1990年版。

时,对于不升学的学生来说,该阶段是学生从学校走向社会的桥梁,中学堂以"实业日多,国力增长"为目的,学生能"从事于各项实业","不至暗陋偏谬为成效"。事实上,能看懂图纸,可以绘图,确实可以成为谋生的本领。"造船之枢纽不在运凿杆椎,而在画图定式"。当时福建船政学堂开设图画课的目的就是针对当时的中国匠人不懂绘图,进而要培养学生的识图、绘图能力,以便更好地从事机械制造工作。普通中学堂图画课程中用器画的开设在一定程度上正有此目的。即使学生只上到中学毕业,也可以依此从事一些实业技术工作,这也是实业教育思潮在美术教育中的一种体现。

正是由于普通中学堂图画课程的教学目标中实用性倾向明显,所以只是单纯追求技能训练,却忽视了对审美能力的培养,以及对国民人格、精神的陶冶和熏陶。"在改革派官员眼里,图画手工课是科学技术的基础教育和启蒙教育",[1]从"图画"这一课程名称中也可窥见一斑。"偏激地追求物质生产,容易引起情感生活的匮乏",蔡元培在不久之后指出,"我以为现在的世界,一天天往科学道路上跑,盲目地崇尚物质,似乎人活在世上的意义只是为了吃面包,以致增进了贪欲的穷性,从竞争变为掠夺。我们竟可以说大战的酿成,完全是物质的罪恶"。[2]片面地追求对技术和物质的改善,从而缺失了对美感的教育、对人的培养,这与作为学校美育重要途径的美术教育的教学目标的偏差不无关系。直至1912年12月2日,在颁布的《中学校令实行规则》中将图画课程的教学目标改为"图画要旨,在使详审物体,能自由绘画,兼练习意匠,涵养美感",对图画课程教学提出了更多的美育要求(见表2-11)。

① 潘耀昌:《中国近现代美术教育史》,中国美术学院出版社,2003年版,第18页。

② 蔡元培:《蔡元培美学文选》,北京大学出版社,1983年版,第215页。

表 2-11 普通中学堂图画课程教学目标对比

学 制	教 学 目 标
"壬寅学制"	无明确提出
"癸卯学制"	习图画者,当就实物模型图谱,教自在画,俾得练习意匠,兼讲用器之大要,以备他日绘画地图、机器图,及讲求各项实业之初基
"壬子癸丑学制"	图画要旨,在使详审物体,能自由绘画,兼练习意匠,涵养美感
日本《中学校令》	图画以有形有体之物,使得正确画之,精其心思,养其美感为要旨

综上所述,《奏定中学堂章程》普通中学堂图画课程虽属普通教育,有普通教育之性质,但在"中体西用"教育指导思想之下,受培养实用人才教育宗旨影响,也具有一定的技能培训目的,过多重视实用功能而忽视了美术教育所具有的一般教育意义的作用和美育功能。

2. 课程内容与课时分布

教学内容应围绕教学目标的实现而展开,教学目标一旦确定,就为教学内容的选择提供了基本方向。《奏定中学堂章程》普通中学堂图画课程第一学年至第四学年的学习内容都为自在画、用器画。那么,首先我们需要知道自在画、用器画具体指的是什么?

《奏定中学堂章程》中并没有对图画课程的自在画、用器画做出详细解释,仅从学制中无法得知它们的具体所指。但在一本1908年出版的由闫永辉、闫永仁、闫清真翻译的日本人竹下富次郎所著的《中学用器画》一书中的序言及目录可知大概(见图 2-5)。该书序言从"河出图,洛出书"谈到"数理"之学,进而谈到"几何"的重要作用,可谓"广矣大矣蔑矣加矣"。学习数学的顺

序依次是用器画、几何、数学,特别强调用器画是研究几何的基础,不懂用器画就不能明白几何学,不懂几何学就搞不懂数学学理,进而得出"用器画法又殆为习数学者之鼻祖欤"的结论。该书主要包括"平面几何画法""投影画法""均角投影画法"和"透视画法"几大方面,涵盖直线、角、三角形、四角形、圆、多角形、椭圆抛物线画法、方形、正方形、长方体、椎体等诸多内容。可见,用器画实则与几何学有密切关系,与我们当下几何学中的画图较为接近。

图2-5 《中学用器画》的序言及目录

1928 年的《教育大辞书》对用器画是这样解释的："用器画，亦称几何画（geometrical drawing）。惟画学上常以图画分而为二，凡写生画及记忆画等之一切自在画，称之为画。其以规矩器所画成之图，则成为图，故与其称为几何画，无宁称为几何图。几何图可分为平面及立体两种：平面几何图，普通单称几何图，专讲一切平面形的求作法，为立体几何图学之根本。初学者当从平面几何图着手。立体几何图，亦称投影图法。投影图可分为正射投影图法，均角投影图法，倾斜投影图法，远近投影图法，阴影投影图法等数种，为一切机械图及工程图之基础，故工业发达之国家，用器画教育，亦必十分讲求。远近投影画法，亦称透视画法，其理法除应用于工程图外，尤为学自在画者不可不知。故自在画教育上，亦常将透视画法，择要研究，以翼画形时不至错误。"简而言之，用器画是指使用尺、圆规、量角器等器具进行制图，主要应用于工程技术的设计方面，同时也是学习自在画的基础。自在画相对用器画而言，旨在训练学生的徒手作画能力。

此外，我们可以通过我国高等师范院校的第一个美术系科——1906 年两江师范学堂图画手工科中的课程开设了解用器画、自在画。该图画手工科的授课内容包括："自在画——素描（铅笔、木炭及擦笔）。临画及写生，几何立体、静物及石膏像（有些先在预科中教起）、单色石膏、铅笔淡彩、水彩画（静物、动物标本写生及野外风景练习）、速写、油画、图案画等"；[①]"用器画——平面几何画（先在预科中教起）正写投影（当时称'投象'）、均角投影、倾斜

① 高师美术教育学教材编写组：《美术教育学》，高等教育出版社，2002 年版，第 26 页。

投影、远近投影(透视画)、画法几何等"。① 这与1928年《教育大辞书》中对用器画的解释基本相符。两江师范学堂图画手工科主要是培养中小学图画课程教师,他们开设的课程是围绕将来从事中小学教学的人而设置的,这些关于自在画和用器画内容的详细说明可大致为我们勾勒出中学堂图画课程中自在画、用器画的具体内容(见图2-6)。

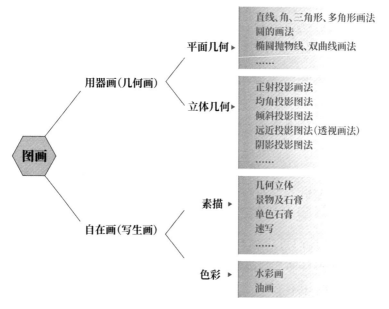

图2-6 图画课程授课内容

对于用器画,《教育大辞书》中还有一部分内容应该引起我们的注意,"现在图画教育之思潮已逐渐注重于心理的及自由发表的方面,所以小学之图画教材,大都注重自由画及写生画等。而所有

① 高师美术教育学教材编写组:《美术教育学》,高等教育出版社,2002年版,第26页。

论理的教材,如用器画图案画等,均忽而不顾。惟吾国工业如此幼稚,对于用器画教育,实有急需提倡之必要,故小学校初年级虽可选用偏于心理方面的教材,但自小学校高年级起应渐渐注重用器画,使学生一方面可以得到精密,正确之思想及习惯;一方面能认识及制作简单之机械图及工程图,以助工业之发展也"。[①] 这是1928 年出版的辞典,这里所说"现在图画教育之思潮已逐渐注重于心理的及自由发表的方面"指的是 1912 年后小学堂美术教育的教学目标和教学内容向美育方面的偏移。但根据《教育大辞典》中的观点,由于用器对工业发展有一定帮助,因此需要在小学堂高年级开始再次加强用器画教学,显然这种观点失之偏颇。

在学校课程设置中,课程内容的安排应既考虑到知识本身的逻辑顺序,又考虑到学生的认知及心理特点,直线式与螺旋式相结合,合理安排教学内容和教学进度。既要避免不必要的重复,又要循序渐进。而"癸卯学制"普通中学堂图画课程的教学内容在四年中完全相同,都是自在画和用器画,既没有内容的变化,也没有程度的渐进。与之相比,日本《中学校令》中图画课程的内容设置较为科学。日本中学校图画课程的教学内容不但有用器画、自在画、几何画,还有人物、植物、动物、景色、立体截面之类。教学中"准前学年而进其程度并应生徒学力之进度便易加授着色画、用器画、几何画","可准前学年而进其程度授以透视画法之一班",根据学生对学习内容的掌握程度,循序渐进地展开下一步教学。针对这种情况,1912 年颁布的"壬子癸丑学制"对普通中学堂图画课程的教

① 唐钺、朱经农、高觉敷主编:《教育大辞书》,商务印书馆,1928 年版,"用器画"词条。

学内容进行了补充和完善,不但增加学习内容,还在第四学年让
男、女习不同内容。可见,作为第一个颁布实施的学制,在图画课
程设置方面还有诸多不科学之处。经过实践的检验和对该课程认
识的逐渐深入,随着学制的更替,图画课程也渐趋完善(见
表2-12)。

表2-12 普通中学堂图画课程教学内容对比

学年	壬寅学制 (共四学年)	癸卯学制 (共五学年)	壬子癸丑学制 (共四学年)	日本《中学校令》 (共五学年)
一	临写自然画	自在画 用器画	自在画、临画、写生画	自在画、写生画、临画、简单几何形体、器具、植物动物之类
二	几何画			自在画、写生画、临画、准前学年而进其程度并应生徒学力之进度便易加授着色画、用器画、几何画、关于直线角圆多角形常用曲线之描法
三	几何画			自在画、写生画、临画、准前学年而进其程度并应生徒学力之进度便易加授着色画、用器画、几何画、关于直线角圆多角形常用曲线之描法
四	几何画		自在画、临画、写生画、用器画、几何画	自在画、写生画临画、准前学年而进其程度加授。着色画、考案画、将写生画临画及几何画已习得之技能使应用之而构成简单图案之

学年	壬寅学制 （共四学年）	癸卯学制 （共五学年）	壬子癸丑学制 （共四学年）	日本《中学校令》 （共五学年）
五	无	无	男：自在画、意匠画 女：用器画、几何画	自在画、写生、考案画、准前学年而进其程度及于人物景色之类。用器画、几何画。凡关于各种之平面形立体角、角锥圆、圆锥、立体之截断及立体表面展开之技。影画加图画时，可准前学年而进其程度授以透视画法之一班

　　课程设置中和课程内容密切相关的是课时分布。根据《奏定中学堂章程》的规定，普通中学堂图画课程在第一学年至第四学年中均有开设，每周1课时，占周总课时的3.06％。该课程在总课时中所占比重和修身一样，仅次于地理、博物和体操。而所占课时比重最多的是读经和外语。这说明和当时作为"中体"基础的经学、中国文学相比，和作为实学基础的外语、算学等课程相比，图画课程在学校教育中地位次要。而且，与"壬寅学制""壬子癸丑学制"相比，"癸卯学制"中中学堂的图画课程课时数最少，但和日本学制的课时设置完全一样，这也说明有模仿日本学制的痕迹（见表2-13）。

表2-13　普通中学堂图画课程课时设置对比

学　　制	第一学年	第二学年	第三学年	第四学年	第五学年	周总课时（日）	图画课程占周总课时比例
壬寅学制	2	2	2	2	0	37	5.4％
癸卯学制	1	1	1	1	0	36	2.78％

<div style="text-align:right">续　表</div>

学　　制	第一学年	第二学年	第三学年	第四学年	第五学年	周总课时(日)	图画课程占周总课时比例
壬子癸丑学制	1	1	1	2	0		3.33％、2.94％、2.85％、5.72％
日本《中学校令》	1	1	1	1	0	28～30	3.57％～3.33％

3. 教学方法分析

教学是一个教和学的互动过程,科学的教学方法应既包括教师的教法,也包括学生的学法,以及教与学的互动。《奏定中学堂章程》中没有详细规定每一科目的教学方法,唯独对图画课程有着"习图画者,当就实物模型图谱,教自在画,俾得练习意匠,兼讲用器之大要……凡教图画者,以位置形状浓淡得宜为主,时使学生以自己之意匠为图稿,并应便宜授以渲染采色之法"的规定。也就是说,图画课程的教学应使用实物模型图谱,也要讲授用器画的主要学习方法。教师不但要对学生绘画的位置、形状、色彩浓淡等方面提出要求,引导学生自己构思也很重要。教师除了教授绘形之外,还可以教授一些着色、渲染的内容。这样的教学方法其实只是包括了教师的教法,并没有涵盖学生的学法以及教与学之间的互动,缺乏科学性、完整性。

与之形成对比的是日本学制中对中学校图画课程教学方法详细、具体的规定。在《日本普通学科教授纲目》一书中记有日本《中学校令实施规则》,其中对图画课程的教授方法有以下几方面的具体规定:

教授上注意：一、凡写生画须用实物或模型使生徒判断视像之形状阴影及色，且从物体之位置距离等得理会视像之异处，能精准模写之。二、授写生画应先示以教员自模范画而说明其布置描法。三、临画与写生关联教授之际，应先示以实物对照临本而加说明。四、临本须用正格画法不必其癖。五、画题应选其与他学科目有相连络，应用之广又足以养生徒之趣味者。六、使生徒常正姿势及执事。七、使生徒应留意名画之类。八、使生徒常注意于用器之整顿及保存。

可以说，其中不但包括教师的教法，即每种画的教授方法和要求，还包括学生的学法，如"使生徒常正姿势及执事""使生徒应留意名画之类""使生徒常注意于用器之整顿及保存"等。而在实际教学实施过程中，日本中学校图画课程也大都确实按此办法执行，较为认真。吴汝纶在日本考察时也注意到了图画课程教学中的这些细节，他在《东游丛录》中写道，"习字图画唱歌裁缝（女）体操手工皆技能一类，须教者先示形式，宜用示范式"，"体操之后，不可教写字画画，因其用力之后，手宜战动，不能自制"（见表 2-14）。

表 2-14　普通中学堂图画课程教学方法对比

学　制	教　学　方　法
壬寅学制	无详细说明
癸卯学制	凡教图画者，以位置形状浓淡得宜为主，时使学生以自己之意匠为图稿，并应便宜授以渲染采色之法
壬子癸丑学制	自在画以写生画为主，并授临画之法，又使自出意匠画之，用器当授以几何画

学　　制	教　学　方　法
日本《中学校令》	一、凡写生画须用实物或模型使生徒判断视像之形状阴影及色且从物体之位置距离等得理会视像之异处能精准模写之。二、授写生画应先示以教员自模范画而说明其布置描法。三、临画与写生关联教授之际应先示以实物对照临本而加说明。四、临本须用正格画法不必其癖。五、画题应选其与他学科目有相连络应用之广又足以养生徒之趣味者。六、使生徒常正姿势及执事。七、使生徒应留意名画之类。八、使生徒常注意于用器之整顿及保存。九、教授用品可依次例：临本、几何五体之模型、动植物及人物之模型、写生用实物、画板、笔洗、绘具品、圆引器械、黑斑用根子、黑板用各种之定规、示投影画法之装置、写生画教授用说明透视画法之简单装置

4. 教材教具及师资来源

教科书是教学内容的载体和保证,教科书对于课程的学习有着重要的作用。《奏定中学堂章程》对各科教科书是这样规定的,"凡各科课本,须用官设编译局编纂,经学务大臣奏定之本。其有自编课本者,须呈经学务大臣审定,始准通用。官设编译局未经出书之前,准由教员按照上列科目,择程度相当而语无流弊之暂时应用,出书之后即行停止"。① 其实这只是规定了教科书原则上应使用官方编撰之本,但没有指定全国统一用书,对普通中学堂图画课程的教材也没有再单独做出规定。关于教具,《奏定中学堂章程》的"屋场图书器具章第四"第二节中规定,"学堂内当按学科之门类设诸堂室如下：一、通用讲堂;二、物理、化学、博物、图

① 舒新城：《中国近代教育史资料》(中册),人民教育出版社,1981年版,第509—510页。

画等专用讲堂"①；"凡教授物理、化学、图画、算学、地理、体操等所用器具、标本、模型、图画等物，均宜全备，且须合教授中学堂程度者"。② 可见，按规定学校需要备有专用图画教室，以及自在画、用器画学习所用模型、标本等。

关于中学堂图画课程的师资问题，也同蒙养院、小学堂一样，相当缺乏。许多中学堂为了解决图画课程师资问题只能聘请传统中国画教师担任，或由其他科目教师兼职担任。根据"1907 年杭州府中学堂教员资历表"记载，该校教员潘伯勋，实为浙江武备学堂癸卯年优等毕业生，并不是师范教育图画科出身，却教授图画课程并兼做乒操教员。③ 在图画课程师资急缺情况下，南京两江师范学堂于 1906 年率先创办图画手工科，培养图画、手工教员，成为我国高等师范院校的第一个美术系科。从 1906 年创办到 1911 年这不到 5 年的时间里，两江师范学堂图画手工科接连开办两班，培养了"我国第一批美术师资人才五六十人"，④中国近现代著名美术教育家姜丹书、吕凤子、沈溪桥、汪采白、吴溅亭等人都毕业于此。此后保定优级师范学堂、浙江两级师范学堂、广东优级师范学堂等也相继开设图画手工科。这些图画课程教师不但充实了当时的中小学堂图画课程师资，而且对中国基础美术教育的发展起到了重要的作用。正如著名美术教育家姜丹书所言，"此辈专门艺术师资造成后，再分头服务于各省，主教图画手工专科，

① 舒新城：《中国近代教育史资料》（中册），人民教育出版社，1981 年版，第510 页。

② 舒新城：《中国近代教育史资料》（中册），人民教育出版社，1981 年版，第511 页。

③ 王蛟：《杭州教育志（1028—1949）》，浙江教育出版社，1994 年版，第 123 页。

④ 高师美术教育学教材编写组：《美术教育学》，高等教育出版社，2002 年版，第26 页。

如此辗转造就师资，艺术教育始得逐渐推广，而普及于一般中小学校"。①

二、普通中学堂图画课程实施情况

1895 年盛宣怀创办的天津中西学堂二等学堂是中国近代中等教育的雏形。1898 年总理衙门和军机大臣会呈京师大学堂章程，请求清政府通饬各省，在府、州、县设小学，省会设立中学，京师设立大学。"中学"一词正式见诸教育法规。② 同年，御史张承缨奏请于京师设立中学堂，杭州知府林奇设立杭州中学堂，成为中国近代新式独立中学堂的发轫。③ "癸卯学制"要求各府至少设立中学一所，并鼓励州县自设。根据"1907 年、1908 年、1909 年各省中学及学生统计表"，到 1909 年，全国普通中学堂共计 460 所，学生40 468 人。其中四川办学最多（51 所），人数最多（5 828 人），黑龙江、新疆各只有 1 所。④

关于《奏定中学堂章程》普通中学堂图画课程的实施情况，少有著作介绍，这方面的史实资料发掘也较少。但作为官方颁布并推行实施的中学堂必修课程，如果没有充足的实施情况史料作为佐证，很难对它的特点、历史意义等进行全面、客观的评价。因此，我们尽可能收集、整理这方面内容，以便对它有较为全面的认识。总体而言，"癸卯学制"颁布后普通中学堂图画课程的实施情况存在明显的参差不齐的现象。以京师为例，所设 5 所官立中学堂中

① 姜丹书：《姜丹书艺术教育杂著》，浙江教育出版社，1991 年版。
② 李兴华：《民国教育史》，上海教育出版社，1997 年版，第 618 页。
③ 金林祥主编：《中国教育制度通史》（第六卷），山东教育出版社，2000 年版，第339 页。
④ 李桂林、戚名琇、钱曼倩：《中国近代教育史资料汇编》（普通教育），上海教育出版社，2007 年版，第 316 页。

有 4 所都开设有图画课程,分别是五城中学堂(官立,1902)、直隶官立中学堂(1906)、公立求实中学堂(1901)、崇实中学堂(1905)。① 1908 年,江苏省江宁府共有中学堂 6 所,分别是官立暨南学堂(1907)、官立中学堂(1908)、公立钟英中学堂(1908)、公立达材中学堂(1908)、培光中学堂(1908),全都开设有图画课程。② 此外,顺天府中学堂(1902)③、山东济南府官立中学、江西南昌附洪都中学、安徽安庆府官立中学、山西公立中学均开设有图画课程。④ 黄炎培 1911 年调查江苏镇江府中学堂时,甲乙丙班也均开设有图画课程。⑤ 上海浦东中学⑥、上海澄衷中学也都开设有图画课程。据早年曾在上海澄衷中学就学的胡适先生回忆,1905 年他进校时,学科比较多,除国文、英文、算学、物理、化学、博物、之外,还有图画诸科。⑦ 另根据《杭州市教育志》的记载,在"癸卯学制"颁布之前,杭州中学堂没有统一的课程设置标准,几乎所有学校都没有开设图画课程。但"癸卯学制"颁布之后,浙江官立第一中学堂、安定中学堂、崇文义塾、蕙兰中学堂,都能按学制要求开设该

① 李桂林、戚名琇、钱曼倩:《中国近代教育史资料汇编》(普通教育),上海教育出版社,2007 年版,第 317 页。

② 李桂林、戚名琇、钱曼倩:《中国近代教育史资料汇编》(普通教育),上海教育出版社,2007 年版,第 337—338 页。

③ 今河北师范大学前身,根据其校志,该学堂 1902 年由顺天府尹创办,开设有经学、修身、中国文学、图画、体操等 16 门课程。

④ 李桂林、戚名琇、钱曼倩:《中国近代教育史资料汇编》(普通教育),上海教育出版社,2007 年版,第 344—346 页。

⑤ 李桂林、戚名琇、钱曼倩:《中国近代教育史资料汇编》(普通教育),上海教育出版社,2007 年版,第 347—348 页。

⑥ 李桂林、戚名琇、钱曼倩:《中国近代教育史资料汇编》(普通教育),上海教育出版社,2007 年版,第 395 页。

⑦ 吕达:《课程史论》,人民教育出版社,2000 年版,第 176—183 页。

课。① 此外，一些私立学堂也开设了图画课程，如上海的浦东中学和中国公学。② 但也有一些学校未能按要求开设，"另据安徽有关史料记载，该省中学堂在壬寅癸卯学制颁行后，一般均开设十门课程。1905—1908 年间，全省缺中学堂课程和理化课程的为数不少，缺体育和图画课程的更是普遍现象"。③ 不能按要求开设图画课程，主要问题在于经费不足带来的教材、教具不全以及师资缺乏，人们对图画课程不够重视也是其中的一个重要因素。

三、普通中学堂图画课程的影响及意义

《奏定中学堂章程》中的普通中学堂图画课程就其教学目的、教学内容、教学方法而言，虽然存在着这样或那样的问题，其推广和实施也不甚有力，但在这个由旧到新、从无到有的过程中，中学堂美术教育课程的基本框架从此得以建立。此后中国学制虽几经修改，普通中学堂图画课程也随学制改革而几经改变，但之后的改变都是在该学制图画课程框架上的调整和完善。1912 年颁布的"壬子癸丑学制"（即《中学校令实施规则》）中的中学堂美术教育仍保留了"癸卯学制"普通中学堂图画课程的大部分内容，只是使之更加详尽。如规定图画分自在画和用器画，"自在画以写生画为主，并授临画之法，又使自出艺匠画之"，"用器画当授以几何画"等。1923 年 6 月颁布的《初级中学图画课程纲要》也是在此基础上做了局部调整。因此，"癸卯学制"普通中学堂图画课程对此后中国中学堂美术教育发展的奠基意义不容忽视。

① 王蛟：《杭州教育志(1028—1949)》，浙江教育出版社，1994 年版，第 104 页。
② 1905 年由中国留日学生因抗议日本政府取缔中国留学生规定而退学回国后发起的。
③ 吕达：《课程史论》，人民教育出版社，2000 年版，第 189 页。

第四节　普通高等教育中的图绘课程

在本节论述中,基于各学堂之间的相互递进和衔接关系,我们将"癸卯学制"中的高等教育范围划定为普通中学堂之上的高等学堂、大学堂和通儒院三个阶段。高等学堂"令普通中学堂毕业愿求深造者入焉";大学堂"令高等学堂毕业者入焉";通儒院设于大学堂内,"令大学堂毕业者入焉"。可以看出,受教育者中学堂毕业后如愿意进一步深造,可选择高等学堂,进而到大学堂、通儒院,这是一个层层递进、相互衔接的学习进程。但高等农、工、商实业学堂和优级师范学堂不在本章讨论之内,虽然高等农、工、商实业学堂也是高等教育,但它主要以培养实业者为目的,学堂有明显专业分科,具有职业教育性质。它与初、中等农、工、商实业学堂共同形成另一个系统,即实业教育系统,因此我们将它放在实业学堂中讨论。同理,优级师范学堂与初级师范学堂共同形成师范教育系统,因此将它放在师范教育中再讨论(见图 2-7)。

一、普通高等教育中的图绘课程研究

在高等学堂、大学堂、通儒院三个阶段中,通儒院学生"但在斋舍研究,随时请业请益,无讲堂功课"①,因此章程中没有规定具体所习科目,也就没有美术教育课程,高等学堂和大学堂皆有部分学科开设图画等课程。

高等学堂"令普通中学堂毕业愿求深造者入焉","以各学皆有

① 舒新城:《中国近代教育史资料》(中册),人民教育出版社,1981 年版,第572 页。

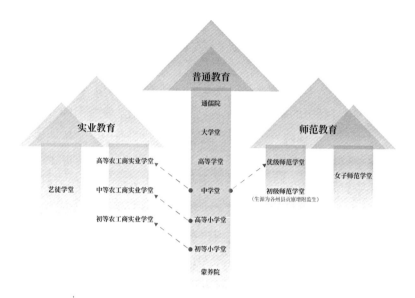

图 2 - 7 "癸卯学制"各级各类学校升学递进关系

专长为成效",学制三年。其学科课程根据"将来欲入大学堂专业不同"而分为三类。"第一类学科为预备入经科、政法科、文学科、商科等大学者治之;第二类学科为预备入格致科大学、工科大学、农科大学者治之;第三类学科为预备入医科大学者治之"。① 这三类学科中第一类、第三类均无图画课程,第二类学科开设课程十一门,图画列第十(见表 2 - 15)。

　　大学堂"令高等学堂毕业者入焉","以各项学术艺能之人才足供任用为成效",学制三年或四年。大学堂分经学科、政法科、文学科、医科、格致科、农科、工科、商科八科,形成分科大学。各分科大学之中又包括数门学科,其中工科大学各学科中都开设有图画相

────────────

　　① 舒新城:《中国近代教育史资料》(中册),人民教育出版社,1981 年版,第561—562 页。

表 2‐15　"癸卯学制"高等学堂第二类学科图绘课
教学内容及课时分布

学　　年	教　学　内　容	每周课时(日)	占总课时比重
第一学年	用器画、射影图画	4	11％
第二学年	用器画、射影图画、阴影法、远近法	3	8％
第三学年	用器画、阴影法、远近法、机器图	2	5％

关课程,而其他七科大学中都没有开设此类课程。因此,我们对大学堂美术教育进行的讨论,主要围绕工科大学各门学科中的图画课程展开。总的来说,大学堂中除建筑学专业开设制图及配景、配景法、装饰画、美学等课程外,其他专业的美术类课程主要以计画制图、机器制图为主(见表 2‐16)。

虽然高等学堂和大学堂工科大学都开设有图绘课程,但课程性质、教学内容、教学目的都不尽相同,下面我们分别展开讨论。

1. 课程性质辨析

高等学堂和大学堂工科大学中的图画、计画制图、机器绘图等课程是否具有普通美术教育的性质,值得我们探讨。如前所述,高等学堂和大学堂同属于普通中学堂之上的高等教育,但二者性质不同、办学目的不同,这就决定了高等教育中的图画课程、制图课程、绘图课程等具有不同的性质和目的。

高等学堂"令普通中学堂毕业愿求深造者入焉","以教大学预备科为宗旨",这就使得高等学堂成为普通中学堂和大学堂之间的中间环节,既是普通中学堂的延续,又是进入大学堂分科大学的预备。因此,高等学堂图画课程的性质既具有普通教育的倾向,又有

表2-16 "癸卯学制"大学堂工科大学图绘课程设置

分门	课程	第一学年每周课时(日)及占总课时比重	第二学年每周课时(日)及占总课时比重	第三学年每周(日)及占总课时比重	备 注
土木工学	计画制图及实习	18 50%(总36)	22 65%(总34)	22 73%(总30)	以计画制图习为最要,故该课钟点数较多。第三年毕业时呈毕业课艺及自著论说,图稿
机器工学	计画制图及实验	23 64%(总36)	20 59%(总34)	0 (总1)	机器工学,计画制图实习为最要,故钟点数最多。第三年毕业时呈毕业课艺及自著论说,图稿
造船学	计画及制图	10 29%(总35)	16 48%(总33)	30 86%(总35)	以计画制图实习为最要,故钟点较多。第三年毕业时呈毕业课艺及自著论说,图稿
	船用机关计画及制图	6 17%(总35)	0(总33)	0(总35)	
	应用力学制图及图演习	2 6%(总32)	0(总34)	0(总34)	
造兵器学	机器制图	10 31%(总32)	0(总34)	0(总34)	以计画制图习为最要,故钟点较多。第三年毕业时呈毕业课艺及自著论说,图稿
	计画及制图	0(总32)	12 35%(总34)	27 79%(总34)	

续　表

分　门	课　程	第一学年每周课时(日)及占总课时比重	第二学年每周课时(日)及占总课时比重	第三学年每周课时(日)及占总课时比重	备　注
电气工学	机器制图	4 11%(总36)	0(总37)	0(总1)	第三年毕业时呈毕业课艺及自著论说、图稿
	计画及制图	0(总36)	8 22%(总36)	0(总36)	
建筑学	建筑意匠	1 3%(总36)	2 6.4%(总31)	0(总32)	以计画制图实习为最要,故钟点较多。第三年毕业时呈毕业课艺及自著论说、图稿
	应用力学制图及演习	2 5.6%(总36)	0(总31)	0(总32)	
	制图及配景法	3 8.3%(总36)	0(总31)	0(总32)	
	计画及制图	15 42%(总36)	15 48%(总31)	24 75%(总32)	
	配景法及装饰画	13%(总36)	1 3.2%(总31)	0(总32)	

续 表

分 门	课 程	第一学年每周(日)及课时占总课时比重	第二学年每周(日)及课时占总课时比重	第三学年每周(日)及课时占总课时比重	备 注
建筑学	自在画	2 5.6%(总36)	3 9.7%(总31)	3 9.4%(总32)	
	美学	0(总36)	1 3.2%(总31)	0(总32)	
	装饰画	0(总36)	4 13%(总31)	3 9.4%(总32)	
应用化学	计画及制图	8 20%(总41)	6 17%(总36)	6 19%(总32)	以计画制图实习为最要，故钟点较多。第三年毕业时呈毕业课艺及自著论说、图稿
火药学	计画及制图	0(总35)	6 17%(总35)	3 27%(总11)	第三年毕业时呈毕业课艺及自著论说、图稿
	机器制图	2 5.7%(总35)	0(总35)	0(总11)	
采矿冶金学	计画及制图	7 19%(总36)	0(总36)	0(总22)	第三年毕业时呈毕业课艺及自著论说、图稿

为大学堂分科后相关专业中的制图课程作准备的专业基础倾向。可见，图画课程与工科大学各专业有紧密联系，这也是只在第二类学科中设置图画课程的原因。需要明确的是，虽然此阶段的图画课程具有普通教育性质，但依然同普通中学堂图画课程相似，倾向于技能学习而忽视美育，与当代大学通识课中具有普通学校美术教育性质的美术教育类课程（如美术基础知识与技能、美术欣赏等）的美育目的相去甚远。

大学堂"令高等学堂毕业者入焉"，"以各项学术艺能之人才足供任用为成效"，是在高等学堂基础之上的分科大学。工科大学各科中的图画类课程，如计画制图、机器制图、船用机关计画及制图、应用力学制图及演习、配景法及装饰画等主要围绕各科专业展开，具有明显的专业课性质。此外，高等学堂图画课程每学年占总课时的比重分别为11％、8％、5％，但大学堂中的图画类相关课程所占比重明显增加，也从一定程度上表明该课程已不同于高等学堂中的图画课程，而具有了专业课程性质。

2. 课程内容对比

首先，"癸卯学制"高等学堂和大学堂中的图画课程授课内容和"壬寅学制"中的基本相同，学习内容较小学堂、中学堂更加精深。高等学堂第二类学科中的图画课程的学习内容第一年为用器画、射影图画，第二年为用器画、射影图法、阴影法、远近法，第三年为用器画、阴影法、远近法、机器图。除了延续普通中学堂用器画的学习内容外，还增加了射影图画、阴影法、远近法这样的画法学习内容，并在第三年增加了机器图，运用所学过的各种画法进行具体的制图练习。我们可以将之与"壬寅学制"高等学堂艺科中的图画课程内容进行比较，会发现两者基本相同。"壬寅学制"中的《钦定高等学堂章程》规定，高等学堂为"中学卒业后欲入大学分科者，

先于高等学堂修业三年,再行送入大学肄业"①,这和"癸卯学制"高等学堂的大学堂预科性质一样。但分科不同,"壬寅学制"中的高等学堂分为政、艺两科。"政科为预备入政治、文学、商务三科者治之,艺科为预备入格致、农业、工艺、医术四科者治之",②其中政科开设课程十三门,无图画课程,艺科开设课程十门,图画列第九。艺科三年中图画课程的开设内容第一学年为用器画、射影图法、图法几何,第二年为用器画、射影图法、阴影法、远近法,第三年为用器画、阴影法、远近法、器械图(见表2-17)。

表2-17 "壬寅学制""癸卯学制"高等学堂图画课程内容对比

学　制	课　程　内　容	周课时(日)
壬寅学制	用器画、射影图法、图法几何	3
	用器画、射影图法、阴影法、远近法	3
	用器画、阴影法、远近法、器械图	3
癸卯学制	用器画、射影图画	4
	用器画、射影图法、阴影法、远近法	3
	用器画、阴影法、远近法、机器图	2

　　而大学堂工科大学的土木工学、机器工学、造船学、电气学、建筑学等门类中的图画课程主要以计画制图、机器制图等为主,侧重于将各种画法付诸应用的专业制图实践。与"壬寅学制"相比,学

　　① 舒新城:《中国近代教育史资料》(中册),人民教育出版社,1981年版,第533页。

　　② 舒新城:《中国近代教育史资料》(中册),人民教育出版社,1981年版,第533页。

习内容更加精深和专业。"壬寅学制"中的大学堂章程以《钦定京师大学堂章程》为依据,其中分科大学分七科,每科只有科目而无具体教学内容的规定,因此我们无从考证。但预备科中分政、艺两科,其中艺科课程十一门,图画列第九。艺科中的图画课程教学内容第一年为用器画、射影图法、图法几何,第二年为用器画、射影图法、阴影法、远近法,第三年为用器画、阴影法、远近法、器械图。这和高等学堂艺科图画课程三年中的内容安排完全一样。通过对比分析可知,"癸卯学制"中的高等学堂图画课程内容主要以各种画法学习为主,三年的授课内容安排和"壬寅学制"的基本相同。大学堂因实行分科制,在部分专业中开设有计画制图、机器制图这样的课程,比之高等学堂的图画课程程度更加精深。同时我们也可以看到,普通教育中的图画课程从程度上而言,出现了从自在画、用器画(中学堂)→用器画、射影图画、阴影法、远近法、机器图(高等学堂)→计画制图、机器制图、船用机关计画及制图、应用力学制图及演习、配景法及装饰画(大学堂工科大学)的由普通向专精的递进(见图 2-8)。

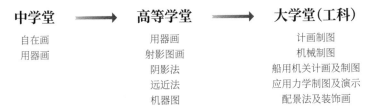

图 2-8　普通教育中图画课程学习内容与难度递进图

　　其次,从普通中学堂到高等学堂再到大学堂,图画课程的教学内容出现了从"画"到"图"的转变。普通中学堂图画课程以"自在画""用器画"为主要内容,皆为"画";高等学堂图画课程以用器画、

射影图画、阴影法、远近法、机器图为主要内容,是"画"与"图"的并存;大学堂工科大学中的图画课程以机器图、计画制图等为主要内容,皆为"图"。从"画"到"图",虽一字之别,但差之甚远。李叔同1905年在日本期间,曾就"图"与"画"的区别作出这样的解释:"图画之种类至繁纂赜,匪一言所可殚。然以性质上言之,判图与画为两种,若建筑图、制作图、装饰图模样等,又不关于美术工艺上者,有地图、海图、见取图(即示意图)、测量图、解剖图等,皆谓之图,多假器械补助而成之。若画者,不以器械补助为主。今吾人所习见者,若额面(即带框的画)、若轴物、若画帖,皆普通画也。又以描写方法上言之,判为自在画与用器画两种。凡知觉与想象各种之象形,假目力及手指之微妙以描写者,曰自在画。依器械之规矩而成者,曰用器图。之二者为近今最普通之名称。"[1]据他所见,"图"与"画"的区别主要在性质不同,借助器械而作者谓之"图",不以器械而完成者,如中国传统的卷轴画等,称为"画"。根据描绘方式不同又可分为自在画和用器画,自在画是根据作画者自己的感觉和想象,徒手作画;用器画则是借助器械完成,即被称为"图"的绘画。他的这种看法在一定程度上受日本当时对"图"与"画"的认识的影响。而高等学堂和大学堂工科大学中的图画课程,此时已经逐渐由小学、中学阶段尚可以根据一定"意匠"进行绘画的"图画课",转变成了借助器械进行精确描绘的"制图课"。这种转变背后,其实是美术教育人文性质的渐行渐远和科学性质的日益突显。

3. 课时设置增多

高等学堂和大学堂中的图画课程设置与中学堂相比,课时明

① 李叔同著,行痴编:《李叔同谈艺》,陕西师范大学出版社,2007年版,第20页。

显增加。普通中学堂中图画课程 1 课时/周,占总课时的 3％;高等学堂中图画课程从第一年到第三年分别是 4 课时/周、3 课时/周、2 课时/周,分别占该年总课时的 11％、8％、5％;大学堂工科大学中的图画类课程有的占比甚至高达 79％、86％。此外在多个学科课程设置中还特别提到"以计画制图实习为最要,故计画制图实习重点较为最多",强调制图课程。此外,九个学科中在第三年毕业时均需"呈出毕业课艺及自著论说、图稿",足可见工科大学对学生绘画、制图和实习能力的重视。同时也说明,这一阶段的图、绘课程似乎是一种有针对性的技能训练。

4. 教材教具及师资

高等学堂中对教材、教具只有如下规定:"凡教授用及参考用图书器具机器标本模型,体操器具,均宜完备。"大学堂中"各种实验室、列品室及其他必需储室,各分科大学均宜全备","学堂应用各种器具机器、标本模型,各分科大学均宜全备","大学堂当置附属图书馆一所,广罗中外古今各种图书,以资考证"。[①] 这其中并没有明确提出图画课程的专用教具或专用讲堂、实习场所等。关于图画课程教科书,也无明确具体规定,只笼统地规定"以上各科目所用书籍与前同"。"前"指的是在算学中规定的用书,"以上各科书籍,外国皆月异而岁不同;大概算学之书愈新出者愈简,宜择译善本讲授"。这说明对于高等教育中的教科书,官方的态度是选择外国教科书中近期出版、较简明者翻译而用。对于高等学堂中图画课程及大学堂中各种制图绘图课程的具体用书没有再做详细规定。通过查阅史料,我们发现当时大学堂也确有从国外购进

① 舒新城:《中国近代教育史资料》(中册),人民教育出版社,1981 年版,第618 页。

美术教育类书籍的记载。如京师大学堂就曾专程从国外购买各种书籍,包括《近代画家》《画术论》《营造七镫》《美术哲学》等。这在下节关于京师大学堂的介绍中再详细讨论。

关于高等学堂和大学堂美术教育的师资问题,"癸卯学制"中并未做明确规定。但通过查阅"壬寅学制"中对高等学堂艺科图画课程师资的要求,也可推测一二。"壬寅学制"明确规定,高等学堂艺科中的图画课程教师要选用"外国教习授",[①]大学堂预备科艺科中的图画课程也规定要"外国教习授"。[②] 其实在实际办学中,高等学堂和大学堂中的图画、制图、绘图等课程也多是聘请日本教习。如1904年京师大学堂的图画课程由日本人高桥勇担任;山西大学堂西斋中的图画课程也由外籍教师担任,"各科无中文本,由外国教员讲授,中国人任翻译,学生笔记,下课后互相对证"。[③] 之所以聘请外籍教师并采用这样的上课方式,是因为"山西听过'物理''化学''采矿工程'这些词汇的学生寥寥无几,根本没有谁了解这些科本身。学生们除了自己的语言之外,不通晓任何语言……不单是学生们不懂英语,教授们也不懂汉语。为了克服这个困难,他们从沿海请来了中文翻译。这些翻译不懂所教授的课程,不能说当地的方言,但是他们能将西方教授的讲座翻译成学生能够理解的官话,直到教授们学会流利地讲中国话,或者学生们能够容易地听懂英语为止。这个主意是李提摩太提出来的,郭崇礼

① 舒新城:《中国近代教育史资料》(中册),人民教育出版社,1981年版,第535页。

② 舒新城:《中国近代教育史资料》(中册),人民教育出版社,1981年版,第547页。

③ 王家驹:《山西大学堂初创十年间》,见《山西文史资料选辑》第五辑,第93—102页。参见朱有瓛主编:《中国近代学制史料》(第二辑上册),第1013页。

忠实而成功地加以推广,确保能够在最短的时间内发挥最大的效益"。① 限于当时的办学条件,山西大学堂西斋不得不在办学中聘请外籍教师,通过翻译进行授课。

二、普通高等教育中图绘课程实施情况

根据"癸卯学制"中《奏定高等学堂章程》的规定,高等学堂各省城应设一所。实际情况是否如此呢? 根据"清末高等学堂概况统计表"统计,到 1909 年,全国高等学堂共计 24 所,学生 4 127 人。② 其中京城 3 所,分别是顺天高等学堂(现河北师范大学前身)、八旗高等学堂(现北京第一中学前身)、满蒙文高等学堂,均由学部开设;河南 2 所,分别是河南高等学堂和河南客籍高等学堂;山东 2 所,分别是山东高等学堂和山东客籍高等学堂;陕西 2 所,分别是陕西高等学堂和陕西宏道高等学堂;其他多数省份均为 1 所。但偏远地区,如贵州、青海、吉林、宁夏、海南、西藏、台湾等地没有设置高等学堂。③ 那么,在这些学堂中图画课程的实施情况如何呢?

1907 年《东方杂志》中《学部奏派调查直隶学务报告书》称,"直隶高等学堂,其教科程度太浅,且授课迟缓,大约一年可授毕之课,往往有延至倍期而未已。观本年夏季考试第四年生试卷,其地理问题不过问地球为圆形之证据及日月蚀之原理等极浅近

① 苏慧廉:《李提摩太在中国》,广西师范大学出版社,2007 年版,第 245 页。

② 潘懋元、刘海峰:《中国近代教育史资料汇编》(高等教育),上海教育出版社,2007 年版,第 99 页。

③ "清末高等学堂一览表",《第一次中国教育年鉴》丙编,教育概况第 13—14 页。转引自潘懋元、刘海峰:《中国近代教育史资料汇编》(高等教育),上海教育出版社,2007 年版,第 101 页。

者。其他科学问题亦均极平常"。① 这已是"癸卯学制"颁行后的第三年,直隶作为办学较好的省份尚且如此,其他地区的情况就更不乐观了。1904年《东方杂志》报道,广西高等学堂当时"教习五人,中文算学各二,英文一,既无学级之编制,亦无分科之教授"。② 更有一些边远地区的高等学堂,名义上按照《奏定高等学堂章程》在省城设立了高等学堂,实际上只是为了应付上级检查而徒有虚名。如《奏新疆省城高等学堂改为中学堂片》中称:"新疆省城遵设高等学堂,经前署抚臣吴引孙于光绪三十一年十月将筹办情形奏咨在案,嗣于三十二年统计报告案内准学部复称:该学堂程度类于中学堂,应即改为中学堂。"③这些资料虽然没有直接提到这几所学堂是否开设有图画课程,但从其整体办学情况我们也可推测一二。当然,也有一些地区确如章程中规定的,开设了图画课程。如京师"满蒙文高等学堂"的满蒙文、藏文预科两年中都开设有图画课程(2钟点/周);满蒙文、藏文正科第一年开设有用器画(2钟点/周),第二年、第三年均开设有制图法(2钟点/周)。④ 另外,闽浙总督松寿于1908年八月二十四《奏高等学堂学生毕业暨出力员绅分别奖励折》中奏请对一些管理人员和教员进行奖励,其中就包括"法文、算学、图画教员、县丞职衔

① 《东方杂志》,1907年第四卷第11期,第263—289页。

② 《广西巡抚柯奏改设广西高等学堂办理情形折》,《东方杂志》,1904年第12期,第271—274页。

③ 《政治官报》,光绪三十四年四月十二日第一百九十二号,折奏类第11—12页。转引自潘懋元、刘海峰:《中国近代教育史资料汇编》(高等教育),上海教育出版社,2007年版,第103页。

④ 《满蒙文高等学堂章程》,《政治官报》,光绪三十四年六月初十日至六月十三日第二百五十号至二百五十三号,法制章程类。转引自潘懋元、刘海峰:《中国近代教育史资料汇编》(高等教育),上海教育出版社,2007年版,第115—118页。

陈炳年",①这说明该学堂开设有图画课程。整体而言,《奏定高等学堂章程》颁布之后,全国各地虽按章程的规定开办了不少高等学堂,但能按规定开设图画课程的并不多。究其原因,一方面是学制初兴,缺乏办学经验;另一方面,是师资缺乏。

　　与高等学堂相比,大学堂的情形较好一些(大学堂在学制颁布前就已经成立,实业学堂则是在学制颁布之后才成立)。《奏定大学堂章程》中说:"中国地大民殷,照东西各国例,非各省设立大学不可。今先就京师设立大学一所以为之倡,俟将来各学大兴,即择繁盛重要省份增设,并以渐推及于各省。"②但事实上当时全国共创办了三所大学堂,分别是1895年由盛宣怀筹办的天津中西学堂,1906年更名为北洋大学堂;1898年创立的京师大学堂;1902年创办的山西大学堂。那么这三所大学堂中图画课程的实施情况如何呢?

　　京师大学堂是1898年7月3日光绪帝下令批准设立的,但直至1900年,该学堂实质上仍是一所封建书院。1900年八国联军入侵北京时该学堂遭到破坏一度停办,1902年恢复之后,分别设立了速成科和预备科。速成科分仕学、师范两馆,预备科分政、艺科。对于这个情形,师范馆首期学生邹树文回忆道:"壬寅京师大学堂开办的时候,只有仕学师范两馆。"③而分科大学则由于建制、经费、师资、时间等诸多问题尚处于筹办阶段。1909年4月25

　　①　《闽浙总督松寿奏高等学堂学生毕业暨出力元绅分别奖励折》,《政治官报》,光绪三十四年八月初一日第三百号,折奏类第8—10页。转引自潘懋元、刘海峰:《中国近代教育史资料汇编》(高等教育),上海教育出版社,2007年版,第107页。
　　②　舒新城:《中国近代教育史资料》(中册),人民教育出版社,1981年版,第573—574页。
　　③　邹树文:《北京大学最早期的回忆》,见《北大五十周年纪念会特刊》,第1—6页。

日,学部奏准大学堂预备科改为高等学堂,称"现拟暂将大学预备科地方改设高等学堂,遵照定章分为三类办理,考选中学毕业学生入堂,按照奏章课程肄习"。① 而大学堂分科大学于 1910 年才开办,设经科、文科、格致、工科四个分科大学。1910 年 1 月 10 日,学部在《奏筹办京师分科大学并现办大概情形折》中称,"工科原分九门,现拟先设土木工学一门,采矿及冶金学一门",②建筑学在当时尚无力开办。1910 年 3 月 10 日,京师大学堂分科大学正式开学。可见,在当时京师大学堂四类分科大学中的工科大学只有土木工学、采矿及冶金学二门。据"京师大学堂教习执事提名录"中癸卯年十一月的调查,吴汝纶任总教习,张鹤龄和蒋式瑆任副总教习,正教习、副教习皆为日本人,其余并设汉文、算学、体操、图画、英文、法文、俄文、德文、东文分教习和英文、法文、俄文、德文助教。图画课程由高桥勇担任。③ 学部于 1909 年 8 月 3 日《奏请赏给京师大学堂东西洋教员宝星折》,请赏三等宝星八名教习中,也列有图画教员高桥勇。④ 可见,在京师大学堂,图画课程在高等学堂和分科大学工科大学均有开设。另外,京师大学堂师范馆也开设有图画课程,我们在师范学堂中再进行讨论。

　　此外,1904 年 2 月,京师大学堂译书局曾从英国购买西文书

　　① 《奏大学堂预备科改为高等学堂遴员派充监督折》,《学部官报》,1909 年第 85 期,第 5—6 页。

　　② 《奏筹办京师分科大学并现办大概情形折》,《四川官报》,1910 年第 3 期,第 29—33 页。

　　③ "京师大学堂教习执事提名录",《京师大学堂同学录》。转引自潘懋元、刘海峰:《中国近代教育史资料汇编》(高等教育),上海教育出版社,2007 年版,第 17—18 页。

　　④ 《奏请赏给京师大学堂东西洋教员宝星折》,《学部官报》,第 96 期,第 26—27 页。

籍四百余册。① 在其所列书籍目录中,有约翰·拉斯金(John Ruskin,1809—1900)的《近代画家》(今译《现代画家》)、《画术论》和《营造七镫》(今译《建筑的七盏明灯》);黑格尔(Hegel,1770—1831)的《美术哲学》(今译《美学》);约翰·洛克(John Locke,1632—1704)的《教育论》(今译《教育漫话》)等。当时京师大学堂高等学堂和分科大学均未成立,这些书籍显然是在为高等学堂和分科大学中的相应课程做准备。拉斯金在著作中将"art"区分为作为技术的艺术(art)和作为美的艺术(fine arts),并主张追求"美的艺术"(fine arts),这和我们在本书开始时对"美术"一词概念、范畴的讨论相吻合。但不知拉斯金关于追求"美的艺术"的理论是否对工科大学强调技艺学习和制图课程的办学理念产生了影响。

北洋大学堂原为 1895 年盛宣怀创办的天津中西学堂,1906年经袁世凯奏准改名为北洋大学堂。② 北洋大学堂按《奏定大学堂章程》"外省有设立大学者可不必限定全设:惟至少须置三科以符学制"③的规定,设置了法律科、矿学科和土木工学科三科,矿学科的教学科目中与图画相关的有自在画、用器画、制图几何、城镇绘图;土木工学科的教学科目中与图画相关的有自在画、用器画、制图几何、城镇绘图、图算、建筑制图、建筑制图实习。这些与图画相关的科目,除自在画之外,皆可视为工程制图。

山西大学堂创办于 1902 年,分中学专斋和西学专斋。中学专斋由原令德堂改设,专教中学;西学专斋由李提摩太负责创办,专

① 大学堂译书局所购西文书籍报销册,见北京大学、中国第一历史档案馆编:《京师大学堂档案选编》,北京大学出版社,2001 年版,第 234 页。
② 中国第一历史档案馆、天津大学:《中国近代第一所大学:北洋大学(天津大学)历史档案珍藏图录》,第 30—31 页。
③ 舒新城:《中国近代教育史资料》(中册),人民教育出版社,1981 年版,第 573 页。

教西学。据王家驹回忆,山西大学堂开办初期,中西两斋共招四百人,每斋二百人。中斋一切仿效令德堂旧制,分为经、史、政、艺四科,"西学专斋由郭崇礼领导,学习科目分英文、算学、物理、化学、博物、历史(世界史)、地理(中外地理)、图画、体操(足球)等课。各科无中文本,由外国教员讲授,中国人任翻译,学生笔记,下课后互相对证。每星期上课三十六点钟,星期日休息。课程以英文、算学为主要科目,没有国文,完全把英国教学整套移来"。① 1904 年,新任提学使宝熙对山西大学堂进行了整顿,特别对课程设置进行了较大改革,中斋除保留经学外,加设英文、日文、法文、俄文、数学、物理、化学、地理、历史、博物、图画、体操等科目,每星期上课二十四堂,每日上下午各两堂,周日休息。大学堂中、西两斋学生的学习科目,自此渐趋一致。② 中斋的图画、习字科目教员为来自浙江的柯璜。③ 此外,由学部的调查表可知,山西大学堂中斋中等科和西斋预科的课程中,均设有图画科目。中斋教员段沫和任钟澎分别担任自在画和几何画的教师,西斋教员叶殿荣和瑞典人新长富(Eric Nystrom)担任图画科目的教师。

由上述三所大学堂办学的情况可知,当时高等教育中的美术教育课程开设情况并不理想。虽然《奏定大学堂章程》于 1904 年颁布,但只有山西大学堂 1904 年在中、西两斋中均开设了图画课程。京师大学堂分科大学于 1910 年才开始正式开办,但仅限于土木工学和采矿及冶金学两门,北洋大学堂 1906 年也只是在矿学科

① 王家驹:《山西大学堂初创十年间》,见《山西文史资料》第五辑,山西文史资料编辑部,第 93—102 页。

② 王家驹:《山西大学堂初创十年间》,见《山西文史资料》第五辑,山西文史资料编辑部,第 93—102 页。

③ 王家驹:《山西大学堂初创十年间》,见《山西文史资料》第五辑,山西文史资料编辑部,第 102—104 页。

和土木工学科中开设了图画课程。

三、普通高等教育中图绘课程的影响及意义

"癸卯学制"中的高等教育虽包括高等学堂、大学堂和通儒院三个阶段,但只在高等学堂和大学堂个别专业中开设图绘课程,该阶段的图绘课程已不是所有学生都要学习的必修课,而出现了分科开设的情况。何类学堂开设图画课程,决定性因素仍是与专业的相关性。因此,这一阶段的图绘课程虽隶属于普通教育,但并不是我们现代意义上的大学通识美术教育课程,而是具有专业课程倾向的专业基础课,如建筑专业的造型基础课(素描、色彩)。具有人文性质和美育目的的大学通识美术教育课程在当时的高等教育中还未出现,直到1917年蔡元培出任北京大学校长时才得以开设。[1]

与我国不同的是,早在1868年,欧美国家便已经开始在综合性大学设置此类课程。当时英国的牛津大学、剑桥大学和伦敦大学分别设立了一个美术讲座教授席位,"这是把视觉艺术引入英语大学领域的最早尝试"。[2] 而约翰·拉斯金(John Ruskin)成为第一位获得牛津大学美术讲座教授席位的人,一直到1877年。拉斯金认为,工业社会的发展打破了物质与精神之间的平衡,而艺术则是维护两者平衡的有效手段,艺术教育的目的在于提升人们感知自然之美的能力,提高人们的审美趣味。拉斯金在给查尔斯·埃

① 蔡元培出任北京大学校长后开始在北京大学开设美学及美术史课程,并亲自讲授美学。

② 阿瑟·艾夫兰:《西方艺术教育史》,邢莉、常宁生译,四川人民出版社,2000年版,第79页。

利奥特·诺顿(Charles Eliot Norton)①的信中曾谈到,要使艺术成为牛津大学课程中不可或缺的组成部分。但这一构想并没有确立美术学科在牛津大学的地位,反倒在美国大学中结出了硕果,"到了19世纪末,美国包括哈佛、耶鲁和普林斯顿在内共有47所学院和大学开设了某种形式的美术课程"。② 在这些综合大学中,美术教育被当作一种非专业的人文学科看待。

　　显然,与欧美国家高等教育中的美术教育相比,"癸卯学制"高等学堂、大学堂中的图绘课程只能算是一种技能训练,和人文性质的美术教育相差甚远。时至今日,随着教育理念的更新和发展,虽然不少高等院校都开设有如艺术欣赏、美术欣赏之类的通识美术教育课程,但学制建立之初的影响依然存在。不少高校或将这类课程放在可有可无的尴尬境地,敷衍应付;或实行选课制,只在个别专业开设。通过分析讨论"癸卯学制"高等教育中的图绘课程,至少可看出,从蒙养院到大学堂,美术教育课程虽在各阶段中表现形式不同,但依然形成了一个完整的体系。从蒙养院手技课程启发幼儿心智,到中学堂教授自在画为以后学生从事实业发展奠定基础,再到大学堂专门为某项实业培养相关专业工艺人才,循序渐进、由易到难。随着学生年龄的增大、年级的增长,内容增多,难度增加,最终形成完整的普通学校美术教育体系。当然,这其中日本学制和日本学校美术教育的影响依然存在,这是我国在办学之初

　　① 查尔斯·埃利奥特·诺顿(Charles Eliot Norton),1846年毕业于哈佛大学,曾担任《北大西洋观察》《大西洋月刊》《国家》等刊物的编辑和撰稿人,1874年开始任教于哈佛大学,担任"建筑—设计艺术史及其与文学的关系"课程的年度讲师和美术史教授。参见阿瑟·艾夫兰:《西方艺术教育史》,邢莉、常宁生译,四川人民出版社,2000年版,第80页。
　　② 阿瑟·艾夫兰:《西方艺术教育史》,邢莉、常宁生译,四川人民出版社,2000年版,第87页。

毫无经验下的选择，有着不可回避的历史因素。因此，就"癸卯学制"高等教育中的美术教育而言，它依然有着自己特有的历史价值。

综上所述，通过我们对"癸卯学制"中蒙养院、小学堂、中学堂、高等学堂、大学堂各阶段中学校美术教育的教学目标、教学内容、教学方法、教材教具、师资情况和实施情况的具体分析讨论，以及横向（与日本学制中的美术教育、师范学堂中的美术教育、实业学堂中的美术教育）比较、纵向（与"壬寅学制""壬子癸丑学制"中同阶段）对比，较为清晰地了解了"癸卯学制"普通教育中的学校美术教育情况。在此基础上，我们又分析了"癸卯学制"美术教育自身和与其他学制的差异性、相似性、共同性、重复性等。比较史学的代表人物、德国史学家马克·布洛克曾预言，"比较方法的未来，可能是我们历史学的未来"。① 比较是认识事物的基本途径，也是历史研究的基本方法。通过这样的比较研究，我们对"癸卯学制"普通教育中美术教育的认识才有可能更加明晰，我们的评价才能更客观、公正。百年后的今天，我们回顾"癸卯学制"中的学校美术教育，视野较时人更为开阔，那是由于我们有了更多的参照，这些参照也成为我们比较、分析的依据，使我们更容易在较长的历史时空中总结和探寻学校美术教育发展的时代特点和共同规律。

① 项观奇：《历史研究方法译文集》，山东教育出版社，1986 年版，第 104 页。

第三章　师范教育中的学校美术教育

　　清末各级各类学堂的开办必然需要大量教员,师资从何而来? 虽然我国自古就有尊师重道的传统,但一直没有专门培养教师的机构。伴随着洋务运动的展开,不少洋务派所办的实业学堂在办学中不得不高薪聘请外国教员担任自然科学及外语课程的教师。在随后维新派"废科举,兴学堂"浪潮的推动下,大量新式学堂更如雨后春笋般涌现,师资缺乏问题日益凸显。在此背景之下,效仿东、西方国家创办培养教师的专门机构开始被提上日程。

　　郑观应曾说,"学校者,造就人才之地,治天下之大本也",并建议按照外国教育制度建立包括师范院在内的一系列学校教育体系。[①] 何如璋、傅云龙、黄遵宪等早期赴日考察者也在考察著述中介绍了当时日本师范教育的状况,成为国人了解日本师范教育的早期参考。甲午之后,针对洋务派引进师资的问题,梁启超在上海《时务报》发表《变法通议》一文,在"论师范"一章中特别总结了西人为师的五大弊端,提出"欲革旧习,兴智学,必以立师范学堂为第一义",[②]主张参考日本师范学校制度培养师资。1898 年总理衙门在筹办京师大学堂时上呈梁启超草拟的《筹议京师大学堂章程》,

　　① 陈景磐、陈学恂主编:《清代后期教育论著选》(下册),人民教育出版社,1997 年版,第 46 页。
　　② 梁启超:《变法通议·论师范》,见《饮冰室合集》(1),中华书局,1989 年版,第 35—37 页。

在该章程中梁启超再次重申师范教育之重要，"西国最重师范学堂，盖必教习得人，然后学生易于成就"，"今当于堂中别立一师范斋以养教习之才"，[①]要求在京师大学堂内设立培养师资的机构。同年，张之洞也提出，为解决师资问题宜先派若干人赴日本学习师范，并于1901年向清政府提出改革书院、大兴学堂之后，即派罗振玉赴日考察教育。而罗振玉归国之后于《教育世界》上发表《设师范急就科议》一文，指出"今日各行省兴学以立小学堂为最亟，而养成小学堂之教习则为尤亟"，[②]主张仿照日本师范制度兴办师范。1902年，罗振玉在《日本教育大旨》一文中再次重申师范教育之重要，同时在《教育世界》杂志上陆续刊登多篇关于师范教育的文章。正是由于清末对师资的急切需求和这些政治家、教育家的呼吁、实践，中国近代师范教育得以从无到有。在1904年"癸卯学制"颁布之前，先后有南洋公学师范馆（1897）、京师大学堂师范馆（1902）、湖北师范学堂（1902）、直隶保定师范学堂（1902）、贵州公立师范学堂（1902）、成都府立师范学堂（1902）、山东大学堂师范馆（1902）、通州师范学校（1903）、全闽师范学堂（1903）、湖南师范馆（1903）、三江师范学堂（1903）先后创立。随着这些师范学堂的陆续建立，清政府不得不考虑制定统一的师范学堂规章制度以进行统筹管理。

　　1902年，清政府在多方考察东、西学制后制定《钦定学堂章程》，即"壬寅学制"，规定"中学堂内应附设师范学堂，以造就小学堂教习之人才"，招收贡、监、廪、增、附五项生员入堂肄业；"高等师范学堂应附设师范学堂一所，以造就各处中学堂教员，即照《京师

①　中国史学会主编：《戊戌变法》(四)，上海人民出版社，1957年版，第487页。

②　宋嗣廉、韩力学主编：《中国师范教育通览》(上卷)，东北师范大学出版社，1998年版，第34页。

大学堂师范馆章程》办理",招收举、贡、生、监及毕业于中学堂者入堂授教。但在该学制中,师范教育未能取得独立地位,且由于该学制未能实施,师资培养问题一直没能得到切实解决。直至1904年"癸卯学制"颁布实施,才明确将师范教育作为学制系统中的一个重要部分加以详细规定,要求各省城、州、县都应尽早开设。《奏定学务纲要》中写道:"宜首先急办师范学堂。学堂必须有师。此时大学堂、高等学堂、省城之普通学堂,犹可聘东西各国教员为师。若各州、县小学堂及外府中学堂,安能聘许多之外国教员乎?此时惟有急设各师范学堂,初级师范以教初等小学及高等小学之学生;优级师范以教中学堂之学生及初级师范学堂之学生。省城师范学堂,或聘外国人为教员,或辅以曾学外国师范毕业之师范生。外府师范学堂,则只可聘在中国学成之师范生为教员。查开通国民知识,普施教育,以小学堂为最;则是初级师范学堂,造就教小学之师范生,尤为办学堂者入手为一义……优级师范学堂在中国今日情形亦为最要,并宜接续速办。各省城应即按照现定初级师范学堂、优级师范学堂及简易师范科、师范传习所各章程办法迅速举行……务期首先迅速举行,渐行推广,不可稍涉迟缓。"[1]足可见刻不容缓之情形。

"癸卯学制"中关于师范教育的内容主要包括《奏定初级师范学堂章程》和《奏定优级师范学堂章程》两部分,初级师范学堂培养小学堂教员,优级师范学堂培养中学堂、初级师范学堂、实业学堂教员。但作为对师范教育的补充,1906年学部又颁布了《订定优级师范选科简章》,培养初级师范学堂及中学堂教员;1907年又颁

① 《奏定学务纲要》,见璩鑫圭、唐良炎:《中国近代教育史资料汇编》(学制演变),上海教育出版社,1991年版,第489—490页。

布了《女子师范学堂章程》，培养女学师资。因此，我们将这四个章程作为"癸卯学制"中师范学堂美术教育研究的主要依据，其中包括图画、手工课程的授课内容、授课时间、教育要义等相关内容（见图 3-1）。

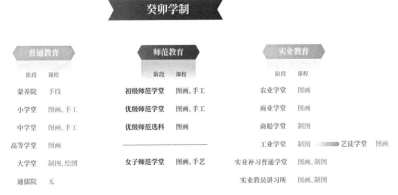

图 3-1　"癸卯学制"中师范教育各级学校美术教育课程设置

第一节　师范学堂美术教育概述

一、初级师范学堂中的图画、手工课程

初等师范学堂主要培养小学教员，在《奏定初级师范学堂章程》"立学总义章第一"第一节里明确规定，"设初级师范学堂，令拟派充高等小学堂及初等小学堂二项教员者入焉"，学制五年。[①] 其中包括完全科、简易科、预备科及师范讲习所。之所以设置简易科，是因为师资急缺，"各省城初级师范学堂，当初办时，宜于教授

① 舒新城：《中国近代教育史资料》（中册），人民教育出版社，1981 年版，第665 页。

完全学科外,别教简易科,以应急需;俟完全学科毕业有人,简易科即酌量裁撤"。① 由于师资急缺,权宜之计便于初级师范学堂中设置简易科,以期快速培养教师。而预备科和教员讲习所则分别有补习性质和进修性质,"预备科以教欲入师范学堂而普通学历未足者,使补习之;小学师范讲习科以教由传习所毕业,已出为小学堂教员,复愿入初级师范学堂学习,以求补足其学力者,及向充蒙馆私塾,而并未学过普通科,亦未至传习所听受过教法者"。② 关于预备科和讲习科中所开设课程,章程中没有明确规定,但完全科和简易科的课程、课时、教学内容、教学要义等皆有明确规定。图画、手工课程在完全科和简易科中均有开设。

初级师范学堂完全科必修科目有修身、读经讲经、中国文学、教育学、历史、地理、算学、博物、物理及化学、习字、图画、体操十二科。此外,尚可视地方情形加设外国语、农业、商业、手工之一科或数科。③ 图画课程教学内容以自在画、意匠画、用器画为主,同时学习图画教学法,其教学大义为:"先就实物模型图谱教自在画,俾得练习意匠,兼讲用器之大要,以备他日绘画地图、机器,乃讲求各项实业之初基。次讲为师范者教图画之次序法则。凡教图画者,以位置形状、浓淡得宜为主;时使学生以自己之意匠为图稿,并应便宜授以渲染彩色之法。"④手工课程以各种细工为主,"先教竹木

　　① 舒新城:《中国近代教育史资料》(中册),人民教育出版社,1981 年版,第665 页。

　　② 舒新城:《中国近代教育史资料》(中册),人民教育出版社,1981 年版,第666 页。

　　③ 舒新城:《中国近代教育史资料》(中册),人民教育出版社,1981 年版,第667 页。

　　④ 璩鑫圭、唐良炎:《中国近代教育史资料汇编》(学制演变),上海教育出版社,1991 年版,第 407 页。

细工,次及普通金属细工,更教纸质细工、黏土细工之大要。次讲
为师范者教手工之次序法则。凡教手工者,贵精致而戒粗率,必须
发明手工之关系利益,鼓舞学艺之兴趣;所用模本,需取切合该地
方者,兼使知材料之品类等差,保存用具之方法"。① 简易科学制
一年,必修课程有修身、教育、中国文学、历史、地理、算学、格致、图
画、体操九门,图画课程主要"讲自在画及用器画之大要",每周 2
小时(见表 3-1)。

<p align="center">表 3-1　初级师范学堂图画课程设置</p>

	学　年	授　课　内　容	周课时(日)
完全科	第一学年	自在画、用器画	2
	第二学年	自在画、用器画	2
	第三学年	自在画,兼讲教授图画之次序法则	1
	第四学年	自在画,兼讲教授图画之次序法则	1
	第五学年	自在画,兼讲教授图画之次序法则	1
简易科	共一学年	讲自在画及用器之大要	2

图画、手工课程所用教科书在章程中未作具体规定,只规定
"各种学科,务以官定之教科书为讲授之本"。教具方面规定应按
学科门类,备设储堂室,其中包括"……二、物理化学博物图画等

① 璩鑫圭、唐良炎:《中国近代教育史资料汇编》(学制演变),上海教育出版社,
1991 年版,第 408 页。

专业讲堂,三、商业实习室、手工实习场,四、图画室、器具室",①另有"凡教授物理学、化学、地理学、算学、图画、体操、农业、商业、手工等所用器具、标本、模型、图画等,均宜全备,且需取合于教授初级师范生学科之程度者"。②

二、优级师范学堂中的图画、手工课程

优级师范学堂"令初及师范学堂毕业生及普通中学毕业生均入焉,以造就初级师范学堂及中学堂之教员、管理员为宗旨;以上项两种学堂师不外求为成效"。③ 优级师范学堂分公共科、加习科、分类科三类,公共科包括人伦道德、群经源流、中国文学、东语、英语、辩学、算学、体操八门,这些是各分科都需要学习的基础课,因此安排在第一年未分类之前共同学习,时间一年。加习科主要针对感到在管理法、教授法方面欠缺的学生进行补习,程度更进一步精深,学习科目有人伦道德、教育学、教育制度、教育政令机关、美学、实验心理学、专科教育、儿童研究等十门,时间一年。分类科分为四类,第一类以中国文学、外国语为主,第二类以地理、历史为主,第三类以算学、物理学、化学为主,第四类以植物、动物、矿物、生理学为主。在这四类分科中第三类和第四类均开设图画、手工课程,图画课程主要学习临画、用器画、写生画,手工课程主要学习金工、木工。关于教材、教具及师资,章程中未做明确规定(见表3-2)。

① 舒新城:《中国近代教育史资料》(中册),人民教育出版社,1981年版,第681页。

② 舒新城:《中国近代教育史资料》(中册),人民教育出版社,1981年版,第681页。

③ 舒新城:《中国近代教育史资料》(中册),人民教育出版社,1981年版,第682—691页。

表 3-2 优级师范学堂图画、手工课程设置

学科类别	授 课 内 容	周课时(日)
第三类学科	第一学年：图画课程学习临画、用器画、写生画	2
	第二学年：手工课程学习木工、金工	3
	第三学年：无图画、手工课程	0
第四类学科	第一学年：图画课程学习临画、用器画	2
	第二学年：图画课程学习写生画	2
	第三学年：无图画、手工课程	0

三、优级师范选科中的图画课程

1906 年，学部颁布《订定优级师范选科简章》，培养初级师范学堂及中学堂教员。选取师范简易科毕业或在中学从事教学两年以上的教员入堂授课，或者具有一定经学中文基础，年龄在二十岁以上的学生，先入预科再入本科。优级师范选科预科一年，本科两年。预科学习科目包括伦理、国文、数学、地理、历史、理化、图画等十门，其中图画课程主要学习天然画，每周 2 钟点；本科中除了伦理、教育、心理等七门通习科目外，另外分为历史地理本科、理化本科、博物本科、数学本科四类。其中博物本科主课科目中有每周 2 钟点的图画课程，第一年授天然画，第二年授几何画。数学本科主课科目中也开设有图画课程，第一学期每周 2 钟点，教授天然画；第二、三、四学期每周 1 钟点，教授几何画(见表 3-3)。①

① 《订定优级师范选科简章》，见璩鑫圭、童富勇、张守智：《中国近代教育史资料汇编》(实业教育 师范教育)，上海教育出版社，2007 年版，第 591—594 页。

表 3-3　优级师范选科图画课程设置

	学　年	图画课程授课内容		周课时(钟点)	
预科	一学年	天然画		2	
本科 博物科	第一学年	天然画		2	
	第二学年	几何画		2	
数学科	第一学年	天然画	几何画	2	1
	第二学年	几何画		1	

四、女子师范学堂中的图画、手艺课程

1904 年颁布的《奏定初级师范学堂章程》中特别提到,鉴于中国传统,不能像外国那样设置女子师范学堂,"外国初级师范学堂,除男子初级师范学堂外,有女子初级师范学堂;有一师范学堂而学生分男女并教者。但中外礼俗不同,未便于公所地方设立女学,止可申明教女关系紧要之义于家庭教育之中"。[1] 但 1907 年,在"癸卯学制"颁布三年后,学部"详征古籍,博访通人,宜知开办女学,在时政固为必要之图,在古制亦实有吻合之据",[2]于 1907 年颁布了《女子师范学堂章程》。该章程规定女子师范学堂学制四年,课程为修身、教育、历史、地理、数术、格致、图画、家事、裁缝、手艺、音乐、体操十二门。图画课程"要旨在使精密观察物体,能肖其形象神情,兼养成其尚美之心性。其教课程度,授写生画,随加授临本画,且使时以己意画之,更进授几何画之初步,并授以教授图画之

① 舒新城:《中国近代教育史资料》(中册),人民教育出版社,1981 年版,第 666 页。
② 《学部奏详议女子师范学堂及女子小学堂章程折(复章程)》,《东方杂志》,1907年第四卷第 4 期,第 91—114 页。

次序法则"。① 课时第一、二、三年每周 2 钟点，第四年每周 1 钟点。手艺科目"其要旨在使学习适切于女子之手艺，并使其手指习于巧致，性情习于勤勉，得补助家庭生计。其教课程度，可就编织、粗丝、囊盒、刺绣、造花等项，酌择其一项或数项授之。此外各种图样，凡有适切于女子之技艺者，均可酌量授之，并授以教授手艺之次序法则"。② 同时，对于教材、教具，章程也规定学堂应提供图画专用讲堂及所用器具标本。③

　　根据如上分析，"癸卯学制"中的师范学堂美术教育主要以初级师范学堂、优级师范学堂、优级师范选科、女子师范学堂中开设的图画课程、手工艺课程为主要形式。图画课程的教学内容主要为临画、写生画、自在画、用器画、几何画等；手工课程的教学内容以各种细工为主。女子师范学堂结合学员皆为女性的特点，将手工课程安排为类似女红之类的课程。同时，由于师范学堂的特殊性，教学内容方面还包括图画、手工课程的教学方法。课时大都为每周 2 钟点。教材、教具、师资方面都未做明确规定。

第二节　师范学堂图画、手工（艺）课程研究

一、教学目标的双重性

　　教学目标是指师生通过教学活动预测达到的结果或标准，是

①　《学部奏详议女子师范学堂及女子小学堂章程折（复章程）》，《东方杂志》，1907 年第四卷第 4 期，第 91—114 页。

②　璩鑫圭、童富勇、张守智：《中国近代教育史资料汇编》（实业教育　师范教育），上海教育出版社，2007 年版，第 600 页。

③　《学部奏详议女子师范学堂及女子小学堂章程折（复章程）》，《东方杂志》，1907 年第四卷第 4 期，第 91—114 页。

对学习者通过教学活动达到以后将能做什么的一种明确、具体的表述。毋庸置疑,师范学校的首要任务在于培养师资,所有课程设置和各科教学目标都应围绕这一培养目的而展开。师范性应是师范教育的第一特性。但根据"癸卯学制"中各师范学堂章程,图画、手工课程的教学目标并不仅仅在于师资培养,而是具有双重性。

《奏定初级师范学堂章程》中规定,图画课程"先就实物模型图谱教自在画,俾得练习意匠,兼讲用器之大要,以备他日绘画地图、机器,乃讲求各项实业之初基。次讲为师范者教图画之次序法则";①手工课程"先教竹木细工,次及普通金属细工,更教纸质细工、黏土细工之大要。次讲为师范者教手工之次序法则"。② 优级师范学堂和优级师范选科中没有明确规定图画、手工课程的教学目标。《女子师范学堂章程》中规定,女子师范学堂"以养成女子小学堂教习,并讲习保育幼儿方法,期于裨补家计,有益家庭教育为宗旨",③围绕这样的教育目的,开设修身、教育、国文、历史、地理、算术、格致、图画、家事、裁缝、手艺、音乐、体操十三门功课。其中图画课程"要旨在使精密观察物体,能肖其形象神情,兼养成其尚美之心性。其教课程度,授写生画,随加授临本画,且使时以己意画之,更进授几何画之初步,并授以教授图画之次序法则";④手艺科目"其要旨在使学习适切于女子之手艺,并使其手指习于巧致,

　　① 璩鑫圭、唐良炎:《中国近代教育史资料汇编》(学制演变),上海教育出版社,1991 年版,第 407 页。
　　② 璩鑫圭、唐良炎:《中国近代教育史资料汇编》(学制演变),上海教育出版社,1991 年版,第 408 页。
　　③ 《女子师范学堂章程》,见璩鑫圭、童富勇、张守智:《中国近代教育史资料汇编》(实业教育　师范教育),上海教育出版社,2007 年版,第 597 页。
　　④ 《女子师范学堂章程》,见璩鑫圭、童富勇、张守智:《中国近代教育史资料汇编》(实业教育　师范教育),上海教育出版社,2007 年版,第 600 页。

性情习于勤勉,得补助家庭生计。其教课程度,可就编织、粗丝、囊盒、刺绣、造花等项,酌择其一项或数项授之。此外各种图样,凡有适切于女子之技艺者,均可酌量授之,并授以教授手艺之次序法则"。① 无论是初级师范学堂的图画、手工课程,还是女子师范学堂的图画、手艺课程,其教学目标都具有双重性。

首先,初级师范学堂图画课程的教学目标不仅包括"讲为师范者教图画之次序法则"以培养图画课程教师,还包括"以备他日绘画地图、机器,乃讲求各项实业之初基"这样的培养实用人才的目的。手工课程先教授各种细工,再是"为师范者教手工之次序法则"。无论图画课程还是手工课程,都具有培养师资和实用人才的双重教学目标。原因何在? 我们需要结合当时的社会背景讨论,如前所述,将图画、手工课程纳入学校教育系统的一个重要因素是当时的实业救国思潮,即图画、手工课程作为"实学"的一种,对国家富强有重要作用。因此,在"癸卯学制"未颁布之前,一些实业学堂中就已经开始设置图画、手工、制图等课程。这种实用功能不但影响了普通教育中各阶段美术教育课程的教学目标和教学内容设置,也影响到了师范学堂。师范性与实用性并存,甚至将师范性置于实用性之后,成为当时师范学堂中图画、手工课程教学目标的一大特点。

其次,女子师范学堂图画、手艺课程的教学目标也不仅仅在于培养图画、手艺课程师资。女子师范学堂图画课程除了"授以教授图画之次序法则"以培养图画课程师资外,还有"兼养成其尚美之心性"的目的;手艺课程除了"授以教授手艺之次序法则"以培养手

① 璩鑫圭、童富勇、张守智:《中国近代教育史资料汇编》(实业教育　师范教育),上海教育出版社,2007 年版,第 600 页。

艺课程师资外,还有"使其手指习于巧致,性情习于勤勉,得补助家庭生计"的目的。联系女子师范学堂的办学初衷和教育要义,我们可找到设置这种教学目标的思想源头。学部在《奏详议女子师范学堂章程折》中说"女教不立,妇德不修,则是有妻而不能相夫,有母而不能训子,家庭之教养不讲,蒙养之本不端,教育所关,实非浅鲜",①另在《女子师范学堂章程》中说"中国女德,历代崇重。凡为女为妇为母之道,征诸经典史册、先儒著述,历历可据。今教女子师范生,首宜注重于此,务时勉以贞静、顺良、慈淑、端俭诸美德,总期不背中国向来之礼教与懿微之风俗"。② 可见,之所以设立女子师范学堂,其目的一方面在于为蒙养院及女子学堂培养教员,另一方面还在于提高女子的德性与修养。因此,女子师范学堂图画、手艺课程的教学目的除了使受教育者掌握相关图画、手艺课程知识和教学方法以培养师资外,还包括通过该课程培养女德,具有一定的封建性。

二、教学内容的多样性

根据《奏定初级师范学堂章程》《奏定优级师范学堂章程》《订定优级师范选科简章》和《女子师范学堂章程》的规定,师范学堂中图画课程的教学内容可谓多样。初等师范学堂图画课程的教学内容主要为自在画、用器画、兼讲授课法;优级师范学堂图画课程授课内容为临画、用器画、写生画、教授法;优级师范选科博物科和数学科中的图画课程,授课内容为天然画、几何画;女子师范学堂中

① 璩鑫圭、童富勇、张守智:《中国近代教育史资料汇编》(实业教育 师范教育),上海教育出版社,2007 年版,第 596 页。

② 璩鑫圭、童富勇、张守智:《中国近代教育史资料汇编》(实业教育 师范教育),上海教育出版社,2007 年版,第 597 页。

图画课程的授课内容为写生画、临本画、意匠画、几何画及教授图画之法。那么,自在画、用器画、临画、写生画、意匠画、天然画、几何画具体指什么呢?

　　首先,关于自在画、用器画的具体内容,两级师范学堂章程中都没有明确说明,但我们可以通过1906年两江师范学堂图画手工科中的相同科目进行了解。该图画手工科的自在画授课内容为"素描(铅笔、木炭及擦笔)。临画及写生,几何立体、静物及石膏像(有些先在预科中教起)、单色石膏、铅笔淡彩、水彩画(静物、动物标本写生及野外风景练习)、速写、油画、图案画等";[①]用器画主要教授"平面几何画(先在预科中教起)正写投影(当时称'投象')、均角投影、倾斜投影、远近投影(透视画)、画法几何等"。[②] 可见用器画主要是指几何画,包括各种投影法和画法几何等;自在画则范围很广,可以说除了几何画之外的临画、写生画、意匠画都是自在画,如静物、石膏像的临摹写生,铅笔淡彩、水彩、速写、油画、图案画等。而1912年颁布的"壬子癸丑学制"中的《中学校令实施规则》,其中关于普通中学图画课程授课内容的相关规定也可为我们提供一定参考。《中学校令实施规则》将图画分自在画和用器画两种,"自在画以写生画为主,并授临画之法,又使自出艺匠画之,用器画当授以几何画"。[③] 也就是说自在画包括写生画、临画、意匠画,用器画主要指几何画。由此我们可以得出这样的结论:清末师范学校美术教育中的临画、写生画、意匠画、天然画可统称为自在画;几

　　① 高师美术教育学教材编写组:《美术教育学》,高等教育出版社,2002年版,第26页。

　　② 高师美术教育学教材编写组:《美术教育学》,高等教育出版社,2002年版,第26页。

　　③ 舒新城:《中国近代教育史资料》(中册),人民教育出版社,1981年版,第523页。

何画和用器画所指范围相近,泛指各种几何画法和使用尺、圆规、量角器等器具进行的制图。师范学堂美术教育课程教学内容甚广,涉及以上所有内容。

其次,师范学堂图画、手工课程中也包括教学教法。伴随着"癸卯学制"的颁布和大批日本教员进入中国,经日本加工改造过的欧洲近代教学原则、教学方法也被介绍到中国,教学方法方面赫尔巴特的"五段教学法"最有影响。早在1901年,湖北教育部编辑的《师范讲义》就曾详细介绍了赫尔巴特派的"五段教学法",由于该讲义主要用于师范生,也被当作训练师范生教学方法的重要原则。概括而言,"五段教学法"的步骤主要包括预备、提示、比较、总括、应用五个阶段。对于图画课程其步骤大致是:"第一段准备:目的提示,必要的问答;第二段提示:以模型、摹本进行说明;第三段比较:比较新旧画和知识;第四段统合:确定一定的……;第五段应用:模拟类似的物体进行扩大、缩小。"而1904年的《教育世界》杂志也曾引进了《图画教授法》一书,书中规定:"图画一科,对于理论、观察、实习三者均须注意。教授之际,三者相辅相成,处处皆应互相联络。"又指出:"理论教授和实技练习的并立而行,可说是技能教授上不可移动的原则,而实地观察,更不得不和二者并行。因为只有理论教授而没有实地观察,则学者难于记取,必成空论之弊。一方面实地观察,一方面实技练习,则便于取法,易于发表,定能得事半功倍之效。"可见,师范生所学图画、手工课程教授法步骤详细,强调理论与实践的结合。

再次,我们将师范学堂的图画、手工课程与普通中小学的图画、手工课程进行比较,发现也有一些问题值得深思。根据《奏定初级师范学堂章程》和《奏定优级师范学堂章程》的规定,初级师范学堂以培养小学堂教员为目的,优级师范学堂以培养中学堂、初级

师范学堂、实业学堂教员为目的，按照这样的培养目标，初等师范学堂图画、手工课程的教学内容应该和小学堂图画、手工课程的教学内容相一致，或较之程度更深入，优级师范学堂图画、手工课程的教学内容，应该和中学堂、初级师范学堂及实业学堂图画、手工课程的教学内容一致，或较之程度更深入。姚锡光在考察日本师范学校之后所著的《东瀛学校举概》一书，就介绍过日本师范学校的课程设置："寻常师范学校实为通国各小学校根本所在，各小学校之师咸取资焉。其功课大率如中学校而益精。"[1]但对比之后我们发现初等师范学堂的自在画、用器画与小学堂的单形、简易形体、简易几何是相一致的，且前者较之后者程度更深入，优级师范学堂图画课程的教学内容和中学堂、初级师范学堂图画课程的教学内容也一致，且程度更高一些。也就是说，初级师范学堂毕业生教授小学堂图画课程是没有问题的，优级师范学堂毕业生教授中学堂和初等师范学堂图画课程也是没有问题的。但实业学堂的制图、绘图课程是优级师范学堂图画课程中所没有的，也就是说，优级师范学堂毕业生如果要教授实业学堂的制图、绘图课程，存在一定困难。相比之下，实业教员讲习所中开设的图画、制图、绘图课程，更符合实业学堂对此类教师的要求。因此，就图画课程的学习内容而言，优级师范学堂毕业生更适合教授普通中学堂、初级师范学堂及实业学堂中的基础图画课，实业学堂的制图、绘图课程则需要人们经过对专业知识的学习方能胜任。

此外，对于手工课程而言也有一点值得注意。初级师范学堂手工课程教授各种细工，这与小学堂手工课程的教学内容是相一

[1] 姚锡光：《东瀛学校举概》，见吕顺长：《晚清中国人日本考察记集成：教育考察记》，杭州大学出版社，1999年版，第6页。

致的,但优级师范学堂手工课程中所学的金工、木工,普通中学堂并没有开设,甚至没有提到将其作为选修课或酌情加设的课程。这就意味着优级师范学生需要学习普通中学堂没有开设的课程,这不能不引起我们的种种猜想(见表3-4)。

表3-4 "癸卯学制"各学堂图画、手工课程教学内容对比

学堂类别	图画课程教学内容	手工课程教学内容
初等小学堂	单形、简易形体	简易细工
高等小学堂	简易形体、各种形体、简易几何	简易细工
普通中学堂	自在画、用器画	无手工
实业学堂	图画、制图、绘图	金工、木工等
初等师范学堂	自在画、用器画、教授法	各种细工、手工教法
优级师范学堂	临画、用器画、写生画、天然画、几何画、教授法	木工、金工、手工教法

最后,对于师范学堂学生而言,是否完成了学堂课程中规定的图画、手工课程学习内容就可以成为合格美术教师了呢? 事实并非如此。1911年,学部颁布《检定初级师范学堂中学堂教员及优待教员章程折并单》,该章程称"非有合格之师资,断难收预期之成效",因此定此章程以检定各科教员。其中检定图画科教员的主要科目有"自在画、投影画、几何画、铅笔画",此外还有应试补助科目,包括"东西洋美术史、算学、审美学"。[1] 也就是说,图画教员不但要

[1] 璩鑫圭、童富勇、张守智:《中国近代教育史资料汇编》(实业教育 师范教育),上海教育出版社,2007年版,第617页。

掌握自在画、用器画这样的技能技法，还需在完成学堂课程之余自学美术史、审美学这些理论课程，甚至包括和几何画联系密切的算学，以完善知识结构，达到理论与技法的双重结合。这一规定对师范生提出了更高的要求，在当时无疑是一个巨大的完善和进步。

三、教学方法的实践性

教学方法是为达到一定教学目标，教师组织学生进行专门内容的学习时采用的方式、方法、手段。教学是一个教和学的互动过程，科学的教学方法应既包括教师的教法，也包括学生的学法，以及教与学的互动方法，根据教学内容的不同，教学方法也应不同。《奏定初级师范学堂章程》教育总要中说"一切教育事宜，必应适合小学堂教员应用之教法分际"，[①]进而对图画课程的教法提出这样的要求："先就实物模型图谱教自在画，俾得练习意匠，兼讲用器之大要，以备他日绘画地图、机器，乃讲求各项实业之初基。次讲为师范者教图画之次序法则。凡教图画者，以位置形状、浓淡得宜为主；时使学生以自己之意匠为图稿，并应便宜授以渲染彩色之法。"[②]即师范生在学习图画课程时先要按照实物模型及图谱学习自在画，再学用器画、图画教学教法及渲染法。在学习过程中注意图画的位置、形状及浓淡。而手工课程"先教竹木细工，次及普通金属细工，更教纸质细工、黏土细工之大要。次讲为师范者教手工之次序法则。凡教手工者，贵精致而戒粗率，必须发明手工之关系利益，鼓舞学艺之兴趣；所用模本，需取切合该地方者，兼使知材料

① 舒新城：《中国近代教育史资料》（中册），人民教育出版社，1981年版，第667页。

② 璩鑫圭、唐良炎：《中国近代教育史资料汇编》（学制演变），上海教育出版社，1991年版，第407页。

之品类等差,保存用具之方法",①即手工课程的学习内容和次序是竹木细工、普通金属细工、纸质细工、黏土细工、手工课程教法。授课中应注意精致,忌粗率,需使学生明白手工的重要性并产生兴趣,选取本地方合适之模本,使学生知其种类等级和保存工具之法。而在优级师范学堂、优级师范选科、女子师范学堂中并未对教学方法作出明确规定。

在具体实施过程中,师范学堂的图画、手工课程教学方法除了教师示范、学生临摹外,还特别注重理论联系实际。《奏定初级师范学堂章程》中规定:"学堂内当按学科之门类,备设诸堂室如下:一、通用讲堂,二、物理化学博物图画等专用讲堂,三、商业实习室、手工实习场,四、图画室。"②说明讲授之外,学生还需要到专门的场地进行实习训练。不少美术教育史资料中都保存了两江师范学堂图画手工科课堂上学生进行手工课程学习的照片,可以说明这一问题。这种教学方法注重培养学生的实践操作能力,取得了不错的效果,两江师范学堂图画手工科之所以能有很好的办学效果,是因为培养了一批优秀的美术家和美术教育家。

四、教材、教具及师资

关于各级各类师范学堂中所用教材、教具情况,各师范学堂章程中并没有作出明确规定,只是在《奏定初级师范学堂章程》中提到:"各种学科,务以官定之教科书为讲授之本。"③优级师范学堂、

① 璩鑫圭、唐良炎:《中国近代教育史资料汇编》(学制演变),上海教育出版社,1991年版,第408页。

② 舒新城:《中国近代教育史资料》(中册),人民教育出版社,1981年版,第683页。

③ 舒新城:《中国近代教育史资料》(中册),人民教育出版社,1981年版,第668页。

优级师范选科章程中都未提及所用教科书问题。女子师范学堂和初级师范学堂相同,也规定"各种学科,务以官定之教科书为讲授之本"。① 实际上直到 1906 年 4 月学部才颁布审定的教科书书目,而且主要以小学堂为主,"因初等小学尤为急用,故先审定初等小学教科书,高等以后续出",还未及审定师范学堂所用教科书。因此,一些学堂就自行采用教员自编的教科书,如湖北优级师范理化专修学堂图画课程即用教员自编教材。② 而当时的日本师范教育在这方面比较完善,据关庚麟《日本学校图论》的记载,日本师范学堂的美术教育课程用书品类丰富。东京府师范学校图画类用书包括竹下富次郎编撰的《中等教育用器画法》《本朝习画帖》,太桥郁太郎编撰的《写生临画本朝习画帖》;高等女学校的图画类用书则有川端玉章编撰的《女子高等画》、冈仓觉平编撰的《又新撰日本习画帖》、桥本雅邦编撰的《又女子毛笔画帖》;东京府女子师范学校的图画类用书是由冈吉寿编撰的《小学毛笔图画临本》、浅井忠编撰的《小学画手本》和平濑作五编撰的《新撰用器画本》,等等。③ 此外,章程中规定师范学堂图画、手工课程一般都需有专用讲堂、图画教室及手工实习场,并备齐所需教具。《奏定初级师范学堂章程》"屋场图书器具章第五"中规定"学堂内当按学科之门类,备设诸堂室如下:一、通用讲堂,二、物理化学博物图画等专用讲堂,三、商业实习室、手工实习场,四、图画室、器具室,五、礼堂,

① 璩鑫圭、童富勇、张守智:《中国近代教育史资料汇编》(实业教育　师范教育),上海教育出版社,2007 年版,第 598 页。

② "两湖总师范学堂调查总表",《学部官报》,第 155 期。

③ 吕顺长:《晚清中国人日本考察记集成:教育考察记》(上),杭州大学出版社,1999 年版,第 174—176 页。

六、管理员室及其余必须诸室"。① 另有"凡教授物理学、化学、地理学、算学、图画、体操、农业、商业、手工等所用器具、标本、模型、图画等,均宜全备,且须取合于教授初级师范生学科之程度者"。② 女子师范学堂中也规定应设置图画专用讲堂,准备图画器具、标本、模型等,大体同初级师范学堂的相关内容。这样的要求较之小学堂、中学堂图画、手工课程的教具和教学设施准备要求高,也说明师范学堂对图画、手工课程的重视程度较中小学更高。

师范学堂本是培养师资的学堂,那么师范学堂师资从何而来呢? 中国近代学校教育草创伊始,师资匮乏是普遍现象,师范学堂也不例外。各师范学堂章程中对此未作明确规定,所以在实际办学中,不少学堂不得不延聘日本教习担任相关课程教师。如北洋师范学堂图画、手工科为日本教员安成一雄;两江师范学堂图画教员为日本教习亘理宽之助、盐见竞,手工教员为日本教习杉田稔、一户清方,在两江师范学堂1908年所聘日本教习的学科分布中,图画手工科教习占去一半;③1908年,浙江两级师范学堂初任西画手工教师为日籍教员吉加江宗二,毛笔画(国画)教师是包敦善,另一日籍教员本田利实承担该科大部分手工课程,④直至1911年,姜丹书才作为第一批本土培养的艺术师资担任该校图画、手工课程教师。此外,根据《北京师范大学校史》所记,"优级师范科和优级

① 舒新城:《中国近代教育史资料》(中册),人民教育出版社,1981年版,第681页。

② 舒新城:《中国近代教育史资料》(中册),人民教育出版社,1981年版,第681页。

③ 苏云峰:《三(两)江师范学堂》,"中央研究院"近代史研究所专刊(82),1998年版,第25—37,117—127页。

④ 吴梦非:《"五四"运动前后的美术教育回忆片断》,《美术研究》,1959年第3期。

师范学堂时期开设的许多课程,如教育学、心理学、辨学、外国文、图画和各种自然科学,都是聘请日本人担任教师"。[1] 在四川女子师范学堂亦有相田智保教授手工课程。1907 年的《东方杂志》报道称,"浙省各小学堂科目大致完全,惟尚缺手工一科,近由浙江高等学堂聘请日人高田君来杭教授手工,学生定额五十名,以备两等小学教员之选,其教授科目系竹工、豆工、麦秆工、纸工、黏土工、丝工等,至金工、木工两项以设备不易,暂行从缓",[2]说明该校也是聘请日籍教员教授手工课程。可以说,聘请日籍教师担任师范学堂图画、手工课程教员的情况在当时具有一定普遍性。

此外,归国留学生也成为当时师范学堂美术教育师资的重要部分。胡光华在《美术留(游)学生与中国近现代美术教育的发展》一文中说,"众所周知,本世纪前期(按:指 20 世纪)西方美术大规模东渐中土是以中国的美术留(游)学生的东寻西取、主动引进传播为主要特征的"。[3] 根据他整理的资料,20 世纪前期的中国留(游)学生有三百余人,[4]其中二分之一到日本,另一半赴欧美诸国。这些赴欧美及日本学习美术的留学生归国之后很多都成为图画、手工课程的教师。以留学日本的学生为例,在 1896 年到 1914年之间留日学生达到高峰,其中学习美术者有陈师曾(1903—1912年)、何香凝(1903 年留学日本,1908 年入东京本乡女子美术学校高等科学习绘画)、高剑父(1905 年留学日本,1912 年学成归国从事美术教育)、陈树人(1906 年留学日本京都美术学校及日本大学

① 《北京师范大学校史》,北京师范大学出版,1982 年版,第 16—20 页。

② 《各省教育志(浙江)》,《东方杂志》,1907 年第 9 期。

③ 胡光华:《美术留(游)学生与中国近现代美术教育的发展》,见潘耀昌编:《20世纪中国美术教育》,上海书画出版社,1999 年版,第 99 页。

④ 阮荣春、胡光华:《中华民国美术史》,四川美术出版社,1992 年版,第 14 页。

文科学习绘画和文学)、黄怀英(1903 年留学日本东京宏文师范学校学习工艺美术)、曾延年(1906 年 8 月考入东京美术学校,1911 年 4 月毕业后又考入研究科,成为中国留日美术专业的"第一个研究生"),①等等。

第三节 师范学堂图画、手工(艺)
课程实施情况

中国近代师范教育肇始于 1897 年盛宣怀创办的上海南洋公学师范院。1898 年京师大学堂附设师范斋开中国新式高等师范教育的先河;1902 年张之洞创设湖北武昌师范学堂,成为中国第一所官办独立的中等师范学堂;同年,张謇在南通创办的通州师范学堂成为中国第一所私立中等师范学校。1904 年"癸卯学制"颁布后,师范教育得到迅猛发展。据学部总务司"宣统元年分第三次教育统计图表"统计,1909 年,京师督学局所属各优级师范学堂 1 所,初级师范学堂 1 所,传习所 9 所,②"光绪三十三年全国有师范学堂五百四十一所,三十四年有五百八十一所"。③ 那么,这些师范学堂是否都能按相关章程规定开设美术教育课程呢? 具体实施情况如何?

① 刘晓路:《李叔同不是第一个在日本学习西画的中国人》,《美术观察》1997 年第 5 期,第 61 页。

② 转引自璩鑫圭、童富勇、张守智:《中国近代教育史资料汇编》(实业教育 师范教育),上海教育出版社,2007 年版,第 648 页。

③ 《第一次中国教育年鉴》丙编,教育概况,第 304—305 页。转引自璩鑫圭、童富勇、张守智:《中国近代教育史资料汇编》(实业教育 师范教育),上海教育出版社,2007 年版,第 652 页。

一、北方地区

在北方地区所设师范学堂中，以京师大学堂师范斋、直隶师范学堂、直隶北洋师范学堂、保定初级师范学堂、北洋女子师范学堂、天津初级师范学堂为代表，均开设有图画、手工课程。

京师大学堂师范斋：尽管 1898 年的《京师大学堂章程》已经规定，京师大学堂内设师范斋，但实际上京师大学堂师范斋于1902 年 12 月才开始正式招生。1904 年，师范斋改名为优级师范科，1908 年 5 月优级师范科又改名为京师优级师范学堂，独立设校。根据《北京师范大学校史》所记，"优级师范科和优级师范学堂时期开设的许多课程，如教育学、心理学、辨学、外国文、图画和各种自然科学，都是聘请日本人担任教师"。①

直隶师范学堂：1902 年直隶颁布《直隶试办师范学堂暂行章程》（保定），此章程中并未规定开设图画课程，但在该校 1904 年关于任课教师的相关记载中，日本人芝本为郎担任手工课教员，新纳时藏担任博物课与图画课教员。② 由此可以推测，大约自 1904 年起直隶师范学堂已开设有图画、手工课程。

直隶北洋师范学堂：1906 年《北洋师范学堂试办章程》中规定，"本学堂之宗旨在养成初级师范学堂及中学堂教员，开办之初兼造就小学教员，以期教育之普及"。该学堂性质是与高等学堂同级的优级师范学堂，包括优级完全科、专修科和初级简易科。其中优级完全科公共科目十二门，图画课程贯穿三学年。完全科分为地理历史类、数学理化类和博物类，其中数学理化类开设有图画、

① 《北京师范大学校史》，北京师范大学出版社，1982 年版，第 16—20 页。
② 《保定师范学堂课程逐日时间表》，直隶学务处：《教育杂志（天津）》，1905 年第 1 期，第 6—12 页。

手工课程,博物类开设有图画课程。① 此外,北洋师范学堂专修科正科分文学教育门、历史地理门、数学理化门、博物门和图画手工门,在预科和正科五门分科中均有图画课程。初级简易科学习课程十四门,包括图画课程。其中,图画教员为日本人松长长三郎,美术学校毕业;手工教员为广东人何贤梁,福建船政学堂毕业;手工图画教员为日本人安成一雄,高等工业学校卒业。② 1911 年,直隶总督奏请对北洋师范学堂毕业生给予奖励,学部的回复中有"图画手工科毕业之优等十七名,中等十七名,均请遵章比照优级师范下等办理,令充中学堂及程度相当之各项学堂副教员,或高等小学以下各项学堂正教员"③的记载,可见北洋师范学堂在 1911 年就已经培养出了一批图画、手工专修科学生。

保定初级师范学堂:保定初级师范学堂(现保定师专前身)是 1904 年严修效仿日本寻常师范学校所办,其课程有修身、教育、算术、历史、地理、格致、图画、体操八科。图画科教"自在画,用器画及小儿手工之大要",每周 2 小时。④

北洋女子师范学堂:据 1906 年《北洋女子师范学堂章程》中所记,该学堂设简易科和选科。简易科又分两部,第一部必修科目七门,随意科目有习字、图画、手工、乐歌,图画课程教授自在画、用器画、教授法,手工课程教授裁缝、编物、刺绣、教授法;第二部必修科目有八门,包括图画,随意科目有习字、手工、乐歌三门,图画教

① 《本初拟定北洋师范学堂试办章程》,直隶学务处:《教育杂志(天津)》,1905 年第 15 期,第 37—39 页。

② 《本初拟定北洋师范学堂试办章程》,直隶学务处:《教育杂志(天津)》,1905 年第 15 期,第 37—39 页。

③ 《学部奏核议北洋师范学堂优级选科毕业请奖折》,《政治官报》,1911 年第 1200 期,第 2—4 页。

④ 《直隶教育杂志》,1905 年第 2 期。

授自在画、用器画,手工教授裁缝、编物、刺绣、教授法。①

　　天津初级师范学堂:1907 年的学部调查报告称,天津初级师范学堂"开办二年,成绩昭著,简易科已有毕业生充当教员,图画、手工、唱歌三科为特色",②这说明该校的简易科自 1905 年起就以培养图画、手工、唱歌师资为主。

二、东南地区

　　在东南地区师范学堂中,以三江师范学堂(后改名为"两江师范学堂")为代表,包括南通师范学堂、江苏师范学堂、浙江两级师范学堂、上海龙门师范学校均开设有图画、手工课程。特别是三江师范学堂图画手工专修科的开设,成为中国高等师范教育中第一个美术系科,为中国近代学校美术教育的发展作出了不可磨灭的贡献。

　　三江师范学堂:1903 年 2 月 5 日,张之洞在《奏江南创建三江师范学堂折》中奏请,"办一大师范学堂,以为学务全局之纲领",并选址江宁省城北极阁前,"创建三江师范学堂一所,凡江苏、安徽、江西三省士人皆得入堂授学"。针对学堂师资问题,张之洞提出,同时聘请日本教习和中国教习分授各科,具体办法是"延聘日本高等师范教习十二人,专司讲授教育学及理化学、图画学各科,并选派举贡廪增出身之中学教习五十人,分授修身、历史、地理、文学、算学、体操各科"。可见,图画课程在当时是被考虑在内的,且准备由日本人担任教习。同时,张之洞提出效仿日本"互换知识"的做法,"令东教习就华教习学中国语文及中国经学,华教习就东教习

――――――――――

　　①　《北洋女子师范学堂章程》,《教育世界》,1906 年第 141 期,第 1—3 页。
　　②　《学部奏派调查直隶学务员报告书》,《东方杂志》,1907 年第四卷第 11 期,第 263—289 页。

学日本语文及理化学、图画学。彼此名为学友,东教习不视华教习为弟子……俟一年后,学堂造成,中国教习东文、东语、理化图画等学通知大略,东教习亦能参用华语以教授诸生,于问答无虞扞格。再行考选师范生,入堂开学,则不必借翻译传达,可免虚费时刻、误会语气诸弊,收效尤速"。[①] 1905 年,李瑞清任两江师范学堂监督,在"咨询校中各国教授,汇集东西各国师范艺术教育社科之例"的基础上,针对社会上美术和手工教员奇缺的状况,向朝廷"竭言极应添设图画手工科的缘由",1906 年呈准学部后,图画手工科正式开班。该科以图画手工为主科,音乐为副主科。据 1909 年"两江师范教职员履历表及日教员履历表"中所记,当时该学堂图画课程分别由日本人盐见竟、山田荣吉、亘理宽之助担任,盐见竟和山田荣吉是日本美术专业毕业,亘理宽之助是日本陆军教员。手工课程教学内容包括各种纸类细工、绳类细工、黏土工、石膏工、竹工、木工、漆工、金工等,担任手工课程教员的一户清方是日本文部省检定的手工科教员。[②] 图画手工科以"图画手工分类科选科"和"图画手工分类科选科预科"的名称招生,前一类在 1907 年冬招生 34 人,后一类同年招 108 人,分甲乙两班各 54 人,翌年入选科。[③] 1906 年至 1910 年图画手工科共办两届,毕业 69 人。我们所熟知的吕凤子、姜丹书、吴溦亭等早期美术教育家就毕业于该科。

南通师范学堂:1903 年 4 月 27 日,张謇创办的南通师范学堂开学,聘王国维和日籍教师高俊吉泽、嘉寿之丞等十余人任课,分

① 《张文襄公全集》(卷 35),中国书店,1990 年版,第 12—14 页。

② 《两江师范学堂同学录》,见璩鑫圭、童富勇、张守智:《中国近代教育史资料汇编》(实业教育 师范教育),上海教育出版社,2007 年版,第 751 页。

③ 苏云峰:《三(两)江师范学堂》,台北研究院近代史研究所专刊(82),1998 年版,第 209—213 页。

本科、讲习科、简易科等。1906年后又陆续添办测绘特班、土木工科、农科、桑科等。

江苏师范学堂：1904年12月7日，江苏师范学堂在苏州紫阳校士馆正式开学，根据《江苏师范学堂现行章程》中所记，"光绪三十三年正月起，设一年卒业之初级简易科生二百人，以养成小学教习，并设二年卒业之优级选课生，三年卒业之优级预科生共二百人，以养成府立师范学堂、中学堂教习，并设六个月卒业之体操专修科，授以体操、游戏、教育、生理、教授等法，又加授手工、音乐两门，以养成小学体操及手工、音乐教习"。① 优级师范学堂预科中开设有图画课程，每周2钟点，授天然画。博物本科主课科目中也开设有图画课程，第一年授天然画，第二年授几何画，每周均为2钟点。数学本科主课科目中也有图画课程，第一年授天然画，每周2钟点，第二、三、四年授几何画，每周1钟点。② 这和学部定优级师范学堂章程中的规定完全一致。此外，其简易科中也开设有图画课程，第一学期授自在画，每周2钟点；第二学期授自在画及用器画，每周2钟点。③ 体操专修科共两个学期，每学期三个月，其中手工课程每周4钟点，授课内容均为普通手工。④ 该校聘罗振玉为监督，村井罂之辅任图画教习。

浙江两级师范学堂：1907年冬成立，招收优级、初级及体操专

① 《江苏师范学堂现行章程》，见璩鑫圭、童富勇、张守智：《中国近代教育史资料汇编》(实业教育 师范教育)，上海教育出版社，2007年版，第672页。

② 《江苏师范学堂现行章程》，见璩鑫圭、童富勇、张守智：《中国近代教育史资料汇编》(实业教育 师范教育)，上海教育出版社，2007年版，第673—675页。

③ 《江苏师范学堂现行章程》，见璩鑫圭、童富勇、张守智：《中国近代教育史资料汇编》(实业教育 师范教育)，上海教育出版社，2007年版，第676页。

④ 《江苏师范学堂现行章程》，见璩鑫圭、童富勇、张守智：《中国近代教育史资料汇编》(实业教育 师范教育)，上海教育出版社，2007年版，第677页。

修科学生六百人，1908 年学堂正式开学。① 其中优级师范理化科开设有图画、手工课程，博物科开设有图画课程。此外，该校在1912 至 1915 年间也开设了图画专修科，李叔同教授西洋画，姜丹书教授手工、图画、美术史，樊熙教授中国画，薛楷教授用器画，还有素描、水彩、油画等课程。手工课程包括"小细工一年〔有纸、绳（纽结）〕，豆，黏土，石膏，竹工，木工（一年）、线金工，钣金（铜皮，焊），铸工，锻工等"。② 1912 年图画手工专科在校生 29 人。

上海龙门师范学校：该校遵循《奏定初级师范学堂章程》，以养成高等小学堂、初等小学堂教员、管理员，期教育普及为宗旨，于普通学科外，注意教授管理之法。内分本科、简易两科，本科学习科目包括图画课程在内共十四门，图画课程授课内容第一、二、三学期为自在画，每周 2 小时；第四、五学期教学内容为用器画，每周 2 小时；第六学期学习内容为图画教授法，每周 1 小时。简易科理科学习科目为十二门，包括图画课程。图画课程学习内容第一学期为自在画，第二学期为用器画，每周 2 小时；简易科文科学习科目包括图画在内共十三门，图画课程授课内容和课时同理科。③

三、中西部地区

中西部地区以两湖师范学堂为代表，包括湖北优级师范理化专修学堂、四川通省师范学堂，均开设有图画课程。

① 郑晓沧：《浙江两级师范和第一师范校史志要》，《杭州大学学报》，1959 年第 4期，1959 年 10 月。

② 郑晓沧：《浙江两级师范和第一师范校史志要》，《杭州大学学报》，1959 年第 4期，1959 年 10 月。

③ 《龙门师范学校暂定简章》，《教育杂志（天津）》，1905 年第 15 期，第 39—44 页。

　　两湖师范学堂：张之洞在光绪三十年六月初二日的《札学务处修改两湖师范学堂》一文中说，"照得振兴教育，必先广储师资；师范不敷，学校何从兴盛？……现在湖北全省各处学堂，教员缺乏，待用尤殷，不得不先其急用。查旧日之两湖书院，规模宏壮，修改较易，应即将原设两湖高等学堂改作两湖师范学堂，以能容师范生一千人为度。其间暂行分别优级师范、初级师范两等"。① 1904年7月14日，两湖师范学堂于省城菱湖开学。该学堂中设必修科目十三门，包括图画；随意科三门，包括手工。其中图画课程教授自在画、用器画，每周2钟点，教员为沈兆塘、张濂、汪洛年（沈兆塘是江苏吴县人，监生，每周授图画课4钟点；张濂是湖北江夏县人，廪生，曾肄业两湖书院，每周授图画课8钟点；汪洛年是浙江钱塘县人，附生，每周授图画课4钟点。三人均自学堂创办始即在堂授课）。手工课程每周1钟点，教科书为《手工教科书》，教员是张焯、汪瑞生（张焯和汪瑞生都是湖北云梦县人，张为廪生，汪为增生，二人都曾留学日本经纬学堂，毕业后附东京高等师范专修手工科毕业，1908年起开始在该学堂授手工课程，每人每周授课4钟点）。②

　　湖北优级师范理化专修学堂：该学堂1907年开学，借用两湖师范学堂校舍，分三年班、四年班和新班三类，新班开设图画课程，每周4钟点，所用教材为教员自编。优级师范学堂博物专修学堂1908年开学，借用两湖师范学堂校舍，其中四年班、五年班均开设图画课程，四年班图画课程每周5钟点，五年班图画课

　　① 《张文襄公公牍稿（二）》（卷15），第22—23页。
　　② "两湖总师范学堂调查总表"，《学部官报》第155期，1911年6月7日。转引自璩鑫圭、童富勇、张守智：《中国近代教育史资料汇编》（实业教育　师范教育），上海教育出版社，2007年版，第706—717页。

程每周 3 钟点。①

四川通省师范学堂：该学堂 1906 年春正式开学,主要以培养中等学堂和初级师范学堂教员、管理员为宗旨,课程有人伦道德、教育学、心理学、国文、算学、几何、博物、图画等数十门。1909 年 5 月,鉴于各学堂手工教员急缺,又增设手工专修科,学制一年。手工课程由日本人大岛宏公担任。②

综上所述,在清末"癸卯学制"颁布之后,迫于师资缺乏的压力,各地纷纷兴办各级师范学堂,到 1909 年,全国各地各级各类师范学堂已有四五百所。其中有不少师范学堂均能按学制规定开设图画、手工课程,有些师范学堂还专门开设图画手工专修科,以期在更大规模和更高层次上培养美术教育师资,取得了较好的办学效果。但由于当时国内师资缺乏,师范学堂图画、手工课程教师大都需要聘请外国教员,不少师范学堂因经费等问题不得不暂缺此课,这也在一定程度上影响了该课程的实际开设。此外,在全国四五百所师范学堂中,初级师范学堂传习所、讲习科占了近一半(到 1909 年,除京城外,全国共有师范学堂传习所、讲习科 182 所,占学堂总数 415 所的将近一半)。③ 而这些传习所为期十个月的授课时间和简易性质也在一定程度上影响了图画课程的设置和实施。因此,就师范教育中的美术教育而言,其具体实施只是在一定范围内展开,未能广泛推广。

① "两湖总师范学堂调查总表",《学部官报》第 155 期,1911 年 6 月 7 日。转引自璩鑫圭、童富勇、张守智:《中国近代教育史资料汇编》(实业教育 师范教育),上海教育出版社,2007 年版,第 718—720 页。

② 《四川大学史稿》,四川大学出版社,1985 年版,第 22—25 页。

③ 学部总务司编:"宣统元年(1909 年)教育统计表(节录)"。转引自璩鑫圭、童富勇、张守智:《中国近代教育史资料汇编》(实业教育 师范教育),上海教育出版社,2007 年版,第 648 页。

第四节　师范学堂图画、手工(艺)课程的影响及意义

师范教育因其具有师资培养的独特性而对教育的普及产生较大影响。同样,师范学堂中美术教育课程的设置也在较大程度上影响着普通教育、实业教育中图画、手工等美术课程的开设,进而影响着整个学校美术教育的发展。"无论从回顾美术教育历史的角度,还是从立足于未来美术教育发展的角度来看,师范美术教育理应受到人们更多的关注和重视。因为,20世纪中国美术教育发展的历史,离不开师范美术教育,而且可以说,20世纪中国美术教育的历史恰恰是从师范美术教育开始的。"[①]恰恰是从师范教育开始的。

1902年颁布的"壬寅学制"虽规定在京师大学堂师范斋中设置图画、手工课程,但由于其办学规模有限,因此影响不大。师范学堂美术教育课程的全面开设应始于"癸卯学制"。"癸卯学制"以立法形式规定了初级师范学堂、优级师范学堂、优级师范选科及女子师范学堂中都应开设图画、手工课程,并确立了课程教学目标、教学内容、教学方法等,成为之后师范教育中美术教育课程设置的起点。同时,因其具有特殊的师资培养性而为中国学校美术教育的发展作出了贡献。

一、双重教学目标的影响

如前所述,"癸卯学制"中师范教育图画、手工课程的设置是为

① 奚传绩:《中国师范美术教育的回顾与展望》,见潘耀昌编:《20世纪中国美术教育》,上海书画出版社,1999年版,第401页。

小学堂、中学堂及初级师范学堂、部分实业学堂培养美术教育师资,但由于受时代思潮影响,在师范性之外还强调实用性,兼具培养专业技术人才这一目标。但究其根本,师范教育仍应以师范性为第一要义,以培养美术教育师资为目的,而不是为了培养具有绘画能力、制图能力甚至设计能力的专业技术人才。这一双重教学目标的设置削弱了师范学堂的师范性,而且影响深远,成为此后师范教育中师范性、实用性角力的起点。此后中国学制虽几经修改,师范教育中美术教育课程的教学目标几经更替,但这一问题一直未能得到很好的解决,实用性和师范性的角力一直延续到当代。

二、第一个师范美术系科的建立

"癸卯学制"师范教育中美术教育的另一个重要影响便是在此制度之下出现了中国师范教育的第一个美术系科——两江师范学堂的图画手工科。尽管此时的两江师范学堂图画手工科存在"美术教育上的局限性、片面性,尤其是对外籍日本西洋图画教师的依赖性"①等不足,但也取得了骄人的成绩。不但培养出了姜丹书、吕凤子等一大批近代美术家和美术教育家,更有许多办学经验值得学习。例如,虽然为美术系科,但是注重文化基础知识,学生入校后需在预科中先进行文理科普修后,方能进入图画手工科学习,这为学生打下了良好的文化知识素养;将与教育相关的学科设置为总主科,强调师范性;开设各科教学法,强调理论联系实际;整合了教育科目和学科科目,有利于学生将所学美术技能用于普通美术教育;将音乐课程设置为副主科,注重艺术素养的全面培养;将

① 胡光华:《美术留(游)学生与中国近现代美术教育的发展》,见潘耀昌编:《20世纪中国美术教育》,上海书画出版社,1999年版,第101页。

中国画引入学校教育,中国画教学由过去的师徒制转变为近代学校制度下的班级授课制。这些都是之后中国师范教育办学实施美术教育时的宝贵经验。因此,两江师范学堂也成为中国美术教育发展史中的亮点,"这是值得近现代美术史大书一笔的事实"。①

　　两江师范学堂图画手工科确实开了中国高等师范教育美术教育的先河,不久之后,以专门美术教育为特色的师范学校或者开有美术教育的师范学校如雨后春笋般涌现。如 1912 年经亨颐、姜丹书在浙江两级师范学堂创办高师图画手工专修科(1913 年该校改名为浙江省立第一师范,图画手工科称浙江高等师范图画手工专科);1915 年国立北京高等师范学校设三年制手工图画科;1915 年南京高等师范学校开设三年制图画手工科;等等。

　　综上所述,我国近代师范教育兴起于师资缺乏的现实需要,由于受实用主义影响,教学目标一开始就具有培养师资和实用人才的双重性。此外,师范学堂中的美术教育学习内容甚广,不但包括自在画、用器画、各种细工等技法知识,还包括教材教法,甚至是美术史、审美学这样的理论课程,以完善知识结构,达到理论与技法的双重结合。但在教材和师资方面,受日本影响较大,所用教材或为教员自行编制,或为翻译的日本书籍,教员也有许多为日籍。在当时教育家、政治家的呼吁下,"癸卯学制"颁布之后有不少师范学堂都开设了图画、手工课程,甚至开办了专门的师范学堂美术系科,大范围、高质量培养美术师资。而女子师范学堂图画、手工课程的开设也成为师范美术教育中的一道风景,不但培养了不少女

① 刘墨:《美术院校的兴起与艺术理念的转换》,见潘耀昌编:《20 世纪中国美术教育》,上海书画出版社,1999 年版,第 21 页。

子学堂教员,也为更多女性接受学校教育作出了贡献。"癸卯学制"以立法形式确立了美术教育在师范教育中的合法地位,成为之后师范教育中美术教育的起点。同时,这一时期的师范学堂也培养出了一批优秀的美术家和美术教育家,为中国学校美术教育的发展作出了贡献。

第四章 实业教育中的学校美术教育

"癸卯学制"的颁布确立了近代中国教育的基本格局,将学校教育系统分为普通教育、实业教育、师范教育三大板块。那么,在本章讨论之初,有必要对所要讨论的"实业教育"的范畴作一划定,以明确具体讨论范围。《奏定学堂通则》"设学要旨第一"第二节中明确指出,"实业学堂之种类,为实业教员讲习所、农业学堂、工业学堂、商业学堂、商船学堂;其水产学堂属农业,艺徒学堂属工业"。[①] 以此为依据,本书中所讨论的"实业教育"主要是指与普通教育和师范教育相对应,以传授农、工、商业所需知识和技能为教学内容,以造就服务于各项实业的技术性人才为培养目标的教育。具体而言,指的是"癸卯学制"中所规定的初、中、高等农、工、商实业学堂及商船学堂和艺徒学堂。而分科大学、普通高等学堂实施的与上述学科门类相同者、师范教育中所开设的实业课程,虽部分教学内容和培养目标与实业教育有所重叠,但均不在本章讨论之列,而把它们分别放在普通教育和师范教育中讨论。各类教育中的美术教育课程安排如图 4-1 所示。

① 舒新城:《中国近代教育史资料》(中册),人民教育出版社,1981 年版,第742 页。

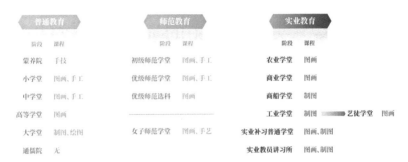

图4-1 "癸卯学制"中实业教育各级学校美术教育课程设置

第一节　实业学堂图画制图课程概述

"癸卯学制"中关于实业教育的内容包括《奏定实业学堂通则》《奏定初等农工商实业学堂章程》《奏定中等农工商实业学堂章程》《奏定高等农工商实业学堂》《奏定实业补习普通学堂章程》《奏定实业教员讲习所章程》《奏定艺徒学堂章程》等七部分。涉及初、中、高三个等级中的农业、商业、商船、工业四个专业,另加实业补习普通学堂、艺徒学堂和实业教员讲习所三个特殊学堂的立学章程、学科程度、入学资格、教员管理、教材教具等各方面具体内容。美术教育课程在农、工、商、商船四类学堂中都有设置,主要以图画、制图、绘图课程形式出现。其中工业学堂图画课程所占比重最高,不但在预科、本科中有开设,而且各个专业的实习科目中也有不少制图、绘画课程;农业、商船学堂中设置有部分图画课程,但有些属于可酌情加设的随意科目;商业学堂中只有中等商业学堂中开设有图画课程。此外,实业补习普通学堂和教员讲习所中主要

在工业科设置有图画课程,其他专业皆无;艺徒学堂中普通科目有八,图画列第七。总之,实业教育中的美术教育课程虽在各级各类学堂中都有开设,但多存在于工业学堂,多以制图、绘图课程形式出现。各学堂中该课程的教学内容、课时分布、教材教具及师资情况不尽相同。

一、农业学堂中的图画课程

　　"癸卯学制"实业教育中的农业学堂分初、中、高三级。根据《奏定初等农工商实业学堂章程》《奏定中等农工商实业学堂章程》及《奏定高等农工商实业学堂》中的规定,初、中、高级农业学堂分别招收初等小学堂、高等小学堂和中学堂的毕业者,传授一定的农业相关知识,以使受教育者毕业后能从事农业以及经理农务产业,高等农业学堂毕业者甚至可以充当农业学校的教员及管理人员为宗旨;以有产业者能依靠农业自立,促进地方种植业、畜牧业发展,受教育者可以依靠所学知识克服水旱及其他自然灾害,确保农业生产,进而促进全国农业充分发展为目的。围绕这样的宗旨和目的,各级农业学堂所设课程主要分为普通科和实习科两类。图画课程在初、中、高三级农业学堂中均有设置(见表 4 - 1),但性质不同。初等农业学堂中的图画课程属于可酌情加设的选修课程,中、高等农业学堂预科中的图画课程都是必修课程。中等农业学堂农业、蚕业、林业、兽医业中的图画课程也属于可酌情加设的选修课程,水产业中的图画课程虽属于普通科目,但这些普通科目"可便宜酌缺数科目",也就意味着可以不设。高等农业学堂只有森林学中设有图画课程。至于图画课程的具体授课内容、课时设置、教学方法等均无详细规定。

表4‑1　农业学堂的图画课程设置

学级	入学资格	宗旨	成效	科目及所学课程	
初等	初等小学堂毕业者	毕业后能从事简易农业	能服田力穑，可以自存	科目五，可加设图画	
中等	高等小学堂毕业者	能从事农业	各地方种植、畜牧日有进步	预科：科目八，图画第七。	
				本科	农业：普通科八，此外可加设图画等科
					蚕业、林业、兽医业：普通科七，此外可加设图画等科
					水产业：分渔捞、制造、养殖、远洋渔业四类，普通科目十二，图画列第八。此普通科除修身、中国文学外，可便宜酌缺数科目
高等	普通中学堂毕业者	将来能经理公私农务产业，并可充农业学校之教员、管理员	国无惰农、地少弃材，虽有水旱不为大害	预科：科目十，图画列第九。	
				本科	农学：科目二十一，无图画
					森林学：科目三十，图画列第九
					兽医学：科目三十二，无图画

二、商业学堂中的图画课程

　　"癸卯学制"中的商业学堂也分初、中、高三级，分别招收初等

小学堂、高等小学堂及中学堂毕业者,授以一定的商业知识,以使其毕业后能从事商业经营活动,高等商业学堂毕业者甚至可以"通知本国外国之商事商情,及关于商业之学术法律,将来可经理公私商务及会计,并可充各商业学堂之管理员教员"为宗旨。目的在于使没有土地的国民可以通过一定的商业活动自营生计,促进地方贸易,以致振兴全国商业,增强国家经济实力。围绕这一宗旨和目的,各级商业学堂所设课程除修身、算术等基础课程外,多为商业理财、商事法规、商品学等专业课程,图画课程只在中等商业学堂预科中有设置,其他各级学堂中均没有开设。商业学堂的图画课程设置如表 4 - 2 所示。

表 4 - 2 商业学堂的图画课程设置

学级	入学资格	宗 旨	成 效	科目及所学课程
初等	初等小学堂毕业者	毕业后能从事于简易商业	无恒产人民皆能以微少资本自营生计	科目九,无图画
中等	高等小学堂毕业者	毕业后能从事商业	各地方人民至外县外省贸易者日多	预科:科目九,图画列第八
				本科:无图画
高等	普通中学堂毕业者	通知本国外国之商事商情,及关于商业之学术法律,将来可经理公私商务及会计,并可充各商业学堂之管理员教员	全国商业振兴、贸易繁盛、足增国力而杜漏卮	预科:无图画
				本科:无图画

三、商船学堂中的图画课程

"癸卯学制"中的商船学堂也分初、中、高三级,分别招收初等小学堂、高等小学堂及中学堂毕业者,授以商船基本知识技术及驾运之法、航海相关知识技术等,以使受教育者毕业后能从事商船驾驶、管理等工作,高等商船学堂毕业者也可充当商船学校教员为宗旨,以驾驭轮船之人才日多为成效。各学堂所设课程除修身、算术、地理、历史、外语外,还开设有商船法规、航海术、造船学等和专业密切相关的课程。图画课程在中等商船学堂预科和本科普通科目中都有开设(见表4-3),而在初等、中等商船学堂机轮专业中设

表4-3 商船学堂中的图画课程设置

	学级	入学资格	宗 旨	成 效	科目及所学课程
商船学校	初等	初等小学堂毕业者	毕业后能从事商船之简易执务	沿江沿海贫民得以充小轮船驾驶司机等执事	航海:科目十,无图画
					机轮:科目八,机器制图实习列第七
	中等	高等小学堂毕业者	将来能从事商船	江海行轮驾驶司机等人才日有进步	预科:科目九,图画列第八
					本科:分航海科、机轮科,两科之普通科目九,图画列第七,另机轮科之实习科目有六,其中有机轮制图
	高等	普通中学堂毕业者	可充高等管驾船舶之管理员,并可充各商船学堂之管理员、教员	轮船管驾司机各业不必借才外国	航海科:科目二十五,无图画
					机轮科:科目十四,有制图

置有机轮制图实习课程，高等商船学堂机轮科中设置有制图课程。但具体授课内容、课时设置、教学方法等无详细规定。

四、工业学堂及艺徒学堂中的图画课程

"癸卯学制"中的工业学堂只有中等工业学堂和高等工业学堂两级，分别招收高等小学堂和中学堂毕业者，授以工业必须之知识和学理技术，以使受教育者毕业后能从事相关工业活动，充当各工业局、厂中的工师和各工业学堂管理人员及教员为宗旨。以全国各地人工制品器物日益精良、出口增多，振兴全国制造业、工业为目的。根据这一宗旨和目的，工业学堂中又分土木科、金工科、电气科等数十科，每科课程设置不尽相同。图画课程在中等工业学堂预科及本科的普通科目中都有开设，在土木科、金工科、电气科、造船科中又开设有制图、造船制图、制图及绘画、工艺史等和图画密切相关的课程。

此外，根据《奏定学堂通则》中的规定"艺徒学堂属工业"，①那么，艺徒学堂中的图画课程设置情况如何呢？根据《奏定艺徒学堂章程》的规定，艺徒学堂"令未入初等小学而略知书算之十二岁以上幼童入焉；以授平等程度之工业技术，使成为良善之工匠为宗旨；以各地方粗浅工业日有进步为成效"。②该学堂所学普通科目有八，包括图画课程。但因为"盖凡入学于艺徒学堂之少年，多半急谋生计"，八门普通科目中"除修身、中国文学必学外，余可听便宜取舍选择"，"以图省便"。③也就是说，图画课程也属于"便宜取

① 舒新城：《中国近代教育史资料》（中册），人民教育出版社，1981 年版，第742 页。

② 舒新城：《中国近代教育史资料》（中册），人民教育出版社，1981 年版，第775 页。

③ 舒新城：《中国近代教育史资料》（中册），人民教育出版社，1981 年版，第775 页。

舍"之列。各科课程的授课内容没有具体规定,课时"可听各学堂审度地方情形,便宜酌定,不必拘限一律"。[①] 教科书"惟修身、中国文理当用学务大臣所审定之小学课本,其余科目之教科书,不在此限",[②]也就是说艺徒学堂中图画课程的教科书可自行选择,不必拘泥于官方审定的教材。工业学堂及艺徒学堂中的图画课程设置如表4-4所示。

需要补充的是,鉴于农业、商业学堂中均有初、中、高三级,唯独工业学堂中只有中等和高等两级,学部在1909年奏请增加初等工业学堂并就初等工业学堂的课程设置等问题时进行了说明。1909年1月3日《学部奏增订初等工业学堂课程及初等实业学堂奖励章程折》中称:"查《奏定初等农业商业学堂课程》,其普通科目及实习科目均与中等农业商业学堂无异,惟听各处因地制宜,酌量设置,不必全备。今拟初等工业学堂课程,自应仿照办理,普通科目拟参照中等工业学堂之普通科目,定为修身、国文、数学、物理、化学、图画、体操七科,并可酌加地理、历史、博物、乐歌等科目;实业科目拟参照中等工业学堂之实习科目,分为土木科、金工科、造船科、电气科、木工科、矿业科、染织科、窑业科、漆工科、图稿绘画科,听各处因地制宜,酌量设置,不必全备。"[③]学部以初等农业、商业学堂课程与中等农业、商业学堂课程基本相同为依据,将初等工业学堂课程效仿中等工业学堂课程进行设置,明确规定图画课程

① 舒新城:《中国近代教育史资料》(中册),人民教育出版社,1981年版,第776页。

② 舒新城:《中国近代教育史资料》(中册),人民教育出版社,1981年版,第776页。

③ 《学部奏咨辑要》,学部总务司案牍科编印。转引自璩鑫圭、童富勇、张守智:《中国近代教育史资料汇编》(实业教育 师范教育),上海教育出版社,2007年版,第18—19页。

表4－4 工业学堂及艺徒学堂中的图画课程设置

学级	入学资格	宗 旨	成 效	科目及所学课程	
				预科	科目八、图画列第七
工业学堂 中等	高等小学堂毕业者	能从事工业	各地方人工制造各种器物日有进步	本科：普通科六、图画列第五	土木科：制图 金工科：制图 造船科：造船制图 电气科：制图 木工科：制图及绘画 矿业科：测量制图及坑内演习 染织科：制图及绘画 窑业科：制图及绘画 漆工科：工艺史、绘画 图稿绘画科：配景法、工艺史、绘画、解剖大意、各种工艺品图样

续　表

学级	入学资格	宗　旨	成　效	科目及所学课程
工业学堂 高等	普通中学堂毕业者	将来可经理公私工业事务，及各局厂工师，并可充各工业学堂之管理员教员	全国工业振兴，物品精良，出口外销货品日益增多	应用化学科：无图画 染色科：无图画 机织科：无图画 建筑科：配景法、制图及绘画法 窑业科：无 机器科：无 电气化学科：无 电器科：无 矿业科：测量制图及坑内演习 造船科：造船制图 漆工科：漆器制造法、工艺史、绘画 土木科：制图
艺徒学堂	未入初等小学堂而粗知书算之十二岁以上幼童	成为良善之工匠	各地方粗浅工业日有进步	绘画科：图稿法、配景法、绘画、工艺史及图稿实习 普通科目有八，图画列第七。其中除修身、中国文理必学，其他科目可取舍选择，工业科目不限定，可酌地方情形选择合宜者教授

属于初等工业学堂中的必修课程。然对土木科、金工科等所开设课程没有作具体规定,但根据初等工业学堂课程应与中等工业学堂课程相一致的原则,在金工科、木工科、窑业科等各分科专业中也应开设有制图、造船制图、制图及绘画、工艺史等课程。

五、实业补习普通学堂中的图画课程

根据《奏定实业补习普通学堂章程》的规定,实业补习配图学堂是为已经从事各种实业以及打算从事各种实业的儿童,传授实业必须之知识技能,同时补习普通小学堂教育而设立。以从事各项实业的人知识、技能日有进步为成效,可以说兼具普通教育和实业教育的双重目的。因此,其课程设置中除了有修身、中国文理、算术、体操等普通科目外,可酌情加授历史、地理、格致等科目,专业科目分农、工、商、水产四类。图画课程只在工业科中设置,同时还需学习制图、图稿等课程(见表4-5)。

表4-5　实业补习普通学堂中的图画课程设置

	入学程度	宗　旨	成　效	普通科目	专业科目	所学课程
实业补习学堂	已经从事各种实业及欲从事各种实业之儿童	教授实业所必须之知识技能,补习小学堂普通教育	各项实业中人其知能日有进步	修身、中国文理、算术、体操,可酌情加授历史、地理、格致等	农业科	科目十四,无图画
					工业科	科目十一,有图画、制图、图稿
					商业科	科目八,无图画
					水产科	科目八,无图画

六、实业教员讲习所中的图画课程

《奏定实业学堂通则》中规定"实业教员讲习所,应附设于农工商大学及高等农工商业学堂之内,以年在二十岁以上,已毕业初级师范学堂、中学堂、中等实业学堂课程者考选入学"。[①] 实业教员讲习所招收中学堂及初级师范学堂毕业生,以培养各实业学堂及实业补习学堂、艺徒学堂教师为宗旨。分为农业、商业、工业三类,其中工业教员讲习所的完全科在金工、木工、染织、窑业等各科中开设有图画、机器制图课程,农业和商业教员讲习所中均没有开设此类课程。实业教员讲习所中的图画课程设置如表 4-6 所示。

通过分析,大致可以看出,"癸卯学制"的各级各类实业学堂及实业教员讲习所均设置有图画课程,开设此类课程较多的是各级工业学堂及实业教员讲习所中的工业教员讲习所。各级农业学堂和商船学堂部分开设有图画课程,商业学堂的图画课程设置最少。在工业学堂中,除了设置有图画课程,还设置有大量与此相关的制图、绘图课程。那么,为何这类课程多出现于工业学堂? 除了图画课程外,大量出现的制图、绘图课程的性质和内容有何不同? 实业学堂中制图、绘图课程的教学目的、教学内容、教材教具及师资情况如何? 实业学堂的图画课程与普通教育的图画课程有何异同? 这些问题都值得我们进一步讨论。

① 舒新城:《中国近代教育史资料》(中册),人民教育出版社,1981 年版,第744 页。

表 4 - 6　实业教员讲习所中的图画课程设置

入学资格	宗 旨	成 效	种 类		科目及所学课程
中学堂或初级师范学堂毕业生	培养各实业学堂及实业补习学堂、普通学堂、艺徒学堂之教员	各种实业师不外求	农业教员讲习所		科目二十三,无图画
			商业教员讲习所		科目十五,无图画
			工业教员讲习所	完全科	金工:科目十七,有图画,机器制图
					木工:科目十九,有图画,制图及意匠
					染织:科目十八,有图画,机器制图
					窑业:科目十八,有图画,机器制图
					应用化学:科目十八,有图画,机器制图
					工业图样:科目十四,有图画,机器制图
				简易科	金工 木工 染色 机织 陶器 漆工　均有图画

第二节　实业学堂图画、制图课程研究

　　"癸卯学制"的各级各类实业学堂不但设置有图画课程,还设置有大量制图、绘图课程,但教学内容、教学目的、教材教具、师资等都不尽相同。以下我们就实业学堂的图画、制图课程展开具体讨论。

一、课程性质分析

　　"癸卯学制"中各类实业学堂的课程按性质大致可以分为四类:第一类是普通课程,或称为基础课程,如修身、中国文理、算学、格致、体操等,这类课程注重普通基础知识的传授,目的在于增加学生的基本知识和提高素养,各实业学堂都有开设;第二类为专业基础课程,如中等工业学堂土木科的测量、应用力学,高等工业学堂机械科的应用力学、机械制图,矿业科的地质学等,这类课程和专业联系紧密,是完成专业学习必不可少的基础;第三类为专业课程,如高等工业学堂建筑科的房屋构造法、造船科的造船学、漆工科的漆器制造等课程,这些是获得专业知识和技能的主要课程;第四类是实习及实验课程,如各类实业学堂课程中的工场实习及实验、工场实习及图稿实习等,这是将所学知识转化为实际能力的实训课程,在实业学堂中占有重要位置。那么,各实业学堂中的图画课程和制图、绘图课程属于哪一类呢? 其所处位置又如何呢?

　　实业学堂的图画课程较多出现在初级实业学堂和中级实业学堂的普通课程之列,如初等农业学堂中的图画课程,中等、高等农业学堂预科中的图画课程;制图、绘图课程则主要出现在工业学堂各分科中,如高等工业学堂土木科的制图课程、漆工科的绘画课程、绘画科的图稿法和绘画课程等。对于这些课程的授课内容、教

学目的、教学大义等,章程中没有具体说明和规定,但根据以上对各实业学堂课程的性质分类,我们可将图画课程归为普通基础课程,其目的在于通过学习该课程掌握基本的制图知识和技能,而制图、绘图课程则属于专业基础课程,是专业学习不可缺少的课程之一。

二、课程设置依据

通过本章第一节对各级农、工、商、商船实业学堂图画课程设置情况的分析可知,在各类实业学堂设置图画课程最多的是工业学堂,农业学堂、商船学堂有少量图画课程,商业学堂几乎没有此类课程。同时,农业学堂和商船学堂的图画课程属于可根据地方情形酌加或酌减的课程,处于可有可无的边缘位置;而各工业学堂图画课程往往是专业基础课程,是专业学习不可缺少的课程之一。如此设置,有何依据呢?

如第一章所述,早在洋务运动时期,人们就已经开始认识到实业对国家振兴的重要作用,洋务派开办了大量实业学堂,以培养实用人才,如福建船政学堂、天津电报学堂、江南水师学堂等。可以说,当时实业教育成为实业救国的延伸,其基本逻辑在于——欲图国富民强,必先振兴实业;欲振兴实业,必先造就通晓实业技术之人才;欲造就人才,必先发展培养实业人才的实业教育。正如潘衍桐在《奏请开艺科学折》中所说,"夫边才莫要于知兵,而知兵莫先于制器",[1]"为今之计,莫如仿照翻译例,另开一艺学科:凡精工制造、通知算学、熟悉舆图者,均准于考"。[2] 直接指出装备制造影响

① 舒新城:《中国近代教育史资料》(中册),人民教育出版社,1981年版,第29页。

② 舒新城:《中国近代教育史资料》(中册),人民教育出版社,1981年版,第30页。

国家强盛,只有开办工艺学堂培养通晓制造的技术人才方能促进装备业及军事的发展,进而实现保家卫国的目的。"为了照图制造机器零件或造船体,就得懂得透视绘图学,也就是几何作图",①制图、绘图课程因与实业发展的密切关系才得以进入实业学堂。这也解释了为何工业学堂、商船学堂中图画课程最多,如工业学堂的土木科、金工科、电气科开设有制图课程,染织、窑业科也有制图、绘画课程,漆工、图稿绘画科开设绘画、工艺品图样等课程。1909 年 9月 14 日,《学部通饬整顿筹画实业教育札文》中继续强调,实业学堂的预科功课应根据本科课程有所侧重,在工科预科中应注重图画等科目的学习,"本科拟授工业,则预科算学、格致、图画宜注重"。②

如果说工业学堂、商船学堂设置图画、制图课程是由于将来需要看图制造机器,或进行绘图设计等,是专业性决定了开设此课程。那么,农业学堂为何也要开设此类课程,农业和制图、绘图、识图又有什么关系呢? 早在 1898 年,《札发农务、工艺学堂学生报名听候定期开学告示》中曾写道:"照得富国之本,耕农与工艺并重。近来泰西各国农务最为兴盛,由于格致理化之学日益精深,知地力之无尽藏,于辨土宜、察物性、广种植、厚培雍诸事,讲求不遗余力。美国尤以农致富,且制造器物翻陈出新,务求利用,亦皆学有专门,精心考究,用能行销广远,阜裕民生。"③可见,通过对欧洲国家的考察,人们意识到工艺发展对农业发展也有促进作用。懂得"格致理化"知识就能科学种植,通过对农具及农产品制造的不断推陈出

① 陈学恂:《中国近代教育史教学参考资料》(上),北京人民教育出版社,1986 年版,第 75 页。

② 《直隶教育官报》(第 20 期),1909 年 11 月,见《大清教育新法令(续编)》(第 7编),第 4—8 页。

③ 苑书义、孙华峰、李秉新主编:《张之洞全集》,河北人民出版社,第 3605—3606 页。

新可丰富生产,促进人民富裕,而这些也需要懂得一定的图学知识。以至于 1901 年,近代著名实业家、教育家张謇在《变法平议》中说:"学堂先学画图。山川都邑非图不明,户籍水利非图不清,警察非图不灵,海陆军非图不行,矿山铁路工商非图不营。图故变法之轨道哉。"[1]在张謇看来,农业、工业、商业甚至警察和军队都和"图"有密切关系,以至于将"图"提高到了"变法之轨道"的高度。张謇关于"图"的重要性的论述虽过于夸大了"图"的作用,但制图、绘图对实业发展和国家富强的重要作用已经成为人们的共识。

因此,可以认为,实业学堂开设图画、制图、绘图课程的主要原因在于其实用功能,"西方近代人文科学的传入,声、光、化、电等自然科学的普及,使国人看到西方学校开设的教学科目大多与'绘事'相关,比如,'算学'要大量使用图画,'地理'须使用各种地图,地质学得依靠测绘图,'植物学'则离不开标本图"。[2] 何种实业学堂开设何种图画课程也是根据学堂的专业性质及其与何种图画关系密切而决定的,即专业相关性决定了美术教育课程在各实业学堂中的设置。

三、课程内容对比

在各级各类实业学堂中,对于图画课程的具体教学内容,各实业学堂章程都未作出明确规定,但我们可以通过以下几条线索进行了解。1909 年《学部官报》所载"邮传部铁路管理传习所课程表"中列出的图画课程教学内容为:第一年开设图画课程"前期

①　张謇:《变法平议》,见舒新城:《近代中国教育史料》(第一册),1928 年版,第113 页。

②　高师美术教育学教材编写组:《美术教育学》,高等教育出版社,1998 年版,第25 页。

徒手画　临摹画谱　研究光阴法　配景法　后期　用器画　形学题图解　数学曲线绘图";第二年的机器制图课程主要讲授"机器计画浅说　机器标本计画之能显明机器要理者"。[①] 1911 年在对两湖矿业学堂的调查中发现,该学堂甲、乙、丙班都开设有图画课程,所用书籍为"中等用器画教科书"。[②] 1911 年《学部官报》载"湖北铁路学堂调查总表",其中提到曾考察机械部几何画教学情形,"机械部几何画,观日本教员讲授对于二定直径之一求相属轴之法,详细精密,颇宜解悟"。[③] 可见,在当时的各实业学堂中,作为基础课的图画课程,教学内容一般为用器画、几何画,制图、绘图课程则主要是机器制图等专业课程。与普通小学堂、中学堂的用器画、几何画相比较,实业学堂的图画课程学习程度显然更高一些,除了简单的简易形体、各种形体之外,还有各种画法及形学题图解、数学曲线绘图这类和几何学密切相关的课程,甚至有几何画中还有"二定直径之一求相属轴之法"这样更专业的内容。

　　此外,将高等工业学堂一些设有图画、制图课程的专业与大学堂工业科的相关课程进行比较,我们发现,虽然同为工业专业且程度相当,但大学堂工业科中开设制图课程的专业比高等工业学堂中的多,程度也较深,且注重理论与实践的结合,以及受教育者整体素质的提高。如高等工业学堂的建筑科会学习制图及绘画法、配景法,大学堂工业科却学习建筑意匠、应用力学制图及演习、制图及配景法、计画及制图、配景法及装饰画、自在画、美学、装饰画

　　① "邮传部铁路管理传习所课程表",《学部官报》,1909 年第 109 期,第 1—5 页。

　　② "两湖矿业学堂调查总表",《学部官报》,1911 年第 158 期。转引自璩鑫圭、童富勇、张守智:《中国近代教育史资料汇编》(实业教育　师范教育),上海教育出版社,2007 年版,第 156—160 页。

　　③ "湖北铁路学堂调查总表",《学部官报》,1911 年第 158 期,第 53 页。

八门,既有实践又有理论;大学堂工业科的机器学、造兵器学、电气工学、应用化学、火药学、采矿冶金学都开设有制图课程,但高等工业学堂中并没有。换句话说,高等工业学堂相关专业中所开设的制图、绘图等课程,较之大学堂工业科的相关专业开设的制图、绘图课程而言,更加职业化,技能训练倾向更明显,但在培养受教育者全面素养方面仍然显得有些欠缺。"癸卯学制"中高等工业学堂与大学堂工业科图画课程设置对比如表4-7所示。

表4-7　"癸卯学制"中高等工业学堂与大学堂工业科图画课程设置对比

学科专业	高等工业学堂	大学堂工业科
建筑科	制图及绘画法、配景法	建筑意匠、应用力学制图及演习、制图及配景法、计画及制图、配景法及装饰画、自在画、美学、装饰画
土木科	制图	计画制图及实验
矿业科	测量制图及坑内演习	
造船科	造船制图	计画及制图、船用机关计画及制图
漆工科	绘画、工艺史	
图稿绘画科	图稿法、配景法、绘画、工艺史、用器画、工场实习及图稿实习	
机器学		计画制图及实验
造兵器学		机器制图、计画及制图、应用力学制图及演习

学科专业	高等工业学堂	大学堂工业科
电气工学		机器制图、计画及制图
应用化学		计画及制图
火药学		计画及制图、机器制图
采矿冶金学		计画及制图

四、教材教具师资

根据《奏定学务纲要》中的相关规定,各学堂所用教科书大致有三个途径:一是官方编定之教科书;二是各学堂讲义和私人编纂之教科书,在"官编教科书未经出版之前,各省中小学堂急需应用,应准各学堂各科教员,按照教授详细节目,自编讲义";①三是直接选用外国教科书,"选用外国教科书实无流弊者暂应急用"。由于种种原因,当时官方编订之教科书大多只限于中小学堂,实业学堂教科书大多采用教师自行编制的讲义或翻译过来的外国书籍,有些甚至未经翻译直接取用。直至学制颁布五年后,学部在1909 年 9 月 14 日的《通饬整顿筹画实业教育札文》中还提出,"实业各项学科,现在均无课本,势不得不采用东西各国课本,以应急需。高等实业学堂应用西文直接听讲,所用课本无庸迻译。至中初两等采用译本,亦需分别选择,化学、电气等科中国未经讲求者,非搜罗外国课本无所取材,是宜用译本者也。染织、窑业、漆工等

① 　璩鑫圭、唐炎良:《中国近代教育史资料汇编》(学制演变),上海教育出版社,1991 年版,第 502 页。

科事为中国所固有,而学理不如外国之精深者,编译课本,应考察该业固有情形,博采外国学理,以求会通,是宜编译兼用者也"。①由于缺乏教材,所以不得不用外国书籍。此外,由于初等实业学堂与中学堂程度相当,有些初等实业学堂甚至直接用普通中学堂教科书,如在对两湖矿业学堂的调查中发现,该学堂甲、乙、丙班都开设有图画课程,所用书籍为"中等用器画教科书"。②

　　清末实业学堂的师资来源主要有三个渠道:一是取得贡、附、廪、举等功名的旧学生员,他们主要讲授修身、国文、历史等课程,如两湖矿业学堂图画教员张濂为廪贡生,肄业于两湖书院;二是在某些方面具有丰富实践经验的传统技师、农艺师,他们虽然在学理方面不甚精通,但是技艺和动手能力强,一般充当传统技能训练、实验实习课程的助教,如福建蚕桑公学在1900年曾"雇浙江桑工,料理桑园,并教授接桑等事",③河南孟县公立工业学堂染色科教员谢武英、织科教员孙景祺均为在北洋实习工场培训后充当教员的匠师,④云南永昌府于农业学堂添设艺徒学堂教织草辫,"由川省雇募技师二人到府";⑤三是聘请外国教员,这类在实业学堂中所占比例较高,如湖北工业学堂机器图画教员为英国人德恩。

　　① 《直隶教育官报》,1909年第20期,见《大清教育新法令(续编)》(第7编),第4—8页。

　　② "两湖矿业学堂调查总表",《学部官报》,1911年第158期。转引自璩鑫圭、童富勇、张守智:《中国近代教育史资料汇编》(实业教育　师范教育),上海教育出版社,2007年版,第156—160页。

　　③ 《福建蚕桑公学庚子年拟办情形说略》,《农学报》,第119册。

　　④ "实业学堂调查表",《河南教育官报》,第19期。

　　⑤ 《本司叶奉院批永昌府陈护守文灿禁在任兴办艺徒学堂招生教织草辫以挽弃利一案遵批通伤各属酌量依办文》,《云南教育官报》,第39期。

第三节　实业学堂图画、制图课程实施情况

　　早在 1901 年 7 月，刘坤一、张之洞在《会奏变法第一折》中就提出在各省设农、工、商、矿等专门学堂，以培养实业人才，受到清政府重视。1904 年"癸卯学制"颁布后，学部在《通行各省举办实业学堂文》中称："照得教育大旨，厥有三端：曰高等教育，所以培养人材；曰普通教育，所以陶铸国民；曰实业教育，所以振兴农工商诸实政……为此，通行各省，一律遵照奏章筹设各项实业学堂，按照地方情形，先设中等、初等实业学堂及实业补习普通学堂。"[①]此后，大批实业学堂纷纷建立。根据《第一次中国教育年鉴》中所记，到 1909 年，全国各省农、工、商初、中、高等实业学校共计 254 所。[②]到 1911 年，学部立案的各省高等实业学堂共 17 所，[③]各省经学部核准有案的中等实业学堂 67 所，其中河南 12 所，广东 6 所，湖南 5 所，居前三位。[④]在众多实业学堂中，除了各级农、工、商实业学堂开设有图画课程，艺徒学堂和地方工艺局也开设有类似课程。

一、农、工、商学堂课程实施情况

　　图画类课程在各级农、工、商实业学堂中设置情况相对较好。

　　① 《通行各省举办实业学堂文》，《学部官报》，1906 年第 2 期。转引自璩鑫圭、童富勇、张守智：《中国近代教育史资料汇编》（实业教育　师范教育），上海教育出版社，2007 年版，第 12 页。

　　② 转引自璩鑫圭、童富勇、张守智：《中国近代教育史资料汇编》（实业教育　师范教育），上海教育出版社，2007 年版，第 64 页。

　　③ 《第一次中国教育年鉴》（丙编），开明书店，1934 年版，第 145 页。

　　④ 《教育公报》，第 4 年第 8 期。转引自璩鑫圭、童富勇、张守智：《中国近代教育史资料汇编》（实业教育　师范教育），上海教育出版社，2007 年版，第 52—53 页。

如顺天府中等农业学堂、保定商业学堂、两湖矿业学堂、湖南高等实业学堂、江南中等商业学堂、南洋方言学堂、四川实业学堂等,均能按章程规定开设图画、制图等课程。《顺天府中等农业学堂试办简章》中明确规定,该学堂预科中学习科目有九,包括图画。[①]1907年"直隶保定商业学堂调查表"中记载,该学堂创办于1906年,招收学生110名,开设课程二十余门,也包括绘图课程。[②]两湖矿业学堂甲、乙、丙班也都开设有图画课程,每周2钟点,均采用"中等用器画教科书",教员张濂为廪贡生,肄业于两湖书院,1908年开始负责教授该课。[③]湖南巡抚1909年在《奏高等实业学堂预科改办高、中两等路矿本科折》中称,"湖南省高等实业学堂于光绪三十年二月开办预科……湘省高等实业学堂预科各班学生,普通课程均经授竣,语文、图算、理化亦较优胜,以之进习路矿之学,洵属相宜"。[④]1908年"江南中等商业学堂调查表"中记载,该学堂1906年创于江宁府,开设课程有修身、国文、历史、地理、算术、英文自在画、器物画等十二门,用器画教师为郑蕫。[⑤]两江总督端方在《奏创设南洋方言学堂办理情形折》中称:"于省城创设南洋方

①　《直隶教育官报》,1906年第16期。

②　"直隶保定商业学堂调查表",《学部官报》,第21期,1907年5月22日。转引自璩鑫圭、童富勇、张守智:《中国近代教育史资料汇编》(实业教育　师范教育),上海教育出版社,2007年版,第165—166页。

③　"两湖矿业学堂调查总表",《学部官报》,第158期,1911年7月6日。转引自璩鑫圭、童富勇、张守智:《中国近代教育史资料汇编》(实业教育　师范教育),上海教育出版社,2007年版,第156—160页。

④　《奏高等实业学堂预科改办高、中两等路矿本科折》,《政治官报》,宣统元年七月初十日第六百五十六号,折奏类,第13—15页。转引自潘懋元、刘海峰:《中国近代教育史资料汇编》(高等教育),上海教育出版社,2007年版,第200页。

⑤　"江南中等商业学堂调查表",《学部官报》,第71期,1908年11月4日。转引自璩鑫圭、童富勇、张守智:《中国近代教育史资料汇编》(实业教育　师范教育),上海教育出版社,2007年版,第169页。

言学堂一所,略仿京师译学馆附学章程,变通办理……其普通学之目九:曰人伦道德……曰图画……"①1907 年,《农工商部会同核议四川实业学堂办法章程折》中对四川省欲设立实业学堂的奏折进行回复,将其学堂名称改为"中等工业学堂",并按奏定学堂章程设定为预科两年,本科三年。本科中设染织科、窑业科、矿业科三科,"其本科之应有各项实业科目,均应遵章详定,并应兼习修身、中国文学、算学、物理、化学、图画、体操各科,普通学以期完备"。②此外,还有我们熟知的鲁迅先生描述他所就学的江南陆师学堂附设的路矿学堂,他说:"在这学堂里,我才知道世上还有所谓格致,算学,地理,历史,绘图和体操。"③说明该学堂也开设有图画课程。

在此,还需特别提到的是实业教育家熊希龄关于图画课程在实业学堂中重要作用的论述。1905 年,熊希龄在《湖南实业学堂推广办法呈抚院稿》中谈到,他希望在湖南开办徒弟学校、染织学校、农林学校、陶器学校、图画学校等各实业学堂,在这五类学校中均要设置图画课程。徒弟学校要"按日本学制附属高等工业学校,课程分金工、木工两科。金工又分为六:曰铸造、模型、锻冶、仕上、钣金工附铅工、机械制图;木工分为二:曰大工指物、建筑制图,此外则修身、算术、理科、图画、体操各科,而尤重在实习工场";④染织学校本科、别科中均有图画课程;农林学校预科中也有图画课程;陶器学校甲科、乙科中均有图案、图画课程;图画学校附

① 《奏创设南洋方言学堂办理情形折》,《直隶教育杂志》,1908 年第 4 期,第 4—6 页。

② 《农工商部会同核议四川实业学堂办法章程折》,《学部官报》,1908 年第 44 期,第 59—60 页。

③ 鲁迅:《呐喊》,人民文学出版社,1976 年版,第 3 页。

④ 《湖南实业学堂推广办法呈抚院稿》,《教育杂志(天津)》,1905 年第 9 期,第 16—24 页。

属工业学校中，有图案、图画两科。① 此外，他还分析了日本制瓷虽来自中国，但在国际市场比中国瓷器畅销的原因。他说日本"所制陶器精益求精，图画之细致，用放大镜方能详睹"，"驻俄胡公使谓，西洋之工虽陶如磁，中国之工虽磁如陶。又谓外国磁工专在造画造色，而于磁质上则次之；中国磁工于质上颇知讲求，而于造画造色造式上次之，正与西洋相左，无怪其不能畅销"。② 他将差别归因于日本瓷器的造型及绘画色彩，因此特别重视美术在实业中的重要作用，特别是对于瓷器业、染织业等有重要意义。"吾观日本工业如染织、陶瓷、漆器及雕刻、印刷诸物，无一不精于毛笔画法，故能投外人之嗜好，而输出额日益超过也……盖美术有助国民心思活泼灵敏之能力，而尤必以合其嗜好为目的……吾国嗜好美术多为上等缙绅，不学之人莫辨妍媸，故其脑筋日钝，影响遂及于工业，窳陋粗劣，几近陶尊瓦缶之世。进来学堂虽此图画一科，然多为几何用器之法，于毛笔画尚缺如也。湘南绣货日新，可驾苏杭之上，以画法不良，颇有遗憾。今宜设立此种学校，第选能画者十余人，延聘日人为教习，研究改良，学成后发往各学校为教员，异日染织、陶器各业振兴，则皆有赖于此矣。日本图画多用石膏为模型，瓷器工厂用之尤伙，中国此物价值最廉，尤便利也。"③在此，熊希龄不但将中日两国瓷器业的差距归因于工艺，还进一步提出中国传统绘画在工艺发展中的重要作用，强调将传统绘画运用于工业。

① 《湖南实业学堂推广办法呈抚院稿》，《教育杂志（天津）》，1905 年第 9 期，第 16—24 页。
② 《湖南实业学堂推广办法呈抚院稿》，《教育杂志（天津）》，1905 年第 9 期，第 16—24 页。
③ 《湖南实业学堂推广办法呈抚院稿》，《教育杂志（天津）》，1905 年第 9 期，第 16—24 页。

二、艺徒学堂课程实施情况

　　艺徒学堂的设置有特殊的时代原因。《东方杂志》1905 年一篇题为《论宜多设徒弟学堂》的文章中说:"盖学界但知组织完善之教育机关,而一般社会之意志,则切望子弟速成谋生之学问。道不同,不相为谋,以今之情,即使各处便设寻常高等诸小学,其教授管理,无不得宜,然一般子弟之父兄,终岁所入,不满二百金者,十居八九,而现在各处小学生,全年所用,总需四十元,救死不赡,奚暇治学? 即能勉力入校,数年卒业,尚须迁入他校,生利之期无望,而骤增巨额之家累,其谁能堪?"①这说明当时普通民众对教育的期望是以学而能谋生计,普通教育学费虽高却不能使学生有一技之长,这成为学生不愿就学的主要原因。基于此,文章提出,应在普通教育之外另多立徒弟学校,教授谋生技能。1906 年,学部发文要求各省"尤应多设艺徒学堂,收招贫民子弟,课以粗浅艺术,伸得有谋生之资。应转饬各府厅州县,无论城乡市镇,皆应酌量筹设"。② 1910 年学部进一步强调,"艺徒学堂、实业补习普通学堂为教授粗浅技能,以便小民谋生而设,应饬各州县及早办理,并以多设为宜"。③ 由于现实需要和清政府的鼓励,各地纷纷设置艺徒学堂。1911 年农工商部奏称,各省已设工艺局场 389 处,艺徒学堂 82 所,劝工陈列所和商品陈列所 13 处,④其中商部艺徒学堂一届招生正副额学生就多达 900 名。⑤ 在众多艺徒学堂中,以湖北工艺

　　① 《东方杂志》,1905 年第二卷第 11 期,第 256—259 页。

　　② 《通行各省举办实业学堂文》,《学部官报》,第 2 期。

　　③ 《札复广西学司筹备实业学堂应分别提前办理文》,《学报官报》,第 126 期。

　　④ 郑起东:《清末"振兴工商"研究》,《近代史研究》,1988 年第 3 期,第 43 页。

　　⑤ 商部艺徒学堂招生"择其年幼聪颖者,录取正额学生三百十名、副额学生五百九十名"(《农工商部奏艺徒学堂开办情形折》,《商务官报》,第 25 期)。

学堂、农工商部艺徒学堂为代表,不少学堂都开设有图画课程。

　　早在 1898 年,湖北《札发招考工艺学生高师章程》中就称,"照得中国材产富饶,人物领袖甲于五洲,而开物成实较各国为最早。惟近数百年来,机器之灵巧,制造之精美,中国转逊于外人,盖由洋人工艺各有专门,悉本格致、理化、测算诸学。精益求精,日新月盛。而中国士人皆不屑讲求,凡诸百工类多目不识丁之人,沿习旧业,不特不能自出心裁,创物制器,即继述前人尚多失其真传精意,以致土货日就窳陋,洋货日见充斥,民智日拙,游惰日多。亟应设法劝导振兴,以挽风气而塞漏卮。是以本部堂于武备、自强、农务诸学堂之外,复奏设工艺学堂于湖北省城,选绅商士人子弟肄业,其中择中、东匠首教习分授工艺十数门,兼课格致、理化、算绘诸学,使生徒熟习各项工艺之法,兼探机器制造立法之本原,庶三年学成之后,既明其理,复达其用,旁通十余门之制造,根基既立,中人以上随时加功讲求,或可创制新奇,即中人以下亦不致流为无业游民"。① 之后附有《简明章程七条》,其中第一条明确规定,学生需学习绘图及其他各种技艺数门,"工艺学堂以六十名为额,分习汽机、车床、绘图、翻砂、打铁、打铜、木作、漆器、竹器、洋蜡、玻璃各门工艺,学习三年为毕业,初两年各学专门,第三年兼学各项工艺"。②

　　"农工商部艺徒学堂"是农工商部兴办的一所具有示范性质的学堂,《农工商部会同核议四川实业学堂办法章程折》中称,"臣部

　　① 苑书义、孙华峰、李秉新主编:《张之洞全集》(第五册),河北人民出版社,第3725—3726 页。
　　② 苑书义、孙华峰、李秉新主编:《张之洞全集》(第五册),河北人民出版社,第3726 页。

先后奏设京师高等实业学堂、艺徒学堂,以为全国表率"。[①] 该学堂"以造就工艺人才为宗旨",学科分为"预科二年,本科三年。……其本科之应在各项实习科目,均应遵章详订,并应兼习修身、中国文学、算学、物理、化学、图画、体操各科,普通学以期完备。"[②]1906 年《商部奏定艺徒学堂简明章程》中将艺徒学堂教授科目分为通修和专修两科,通修课程十门,其中图画课程"授以铅笔、毛笔、水彩、几何等画法",开设目的在于使其作为"改良各种工艺之基";[③]专修科目有六,分别是金工科、木工科、漆工科、染织科、窑业科、文具科,漆工科中授以各种明暗彩画漆法、雕漆法、漆器图案法等课程,窑业科中开有画瓷法等。[④]

此外还有安徽、云南、湖南、天津、四川、广西等地也纷纷开设此类学堂,广泛开设图画课程。安徽省于 1908 年于省城(安庆)西门外制造厂旧址开办艺徒学堂,"以制皮革、火柴、纺纱、织毡四项为主,附设竹、木、藤、漆各器制造";[⑤]1905 年新任湖南巡抚端方将工艺和农务两学堂分设,原农务工艺学堂更名为"艺徒学堂",专事养成艺徒,设金工、织布、漆工、电镀等工种。1906 年继任巡抚庞鸿书认为,艺徒学堂学生程度尚优,符合中等工业学堂程度要求,因此将艺徒学堂改为"湖南全省中等工业学堂",附设艺徒学堂,开展艺徒教育;1909 年《学部官报》中《学部咨桂抚实业教员应由简易进规完全并饬各府州县筹设中等初等实业学堂文》称,"设立艺

① 《学部官报》,1908 年第 44 期。转引自璩鑫圭、童富勇、张守智:《中国近代教育史资料汇编》(实业教育 师范教育),上海教育出版社,1994 年版,第 84 页。
② 《学部官报》,1908 年第 44 期。转引自璩鑫圭、童富勇、张守智:《中国近代教育史资料汇编》(实业教育 师范教育),上海教育出版社,1994 年版,第 85 页。
③ 《商部奏定艺徒学堂简明章程》,《东方杂志》,1906 年第 11 期。
④ 《商部奏定艺徒学堂简明章程》,《东方杂志》,1906 年第 11 期。
⑤ 安徽省地方志编纂委员会:《安徽省志》,方志出版社,1998 年版,第 96 页。

徒学堂二所,每堂收学生四十名。所有课程,均遵章斟酌地方情形,择工艺中最要之机织一科,先行开办……此届学生毕业,旋办工业简易科教员讲习所,择艺徒毕业中之程度较优者入所讲习……课程遵照奏定章程办理,以染织为主课,以人伦道德、算术、格致、图画、教授法、体操等为通课"。[①] 此外,浙江还有 1900 年徐柏麟在永嘉城内创办的永嘉织锦学堂,1905 年开办的工艺女学堂,1906 年胡佩珍创办的富华工艺学堂等,均开设有图画相关课程。

三、工艺局中课程实施情况

除了以上提及的比较正规的实业学堂外,各地还涌现出一大批既具有学校性质又具有工场性质的工艺局,不少工艺局也都开设了图画、图案、制图等课程。虽然工艺局不在学校教育系统之列,但由于数量众多,所设美术课程对实业教育发展也有一定影响,因此将相关情况作一简单介绍。

清末工艺局类型多种多样,包括工艺局、工艺所、传习所、习艺所等,其中既有官办也有民办,数量众多。据粗略统计,1903—1910 年仅直隶就有 77 个州县设立了 92 个工艺局,[②]山东省设工艺局所 113 个,[③]四川省亦设有工艺局 63 处,[④]新疆除省城工艺局外在伊犁、温宿、疏勒、莎车各府、和阗州、吐鲁番厅、哈密厅、巴楚州、于阗、拜城、洛浦、库尔喀喇乌苏厅等地也设有艺徒学堂、劝工

① 璩鑫圭、童富勇、张守智:《中国近代教育史资料汇编》(实业教育 师范教育),上海教育出版社,2007 年版,第 86 页。

② 孙多森:《直隶实业汇编》(卷六),1910 年,第 66—83 页;周尔润:《直隶工艺志初编·志表类卷》(上),1904 年,第 3—11 页。

③ 彭泽益:《中国近代手工业史资料》(第 2 卷),中华书局,1962 年版,第 535—538 页。

④ "四川第四次劝业统计表",1910 年。

所、工艺局、工艺会、织造局等机构。① 若对清末全国兴办的工艺局所和劝工习场进行综合统计,总数大约在 1 000 所。② 在众多工艺局中最具代表性的是农工商部工艺局、北洋工艺局和南通女子手工传习所。农工商部工艺局 1903 年由顺天府尹陈璧开办,1904年移交商部,设有"织工、绣工、染工、木工、皮工、藤工、纸工、料工、铁工、画漆、图画、井工等十二科,招集工徒五百人"。③ 教学模式为聘请工师分科传习,工匠一面做工,一面授徒,学生则半工半读。北洋工艺局设立于 1904 年,是周学熙赴日考察实业归国后建议袁世凯创办的,该工艺局虽仅存四年,但规模较大、科目众多、形式多样。局内下设实习工场与工业学堂,科目分为机械、彩印、染色、木工、窑业、刺绣、提花、图画等。1905 年 2 月,清末教育家、实业家张謇创立通州公立女子学校(后习称南通女师范学校),并于 1908年在校内附设女子手工传习所,开设编物、花边两科,教授刺绣、手工编织、织发网、裁缝等课程,并经常举办学院手工展览会。这些工艺局、传习所成为实业学堂之外传播工艺技能的重要机构,其中图画及相关课程的开设也成为扩大美术教育影响的重要力量。

第四节　实业学堂美术教育的影响及意义

中国近代实业教育兴起于 19 世纪末期,得益于洋务运动中诸多实业学堂的兴办,实业救国思潮对其影响较大。但直至"癸卯学制"颁布,实业教育方才正式列入学校教育系统,形成普通教育、师范教育、实业教育三大教育体系。实业学堂中的美术教育不仅包

① 刘锦藻:《清朝续文献通考》(卷 384),商务印书馆,1936 年版,第 11312 页。
② 世界年鉴编辑部:《世界年鉴》,1913 年版,第 917—918 页。
③ 朱寿朋:《光绪朝东华录》(第 5 册),中华书局,1984 年版,第 5769 页。

括图画课程,还包括机器制图、计画制图等具有科学性和技术性的制图、绘图课程,教学目的在于技能培养,紧扣专业开设。这样的办学模式突破了传统美术教育的内容和形式,改变了传统的师徒制培养方式,在学校教育体制下,采用班级授课制进行有计划教学,在为中国近代工业培养技术人才的同时,也成为中国近代艺术设计教育的源流。一些专门学校的成立和办学模式的确立,对当时和后来我国学校艺术教育、设计教育的发展产生了一定影响。

一、转变教学模式及教育观念

理论与实践相结合可以说是清末实业学堂办学的一个重要特点,而这一特点也表现在实业学堂的图画、制图课程中。清末实业学堂的图画、制图课程以工业生产为背景,从社会生活的切实需要出发,建立起一种比较适合当时社会发展的工艺教育模式,从课程内容到教学方法再到教材教具,无不体现这一特点。在初、中、高级农、工、商学堂中,美术教育课程不但包括制图、绘画、机器制图、制图及绘画等技能课程,还有工艺史这样的理论课程,更有工场实习及图稿实习这样的实践课程。教学中注重理论联系实际,不但采用教师示范、学生临摹的教学方法,还有到工场实践的具体操作练习,不但设置了专门的图画讲堂,还有实习教室和实习工场。这种注重理论联系实践,教育联系生产的办学模式与德国"包豪斯"学校的教育模式有一定的相似性。正如陈瑞林所说,"这种生产与教育相结合的办学方式是从中国传统手工作坊师徒传授向现代美术教育的过渡形态"。① 从此,中国的工艺教育从"师徒相授"的教

① 陈瑞林:《回归"术"与"艺"统一的原点——百年中国美术教育的回顾与思考》,《清华大学学报》(哲学与社会科学版),2004年第2期,第67页。

育模式逐渐转型为学校教育制度下的班级授课制模式，一直沿用至今。

据《奏定实业学堂通则》规定，"实业学堂所以振兴农、工、商各项实业，为富国裕民之本计，其学专求实际，不尚空谈，行之最为无弊"。各级农、工、商实业学堂课程的设置也都紧紧围绕各专业展开，和专业学习相关是课程设置的原则。实业学堂的美术教育课程设置也都和专业学习密切相关，如工业学堂设置大量制图、绘图课程，是由于对于将来从事各种工业的受教育者而言，识图、制图至关重要，学即是为了用。而商业学堂只在中等商业学堂预科中设置图画课程，其他学堂各专业都没有开设，这与商业学堂主要培养从事商贸活动者有直接关系。"学以致用"是实业学堂的重要办学理念，也是实业学堂美术教育课程设置的主要依据。

二、促进传统手工艺发展

清末各实业学堂不少都设置有中国传统手工艺专业，如染织科、窑业科、漆工科、木工科等，而这些专业几乎都开设有图画、图案、制图、绘画等课程。在这些课程的教学中，不但突破传统师徒相授的教学模式，引进班级授课制，而且吸收了不少西方国家和日本的教学内容，甚至引进国外先进技术和工艺，对中国传统手工艺的发展起到了一定的促进作用。如前所述，1905 年熊希龄在《湖南实业学堂推广办法呈抚院稿》中曾深入分析了日本制瓷之法传自中国，在国际市场却比中国瓷器畅销的原因。他将这种差距归因于日本瓷器的造型及绘画色彩，强调美术在实业中具有重要作用，特别是对于瓷器业、染织业而言，有着重要意义，进而提出建立徒弟学校、染织学校、农林学校、陶器学校、图画学校等促进中国染织业、陶瓷业的发展。而事实上也确实如此，通过开设这些实业学

堂，如醴陵瓷业学堂、沈寿夫妇创办的"同立绣校"等，中国传统手工艺在新式学堂和教学模式之下的确得到了更好的传承与发展。

三、奠定艺术设计院校发展基础

正如我们所熟知的那样，在不少文献资料及相关论著中，都将中国学校美术教育发展的源头追溯至清末福建船政学堂开设的制图、绘图课程，实业教育和学校美术教育从此紧密联系在一起。但中国近代实业学堂中系统的学校美术教育制度的确立始自"癸卯学制"。"癸卯学制"以立法形式将图画、制图、绘图等课程纳入各级各类实业学堂教学体系中，使之成为专业学习不可或缺的一部分，并以学校制度下的班级授课制模式取代传统的师徒制模式，形成规范的学校教育新模式。"20世纪中国的艺术设计通过新式美术教育中的图画手工教学和图案教学而得到发展"[①]也正是此意。

清末所办的不少实业学堂和实业学堂中的部分专业，由于侧重对工业设计、产品设计及传统手工业的改造，进而成为中国近代工艺美术学校、艺术设计学校、职业技术学校的前身，为中国艺术设计院校的成立奠定了基础。如农工商部艺徒学堂开设的图画课程，授以铅笔、毛笔、水彩和几何画法，以改良各种工艺之基；完全科的专修课目中设金工科、木工科、漆工科、染织科和窑业科，聘任日本人担任陶瓷器、雕刻、金工、铸工、木工、漆工、漆器绘画、染织、染色、织布、针织等科目的教员，培养工业（工艺）和手工业（工艺美术）方面人才，可以认为是近代中国最早的工业产品设计专业和工艺美术职业学校的雏形。而湖南醴陵磁业学堂则可称得上是近代

① 陈瑞林：《20世纪前期中国艺术设计发展的历史回顾》，见潘耀昌编：《20世纪中国美术教育》，上海书画出版社，1999年版，第502页。

中国最早的陶艺专门学校之一，奠定了湖南省的瓷器产业基础且影响至今。

综上所述，在清末实业学堂中，美术教育的实用功能被进一步放大和突显，以至于各学堂的图画、绘图、制图课程成为基础课程或专业基础课程，较之普通教育和师范教育的美术教育，学科地位得到一定提升。但专业相关性依然是实业学堂设置美术教育课程的主要依据，教学内容更加精深，也更趋技能化、职业化。理论与实践相结合是实业学堂美术教育课程的重要特点，教师除课堂讲授外还需带领学生到工场进行实践操作练习，以使学生可以自如地将各种画法运用于实际制图过程中。而这些教师除了毕业于新式书院、取得一定功名的旧式士子外，还有一部分是来自各行业的优秀匠师，他们熟练的手工技能可以为学生提供实践指导。日本教育的影响依然存在，一些学堂除采用日本教科书外，还聘请日籍教员授课。总之，虽然在这些实业学堂中美术教育因"技能化"倾向明显，或者更确切地说应该是具有科学性质的图绘教育，和当代包含着人文性质的学校美术教育相比，相差甚远，但我们也不能因此而否定它在学校教育中的地位以及对中国学校美术教育发展的贡献，其理论联系实践的办学模式以及学以致用的教育理念影响深远。

第五章　反　思　与　启　示

　　清末是我国近代史上的一个重要转折点,伴随着社会转型的阵痛,文化与教育经历着从传统向现代的蜕变。对传统文化及教育的摒弃与继承、否定与弘扬,对西方及日本文化、教育的吸收与排斥、借鉴与抵抗,对新式文化及教育的引进与学习、尝试与调整,共同交织成一幅错综复杂、色彩斑斓的历史画卷。在这幅画卷中,美术教育出现了空前的变化。在传统的师徒相授美术教育模式之外,新式学校美术教育艰难生成,继而美术教育的形式、内容、模式、思想等发生了一系列变化,清末也因此成为中国美术教育转型的起始阶段和关键时期。时代是发展的,历史也是割不断的。发展的时代对学校美术教育提出一系列新的问题和挑战,百年之后,回顾中国学校美术教育确立和发展的历程不仅是对历史的再次翻阅,也将为目前我国学校美术教育的改革和发展提供有益的启示。

第一节　"癸卯学制"美术教育相关问题讨论

　　基于内忧外患的社会现实,伴随着洋务运动、维新运动及"废科举、兴学堂"的呼声,在经世致用思想和实用主义思潮的影响之下,以及国人主动寻求救亡救国的途径中,中国近代学校美术教育制度在激流中诞生。"癸卯学制"中学校美术教育制度的确立,建立起中国学校美术教育的基本框架和模式体系,成为中国近代学

校美术教育发展史中的重要节点。但由于实属初创,加之时代局限,"癸卯学制"本身不可避免地带有一定的粗陋、不完善之处,以及那个时代特有的时代烙印。作为"癸卯学制"中的子系统,学校美术教育制度也难免受此影响。回顾历史之余,不少问题值得我们进一步探讨。

一、学校美术教育发展与社会环境之关系

法国社会学家涂尔干(Emile Durkheim,又名迪尔凯姆,1858—1917)在其《教育与社会》一书中指出:"教育实践不是孤立的现实,在同一社会里,莫如说所有部分都是为了同一目的通力合作而结合在同一体系里,只有这个体系,才是特定国家和特定时代所固有的教育制度。当人们研究教育制度和它发展的方式时……如果离开了历史的原因,教育制度就变得不可理解。"[①]同样,在清末学校美术教育的确立过程中,正是由于社会政治、经济、文化等各种因素合力推动才使之成为可能。"可以这样肯定,如果没有洋务教育思潮的勃兴,促进了各级各类新式学堂的建立和完善,清政府于 1898 年改制书院,1902 年至 1903 年建立新学制……都将会像无源之水不可想象。"[②]同样,没有经世致用的理论基础,没有洋务教育中各学堂制图、绘图课程的设置,没有改革旧教育的迫切需求,没有对外来文化、教育的学习和借鉴,没有诸多政治家、教育家在新式学堂中的教育实践,清末学校美术教育制度的确立也"将会像无源之水不可想象"。

① 张人杰主编:《国外教育社会学基本文选》,华东师范大学出版社,1989 年版,第 5 页。

② 董宝良、周洪宇:《中国近现代教育思潮与流派》,人民教育出版社,1997 年版,第 59 页。

学校教育制度规定了一个国家各级各类学校的性质、任务、入学条件和学习年限，以及它们之间的衔接关系，构成完整的国家教育体系。因此，学制必须要适应当时的社会状况和教育现实要求。当社会发展到一定程度，生产力水平有了大幅度提高，政治、经济有了重大变革，旧的教育体制已经不能适应时代需要时，学制改革就成为一种客观必然。学校美术教育的发展也一样，学校美术教育制度为学校美术教育的发展提供保障，但当社会政治、经济、文化发生变化时，学校美术教育制度也应随之变化，才可能保证学校美术教育得到充分、合理的发展。以英国为例，18 世纪中叶发生于英国的工业革命使生产力的发展有了质的飞跃，这种生产力发展带来的变化在 1851 年的伦敦万国博览会上得到充分展示，但与此同时，生产力的发展也对人才培养提出了新要求。于是，英国以万国博览会为契机，从提高工业产品设计质量的实用目的出发，达成在普通教育中开设图画教育的共识，进而在 1860 年将图画课程列为小学必修科目。我国学校美术教育制度也在清末社会政治、经济、文化、教育等发生了一系列变化，传统美术教育的教学内容、教学形式、教学目的已经不能适应新时代提出的要求之际才出现，并确立下来。"癸卯学制"颁布之后，于 1912 年重新制定"壬子癸丑学制"，1923 年又颁布"壬戌学制"，每一次新学制的颁布中都有对学校美术教育制度的重新调整和补充完善，以适应社会政治、经济、文化发展的新要求。

与此同时，学校美术教育的发展也为社会政治、经济、文化发展提供合格人才和精神动力，促进社会政治、经济、文化的全面发展，推动社会进步。"癸卯学制"中学校美术教育制度最初是在内忧外患的社会环境中，在实业救国思潮的影响下，以适应社会政治、经济发展而确立的。但毫无疑问，普通教育中图画课程"以备

他日绘画地图、机器,乃讲求各项实业之初基"的目的,实业学堂中制图、绘图课程的开设,师范教育中各级各类学堂对图画、手工教员的培养,无疑都为近代中国社会的发展和进步提供了智力支持和人才保障,直接或间接推动了社会的发展进步。因此可以说,学校美术教育作为一种文化范式,既受社会生产力发展水平及社会政治、经济、文化等因素的影响和制约,伴随时代发展而发展,同时又为社会政治、经济、文化发展提供支持和保障,促进社会发展进步。学校美术教育不能脱离于社会之外,它和社会政治、经济、文化有着相互的、辩证的必然联系。在制定学校美术教育制度和发展学校美术教育时,必须考虑社会政治、经济、文化等因素与之的相互影响。

二、学习借鉴与传承发展之平衡

在不少相关著作及研究论文中,关于"癸卯学制"谈到较多的一点是认为"癸卯学制"是照抄日本学制的结果,以至于在谈到"癸卯学制"中的美术教育时不少人也持相同看法。那么情况确实如此吗? 我们在第一章中曾讨论过,在"癸卯学制"的制定过程中不少国人曾赴日考察,甚至直接翻译日本学制作为参考。不可否认,"癸卯学制"在制定中确实较多借鉴了日本学制系统,但如果因此就说"完全照抄",则有失公允。正如张之洞所言,"癸卯学制"是在"博考外国各学堂课程门目,参酌变通,择其宜者用之,其于中国不相宜者缺乏"①的情况下制定的,二者之间仍存在不少差异。这种中日学制之间的异同不在本书讨论范围内,在此姑且不作深究。

① 朱有瓛:《中国近代学制史料(第 2 辑)》(上),华东师范大学出版社,1987 年版,第 78 页。

我们需要明确的是,"癸卯学制"中的学校美术教育与日本学制中的学校美术教育有多少异同。

1. 所受影响毋庸置疑

如前所述,清末时期曾有不少学人东渡日本考察,考察者对日本学校美术教育制度、办学情况等的考察,都为清末国人了解学校教育制度之下的美术教育提供了参考,也拓展了人们对于工艺、美术的功能、作用的认识,甚至像吴汝纶那样的专门考察学制者,还听取了日本教育专家对于在新学制中设置图画、手工课程必要性的建议。因此,日本学制对"癸卯学制"和"癸卯学制"中的美术教育的影响是毋庸置疑的。具体而言,"癸卯学制"中的学校美术教育受日本学校美术教育的影响主要表现在课程内容、教学方法、教材、师资等方面。如蒙养院手技课程的教育目标、教学内容和教具选择,都受到了日本幼稚园手技课程的影响,当时甚至不少蒙养院都直接聘请日本教习授课;小学堂图画、手工课程的教育目的、教育内容、教学方法都和日本小学校美术课程相似;高等学堂、大学堂及实业学堂、师范学堂中相关专业开设的制图、绘图等课程,与赴日考察者记述中日本大学的专业设置有一定相似性,说明也是在一定程度上参考了日本学制,甚至不少高等学堂、大学堂直接聘请日本教习任教,直接选用未经翻译的日本教科书。这也是当时处在特殊社会背景下,鉴于中国毫无办学经验,不得已的选择。

2. 二者之间存在差异

"癸卯学制"中的学校美术教育在参考日本学制的同时,二者之间也是存在不少差异的,这种差异在各级各类学堂中都存在。如根据本书第二章的讨论,"癸卯学制"普通中学堂的图画课程,其教学目的在于"以备他日绘画地图、机器图,及讲求各项实业之初基"(实用目的),而日本中学图画课程的教育目的则在于"精其心

思,养其美感"(美育目的)。"癸卯学制"普通中学堂图画课程的教育内容仅为自在画、用器画,日本中学校图画课程的教学内容却包括自在画、写生画、临画、简单几何形体、器具、植物动物、着色画、考案画等多项内容。二者之间差异的最主要原因在于中国近代社会迫切需要通过各种途径强国富民,受这种思想影响,美术教育的实用功能被放大和突显,舍弃或忽视了美术教育中不能产生立竿见影效果的美育功能,在教学内容的选择中也以绘制地图、机器图及从事各项实业最需要的内容为主,舍弃了人文性美术教育内容。再如,在"癸卯学制"中多处提到应根据地方情形酌情添加图画或手工课程,实业学堂中也提到应"酌量地方情形随时择宜兴办",[①]"下章所载类学科……听各处因地制宜,择其合与本地方情形者酌量设置",[②]而各地也确实根据本地实际情况开设各类实业学堂和相关专业,如工艺学堂、瓷业学堂、染织专业、织绣专业等。这些不能不说是在"参酌变通,择其宜者用之"原则下进行的取舍,而这种取舍的得与失,功与过,我们也只有将之放在当时的历史环境中予以考察,否则就失之偏颇。

因此可以说,在中国早期新式教育普遍受日本影响,"癸卯学制"借鉴日本学制的大前提下,"癸卯学制"中的学校美术教育制度确实受到了当时日本学校美术教育的影响,部分采用了日本学校美术教育的教学内容、教学方法等。但与此同时,在吸收、接纳日本学校美术教育的办学经验中,也表现出一定的选择性,本着为我所用、解我急需的实用理性原则,力图结合当时中国国情进行融合

① 舒新城:《中国近代教育史资料》(中册),人民教育出版社,1981 年版,第742 页。

② 舒新城:《中国近代教育史资料》(中册),人民教育出版社,1981 年版,第752 页。

吸收与平衡取舍。这其中也包含了当时不少优秀知识分子对相关问题的积极思考,体现了人们寻求建设合乎中国国情的学校美术教育制度的努力。

3. 借鉴日本美术教育的当代意义

纵观人类发展的历史,交流是每个国家、民族和地区始终都要面对的问题和现实。教育交流更是人类文化交流的重要内容,是促进各民族、各国家和地区教育发展的强大动力。因此,从一定意义上说,一部世界教育史就是一部各民族教育相互交流、碰撞、融合和不断创新的历史。[①] 进入 21 世纪的今天,世界各国教育交流在更大层面上展开,中国已与世界上很多国家建立了教育合作与交流的关系,与外国政府及国际组织构建了教育合作与交流的平台,且这种教育合作与交流呈现出高层次、宽领域、全方位的发展态势。与 19 世纪末 20 世纪初的那次教育转型相比,当代中国学校美术教育的改革和发展是在新的条件下和新的基础上展开的。面对国外学校美术教育,我们既要努力学习、吸收、融合,更要勇于超越,努力创新,这样才能在吸收、借鉴的基础上探索和建立起既有时代特征,又能反映当代社会需求,同时具有本土特点的新的学校美术教育模式。

三、美术教育特点分析

1. 实用主义教学目的

关于"癸卯学制"各级各类学堂美术教育课程的教学目的在前几章分别进行了讨论,在此,我们有必要再次进行整体梳理,以发现其特点。

① 田正平:《中外教育交流史》,广东教育出版社,2004 年版,第 1 页。

　　如前所述,在普通教育中,除蒙养院手技课程的教学目的在于通过该课程培养儿童手眼协调等能力外,初等小学堂、高等小学堂、中学堂、高等学堂和大学堂都强调通过图画、手工课程学习一定的技能,为将来从事实业作准备。中学堂章程明确提出学习图画课程"以备他日绘画地图、机器图,及讲求各项实业之初基"。高等学堂章程没有明确图画课程的教学目的,但根据其教学内容(用器画、射影图法、阴影法、远近法、机器图)也可推测,其目的显然也是为了"他日绘画地图、机器图,及讲求各项实业"所需。至于大学堂工科大学中相关专业开设的制图、绘图课程,已经具有了专业课程的性质,目的同样是为了将来从事相关工作。因此,可以说,整个普通教育中的美术教育课程几乎都以培养技能为目的,而非涵养美感。台湾大学艺术学研究所的吴方正曾说,必须有普通教育——尤其是当普通教育中的一部分成为义务教育时,才谈得上艺术教育的问题。普通教育中的艺术教育形塑国民的基本艺术素养,构成国家可直接控制打造的一部分文化基础。进而认为中国正式开始有艺术教育始于"壬寅学制"和"癸卯学制"。但笔者认为,此时期普通教育中的图画、手工课程还不能算是形塑国民艺术素养的艺术教育,因其教学目的并不在于培养国民艺术素养,而在于技能训练。

　　师范教育的办学目的主要在于培养各级学堂师资,但通过本书第三章中的分析可知,初级师范学堂图画、手工课程的教学目的并不仅在于培养图画、手工课程教员,还在于培养专业技术人才。至于初、中、高级农、工、商实业学堂图画、制图等课程的教学目的,毋庸置疑,自然是为以后从事各类实业打基础。虽然1907年颁布的《女子师范学堂章程》提出图画课程"要旨在使精密观察物体,能肖其形象神情,兼养成其尚美之心性",看似追求美育,实则是女

学初开之际,在教学中强调对妇女的德性培养,具有一定的封建性。因此可以说,在"癸卯学制"的普通教育、师范教育和实业教育中,图画、手工课程的教学目的主要以技能训练为主,很少涉及美育。

在此期间王国维、鲁迅等教育家已经开始提出重视美育的观点,如王国维在1906年发表的《论教育之宗旨》一文中提出要教育"完全之人物",须在精神与身体两方面调和发展,达到真善美之理想,"真者知力之理想,美者感情之理想,善者意志之理想",而"独美之为物,使人忘一己之利害而入高尚之域,此最纯粹之快乐也";①鲁迅在1907年发表的《摩罗诗力说》以及1912年发表的《拟播布美术意见书》中也极力推崇美育,将美育主张与艺术创作结合起来,希望通过艺术提倡美育、传播美育。无奈这些主张在当时实业救国思潮的社会背景下还显得微弱,未能直接影响到学校美术教育。直至蔡元培出任教育总长,这种教育目的的偏差才得到纠正。蔡元培吸收康德和叔本华的美学思想,继承了传统美学中"完善人格"的主张,提出"以美育代宗教"的观点,指出"我们提倡美育,便是使人类能在音乐、雕刻、图画、文学里又找到他们遗失了的情感",②"图画,美育也,其内容包括各种主义:如实物画之于实利主义,历史画之于德育是也。甚至美丽至尊严之对象,则又可以得世界观。手工,实利主义也,亦可以兴美感"。③ 蔡元培这些关于美育的主张在1912年颁布的"壬子癸丑学制"中得到表现,美感教育被列入教育方针,在一定程度上纠正了"癸卯学制"中美术教育

① 王国维:《论教育之宗旨》,《教育世界》,1906年第56卷。
② 蔡元培:《蔡元培美学文选》,北京大学出版社,1983年版,第215页。
③ 蔡元培:《蔡元培美学文选》,北京大学出版社,1983年版,第6页。

教学目的过于注重技能训练的倾向。[①]

2. 技能化教学内容及其根源

课程的设置和教学内容的规定是教育制度和教育思想的具体体现，是经济和社会发展状况的反映和缩影。通过前几章我们对"癸卯学制"各级各类学堂美术教育情况的分析可以看出，"癸卯学制"各级各类学堂美术教育的教学内容大致可分为四类：一类为自在画、用器画、临画、写生画等造型基础类课程；一类为射影画法、阴影法、远近法等画法类课程；一类为机器图、计画制图等实践制图类课程；一类为工艺史、美学等艺术理论课程。显然，具有一定科学性的制图、绘图等技能课程，成为各级各类学校美术教育课程的主要教学内容，人文性的美术教育课程几乎没有。虽然在工业学堂图稿绘画科中也设置有工艺史、美学这类理论课程，但所占份额极少。这种侧重技能、缺乏人文的学校美术教育课程是清末实业救国思想和实用主义思潮在学校美术教育中的一种表现，同时受到了欧美国家及日本美术教育观念的影响。

众所周知，欧洲最早的艺术学院是 1563 年乔吉奥·瓦萨里（Georgio Vasari）创办于意大利的迪赛诺学院（Accademia del Disegno）。艺术学院以传播人文知识和培养艺术精英为宗旨，在18 世纪中后期之前，培养设计人员的任务都是由这些艺术学院承担的。但伴随着工业革命的到来，对工艺设计人才的大量需求和学院精英教育无法满足这种需求之间的矛盾日益突出，这一矛盾

① 蔡元培在 1912 年 1 月出任南京临时政府教育总长后，于 2 月的《民立报》上发表《对于新教育之意见》一文，提出了包括美育在内的"五育并举"的教育方针。又于1912 年 9 月、11 月、12 月间，相继颁布了《小学校令》《中学校令》《师范教育令》《大学令》，对美育思想做出了政策性说明。因此也有学者认为，中国现代美育始于 1912 年。舒新城在《近代中国教育思想史》中就说："美感教育的倡议，要以民国元年为始，首倡者为蔡元培。"

最终在 1851 年英国举办的世界博览会上集中显现出来。"这巨大集市的结果令世人沮丧。……绝大多数展品，正像巨型展览目录中充分表明的，似乎标志着骇人的品位缺乏"。[①] 人们开始意识到，"无论是法国、英国还是德国，现在毫无疑义的是，最为紧迫的问题便是为工艺美术提供更好的教育"。[②] 于是，作为博览会举办方的英国走在了改革的最前沿。英国从提高工业产品设计质量的实用主义目的出发，在 1860 年首先将图画课程纳入普通小学教育，并列为必修科目。紧接着，从 1866 年到 1872 年，芬兰(1866)、法国(1867)、美国(1870)、德国(1872)、日本(1872)等国逐渐开始在中小学课程中设置图画或手工科目。[③] 可见，各国中小学开设图画、手工课程的初衷和出发点都是为了工业服务，"工业美术"普遍成为当时学校美术教育的核心内容。而这种"工业美术"倾向的美术教育也借由日本影响到了我国清末图画、手工课程的设置。这也解释了为何清末中小学堂的图画、手工课程强调科学性的几何图形训练，高等学堂、大学堂强调科学性的制图、绘图课程和技能训练课程。

但从另一方面讲，我们在从日本转口学习的过程中也表现出一定的肤浅性。日本虽然在 1872 年学制中就已经将图画课程列为中小学校学习科目，并强调实用性、科学性，但进入明治 20 年代(1887—1896)后，日本发生了一场有关铅笔画与毛笔画教育的争论，争论的焦点在于"究竟是用铅笔来表现西洋学科的美，还是用

① N·佩夫斯纳，:《美术学院的历史》，陈平译，湖南科学技术出版社，2003 年版，第 206—207 页。

② N·佩夫斯纳，:《美术学院的历史》，陈平译，湖南科学技术出版社，2003 年版，第 207 页。

③ 钱初熹:《当代发达国家艺术教育理论与实践》，华东师范大学出版社，2010 年版，第 61 页。

毛笔来表现东方精神的美"。随着争论的愈演愈烈,对美感的培养开始受到重视。直至明治四十三年(1910),日本文部省编写、出版了《新定画贴》,并在小学推行,才解决了争论的问题。当时人们已经意识到,图画教育的目标不应局限于"眼与手的练习",还应培养美的感觉。因此,在《新定画帖》中,不仅包括铅笔画和毛笔画,还包括图案、色彩、透视图与投影等,反而尽量减少临摹画的内容。①

美国工业图画运动领导者史密斯在 19 世纪末强调图画学习的目的及意义时说:"图画活动是培养审美趣味和掌握工业技能所必不可少的,因此它是给人类带来美的享受和创造幸福生活的教育的基本组成部分。优秀的工业艺术不仅包含艺术要素也同样包含科学要素;科学确保必不可少的真实和永恒的工艺,而艺术的独特贡献则在于魅力和美的特质。因此通过图画学习实用艺术应该能够理解像几何图和几何设计图那样的运用器具的科学的精确性,以及通过创作历史名作和选择自然形式的徒手画法而获得的有关美的知识和手的表达能力。"②史密斯不但将图画作为教育的重要组成部分,而且强调图画对于人类生活的重要作用,强调科学性与艺术性并重。日本美术教育在借鉴西方国家工业美术运动的美术教育观念时,从开始的重"技"轻"艺",到"技""艺"并重,最终促成了产品美与技艺美的结合,达到了实用之功能,生产之意义。但中国未能借鉴日本的这一经验,更多地看重图画对工业发展的意义,在"技艺"与"艺术"中选择了"技艺"而舍弃了"艺术",最终不但在实业领域、工业生产领域没能走出艺术美与技艺美相结合的

① 钱初熹:《当代发达国家艺术教育理论与实践》,华东师范大学出版社,2010 年版,第 65 页。

② 阿瑟·艾夫兰:《西方艺术教育史》,四川人民出版社,2000 年版,第 129 页。

道路,也使得学校美术教育的内容和目的发生了偏离。

3. 理论联系实践的教学方法

"癸卯学制"普通教育中美术教育的教学方法主要以教师示范、学生模仿为主;师范教育中不少学校都设置附属小学供师范生实习,通过理论联系实际的方式学习师范美术教育。实业教育中的美术教育课程以绘制各种机器图、计画制图等内容为主,和实践联系紧密,因此,在教学方法方面除了在讲堂上讲解各种画法、绘图方法外,还特别注重到工场实习,通过实际绘制各类机器图进行学习。可以说,"癸卯学制"各级各类学堂的美术教育,都能根据不同的学堂阶段、培养目标、教学内容,而选择不同的教学方法,所以理论与实践相结合是各类学堂重要的教学方法。学制初创时就能有这样的教育理念,不能不说是一种进步。而这种理念也与现代教育理论中新的课程观不谋而合。新的课程观认为,课程不仅仅是反映和传递人类的文化遗产,还必须反映现实社会中未解决的课题,使学生在解决课题的过程中参与知识的创新;教学活动也不只是在课堂上的理论讲解和实验室的操作,还必须让学生到真实的世界中去,获得各种切身体验和解决现实问题的能力。[①]

第二节　"癸卯学制"美术教育的
历史价值和影响

如何科学地解读历史、正确地评判历史,并从历史发展中吸取

① 佐藤正夫:《课程统整的历史考察》,钟启泉译,见钟启泉、张华主编:《世界课程改革趋势研究——课程改革专题研究》,北京师范大学出版社,2001年版。

经验、总结教训,这是我们回顾历史的一个重要方面。"癸卯学制"的制定、颁布及实施正处在清末社会剧烈变革和转型的时期,由于历史局限,不可避免地存在着这样或那样的不妥之处。一方面既要改革传统教育以培养掌握近代科学知识的新型人才,一方面又要恪守儒家主体地位,坚持中体西用思想底线,强调以儒家伦理学说陶冶学生品行,维护清王朝统治,女子教育地位微弱,在学校教育中灌输封建女德思想。实施过程中存在种种问题,直接影响了实际的办学效果。但作为近代中国第一部颁布并实施的系统学制,"癸卯学制"确立了系统的学校教育体系,引进了新的教育观念,改变了旧的教学内容,提出了新的教学方法,在制度创新和实践操作层面取得的成绩,值得充分肯定。

"癸卯学制"各级各类学堂的美术教育作为学制中的子系统,不可避免地存在着一些粗陋和不完善之处。在学习西方及日本学校美术教育的过程,中急功近利,过于强调和突出美术教育的实用功能,忽视了最为重要的美育功能;课程内容单一,教学方法简单;师资缺乏,配套教材、教具不完善,影响办学效果;等等。但考虑到清末社会历史情境,我们不得不承认,"癸卯学制"的学校美术教育是在社会动荡、内忧外患、社会转型的特殊历史时期,在借鉴国外学制和教育教学经验的基础之上,经过诸多教育家、政治家的办学实践之后,才最终确立下来的,在历史的转折点上迈出了中国系统学校美术教育发展的第一步,并奠定了此后一百多年中国学校美术教育发展的基本格局和框架。因此,其历史功绩不容忽视。

一、学校美术教育体系的形成

"中国近现代美术教育史上的一大转机,莫过于新兴美术教育

的崛起"。① "癸卯学制"颁布实施之前的中国美术教育,以师徒制为主要模式,旧式私塾将美术教育排斥在外,没有现代意义上的学校,也就无所谓现代意义上的学校美术教育。1910年毕业于两江优级师范学堂图画手工选科的姜丹书,曾以亲身经历谈了新旧两种教育制度下美术教育的转变。"塾师教育与学校教育,实是艺术教育变动中划时期的分界线。因为塾师教育是遗弃艺术的教育,或可说是排斥艺术的教育。曾记我们幼时在书塾中,因为偷画狗、画花,偷折纸鹤、纸糊扮,偷做泥菩萨,偷刻竹椅子等等艺术的玩意儿,而惹动塾师的盛怒,甚至受体罚,真如家常便饭般常有之事。须知这事是有时代性的,决非我们少数人如此,与我们同辈的中国人大概个个如此;即追溯到我祖若父辈以前的中国人所受的教育,亦都是如此。所以从前的塾师教育,简直可称为仇视艺术的教育。对于艺术二字,绝对无关(书法是考科举的一种工具,所以唯有习字是例外)。但一入学堂时代,便情形大异,真所谓穷则变,变则通。"② "癸卯学制"的颁布实施不但形成了以普通教育、师范教育、实业教育三大教育板块为主体的完整教育系统,也形成了从蒙养院到大学堂,从初级实业学堂到高级实业学堂,从初级师范学堂到优级师范学堂,这样从低到高、依次递进的学校教育体系。在这个教育体系中,美术不再被排斥在学堂教育之外,而成为学校教育系统中不可缺少的一部分,实现了从蒙养院到大学堂,从普通教育到师范教育、实业教育的全面确立。

根据人类学家的观点,他们习惯于将教育发生的原因解释为

① 胡光华:《美术留(游)学生与中国近现代美术教育的发展》,见潘耀昌编:《20世纪中国美术教育》,上海书画出版社,1999年版,第100页。

② 姜丹书:《姜丹书艺术教育杂著》,浙江教育出版社,1991年版,第107—108页。

人类基于种群生存与发展的需要而传承文化的结果,并将人类的教育大致分为三个阶段,即非形式化教育、形式化教育和制度化教育。本书以为,从事实层面上看,制度化教育是指 19 世纪下半叶以来,由于严格意义上的教育系统的出现,使得教育越来越"制度化",其特征为标准化、整一化的管理模式,这一特征恰好与现代大工业生产的社会特征相一致、相匹配。而从价值层面上讲,它则是与传统的"文化性教育"相对立的。以此来考察"癸卯学制"及其中的学校美术教育可以发现,诞生于 19 世纪末 20 世纪初西学东渐、洋务运动历史背景下的"癸卯学制",其办学思想及管理模式明显受到西方大工业生产与制度化教育模式的影响,从实质上讲可以称得上是中国本土"制度化教育"的滥觞和最早的典型。"癸卯学制"的学校美术教育也因此成为中国早期制度化教育中学校美术教育的开端,迈出了中国学校美术教育系统化、法律化、制度化的第一步。

"癸卯学制"颁布实施之后,中国学制先后几经修改,学校美术教育制度也随着学制改革几经改变。但"癸卯学制"确立下来的学校美术教育制度模式和基本框架几乎没有大的改变,都是在此基础之上的调整和完善。1912 年颁布的"壬子癸丑学制"中的学校美术教育,仍保留了"癸卯学制"学校美术教育制度的大部分内容,只是在普通教育中的美术教育教学目标方面增加了美育要求,使之更趋合理;1923 年颁布的"壬戌学制"受西方美学观念影响,在普通教育中强调美术教育对人和谐、全面发展的重要作用,在"壬子癸丑学制"基础上再次修改和完善。因此可以说,自"癸卯学制"颁布实施起,中国学校美术教育制度的基本框架便得以确立并一直延续百年之久,直至今日。

二、美术教育模式和观念的近代化转型

中国美术教育的历史和中国美术文化一样久远。早在汉代宫廷就设有"黄门画工"和"尚方画工"，唐代翰林院又设有善画的翰林待诏，而公元935年后蜀所设"翰林图画院"则可称为建制较为完备的"宫廷画院"。之后经历南唐的"翰林图画院"，至宋徽宗时，"翰林图画院"已是人才济济，甚为鼎盛。但无论是汉代的"黄门画工""尚方画工"，还是后蜀和宋代的"翰林图画院"，都并非专门的美术教育机构。开设画院和培养画家或画工，主要是为了满足宫廷和皇室对美术的需求，甚至是迎合统治者的趣味，为统治者歌功颂德。绘画的学习方式以临摹为主，"父子相传，师徒相授"是主要特点。早期人们对绘画功能的认识主要在于其作为造型艺术的图像功能，进而是"鉴戒贤愚"的教化功能。五代以后，随着山水画、花鸟画的充分发展，尤其是文人画的兴盛，绘画开始转向表现画者的心灵感受、个人修养等内在世界。"怡悦性情""怡情养性"成为绘画的主要功能。但进入清末，中国社会和中国传统文化受到来自西方文化和自身发展的严峻挑战，传统绘画教育在教学内容、教学方式、培养目标等方面已无法满足社会需要。伴随着"癸卯学制"的颁布实施，学校美术教育制度得以确立，进而形成了以学校为依托，以班级授课制为形式，以实用技能为主要学习内容，旨在培养各级各类专门人才的近代学校美术教育新模式。伴随着美术教育模式的转变，美术教育思想也从传统的"道本器末""重艺轻技"转变为"道艺兼修"。

"艺"的美术教育和"技"的美术教育是中国古代美术教育的主要内容。前者以精神性为主旨，主要存在于上层人士及知识分子，作为提升道德、陶冶性情的精神文化活动，重视培养受教育者的整

体修养,其理念在传统文人画的发展历程中得到集中体现,"艺术精神"重于"技能表现"。徐复观在《中国艺术精神》中提出的"为人生而艺术,才是中国艺术的正统",正是此意。后者以实用性为主旨,具有实用性和物质性的特征,注重技艺的传承和发展,以服务社会为中心,是"匠"这一类人的特性。而在传统文化和观念中,"道本器末"的"道器观"一直影响着美术教育中的"技"在社会上的地位。"形而上者谓之道,形而下者谓之器",[①]"百工居肆,以成其事,君子学以致其道"。[②] 君子士大夫皆因怕背上玩物丧志的恶名,对美术教育中"技"的部分采取敬而远之的态度。但到了近代,在洋务运动和实业救国思潮的影响之下,洋务派在与顽固派进行的"道""器"之争中,提出"道艺兼修""令守道之儒,兼为识时之俊"的观点,进而声、光、电、化等格致之学开始成为学校教育的重要内容,美术教育中"技"的部分也开始超越"艺"的部分,成为学校美术教育的主要内容,美术教育思想出现了从"重艺轻技"到"道艺兼修"的近代化转变。

三、"癸卯学制"美术教育的当代意义

教育制度是一个国家或地区实施教育、进行人的培养的重要机制,它关系到教育的普及和提高,关系到民族素质和国家文化科技水平的提高,因此构建符合社会发展需要的教育制度是每个国家努力的方向。一个国家或地区总是通过建立和不断改进教育制度,以使培养的人才在类型、数量与质量上满足社会的各种需要,促进社会发展。从 1904 年"癸卯学制"的颁布实施到 20 世纪末最

① 周文土:《易经·系辞上传》,中国文史出版社,2003 年版,第 228 页。

② 侯光复主编:《论语·子张篇(第十九)》,赵海燕译注,大连出版社,1998 年版,第 214 页。

近一次的学校教育制度改革,在学校美术教育近百年的发展历程中,我们一直在探索适合社会发展需求的学校美术教育的宗旨、课程理念、教学目标、学习内容等。

● 1912 至 1913 年,"壬子癸丑学制"的颁布实施是学校美术教育发展的又一个里程碑。1912 年 9 月颁布的《教育宗旨》中明确提出"注重道德教育,以实利教育、军国民教育辅之,更以美感教育完成其道德"。[①] 其后颁布的《小学校令》和 12 月颁布的《中学校令施行规则》,不但包含图画、手工课程,而且在中学图画课程要旨中首次出现了"涵养美感"这样的表述。这与"癸卯学制"中以"技"的学习为主的实用主义理念已有很大不同,美感教育得到重视。

● 1922 年制定颁布"壬戌学制",次年 6 月,全国教育会联合会颁发《小学形象艺术课程纲要》和《初级中学图画课程纲要》,将小学"图画"课改为"形象艺术"课(初中仍为"图画"课)。"形象艺术"课的教学目的为"启发儿童艺术的本质,增进美的欣赏和识别程度;陶冶美的发表和创造能力;并涵养感情,引起乐趣"。[②] 同时,学习领域拓展为欣赏、制作、研究三个方面,在培养技能的同时,增加美感培养和研究性学习。《初级中学图画课程纲要》[③]中"图画"课的教学目的则为"1.增进鉴赏知识,使能领略一切的美;并涵养精神上的慰安愉快,以表现高尚人格。2.练习制作技艺,使能发表美的本能。3.养成一种艺术,而为生活之助"。[④] 较之小学

① 张援、章咸编:《中国近现代艺术教育法规汇编(1840—1949)》(新版),上海教育出版社,2011 年版,第 10 页。

② 张援、章咸编:《中国近现代艺术教育法规汇编(1840—1949)》(新版),上海教育出版社,2011 年版,第 294 页。

③ 该纲要的起草者为刘海粟、何元、俞寄凡、刘质平。

④ 张援、章咸编:《中国近现代艺术教育法规汇编(1840—1949)》(新版),上海教育出版社,2011 年版,第 346 页。

的"形象艺术"课,美感教育更明显。

● 1932年10月,颁布《小学美术课程标准》,其中美术课程的目标有三:"一、顺应儿童爱美的本性,以引起研究美术的兴趣。二、增进儿童美的欣赏和识别的程度,并陶冶美的发表和创造的能力。三、引导儿童对于美术原则的学习和应用,以求生活的美化。"[1]可概括为顺应爱美之心、引起美术兴趣、加强美术欣赏、陶冶美感、培养创造美的能力几个方面,学习内容包括欣赏、发表、研究三个方面。和"壬戌学制"差别不大,但更贴近生活,提出"在可能范围内,和劳作、自然、社会等联络成整个的单元教学",这不禁让我们想到当下教育界倡导的"跨学科教育""统整教育""STEM"和"STEAM"教育。[2]

● 1940年,抗日战争已经爆发。12月,颁发了《修正初级中学图画课程标准》和《修正高级中学图画课程标准》。其中初级中学图画课程的教学目标是"一、启发学生审美本能,涵养其性情,使能了解美术与人生之关系,以增进其生活之意义。二、使学生练习对于人物、自然形态之观察力与描写技能。三、灌输学生艺术真理、常识、技术,以养成其应用艺术,应付环境之能力"。[3] 高级中学图画课程的教学目标是"一、继续培养美的德性与兴趣。二、增进关于应用艺术之制作能力。三、提高图画程度,培养表现

① 张援、章咸编:《中国近现代艺术教育法规汇编(1840—1949)》(新版),上海教育出版社,2011年版,第318页。

② 是五个词语首字母的缩写:Science(科学)、Technology(技术)、Egineering(工程)、Arts(艺术)、Maths(数学)。"STEAM"是美国政府提出的教育倡议,即加强美国"K12"关于科学、技术、工程、艺术以及数学的教育。最初的倡议只有四个字母"STEM",美国反思其基础教育在理工科方面渐渐呈现弱势的状况,进而做出改变,加入了"Arts"。

③ 张援、章咸编:《中国近现代艺术教育法规汇编(1840—1949)》(新版),上海教育出版社,2011年版,第356页。

思想感情之创作能力"。① 课程名称再次回归"图画"。

● 1956 年 9 月,颁发《初级中学图画教学大纲(草案)》,同年 11 月又颁发《小学图画教学大纲(草案)》。这是中华人民共和国成立后第一套完整的中小学图画课教学大纲,明确规定了美育在学校全面发展教育中的地位和作用,指出图画课是中小学进行美育并培养学生全面发展的学科之一。小学图画课程的教学目标是教给学生绘画的基本知识、技能和技巧,使他们能正确地、真实地描绘物体的形象、颜色和空间位置;培养学生的初步审美能力及对美术的兴趣和爱好,发展他们在这方面的创造才能,并使他们对现实主义绘画和我国工艺美术的优良传统有所认识;使学生知道图画在人们社会生活实践中的意义,并能把在图画课中学得的知识、技能和技巧应用到其他学科的学习中去,日常生活中去,社会公益活动中去。学习内容主要以写生画、图案画、命题画为主。这两个大纲的颁布对中小学美术教育的健康发展起到了至关重要的促进作用,使学校美术教育有了一个良好的开端。

● 20 世纪 50 年代至 1966 年"文化大革命"前,美育在新教育方针中被去掉,中小学美术教育在学校教育中的地位削弱。"大跃进"运动和"教育革命"运动时期,图画课时被削减,图画课的教学目的被局限在狭隘的为政治服务的范围内,图画课的审美功能被淡化。1966 年"文化大革命"开始,中小学美术课被停,学校美术教育处于停滞期。

● 1979 年,教育部颁发的第二个学校美术教学大纲《全日制十年制学校中小学美术教学大纲(试行草案)》,把基础美术教育的

① 张援、章咸编:《中国近现代艺术教育法规汇编(1840—1949)》(新版),上海教育出版社,2011 年版,第 364 页。

学习内容分类为绘画、工艺、欣赏三大类。"艺术欣赏"受到重视，出现了"通过欣赏中外优秀美术作品，开阔眼界""让学生了解各种画种的特点""通过中外绘画、雕塑、建筑等造型艺术作品的欣赏，提高学生对美的感受力"这样的表述。这一时期的学校美术教育再次从重技能的美术教育转变为重审美的美术教育。

● 1988 年 11 月，国家教委颁发《义务教育全日制小学、初级中学教学大纲（初审稿）》，后经多次修改，1992 年正式颁布，成为中华人民共和国成立以来的第三个学校美术教学大纲。其中，小学美术课的教学目的是通过美术教学，向学生传授浅显的美术基础知识和简单的造型技能；培养学生健康的审美情趣、爱国主义情感和良好的品德、意志；培养学生的观察能力、形象记忆能力、想象能力和创造能力。初中美术课程的教学目的是通过美术教学，向学生传授美术基础知识和基本技能；提高学生的审美能力，增强爱国主义精神，陶冶高尚的情操，培养良好的品德、意志；提高学生的观察能力、想象能力、形象思维能力和创造能力。这些基础知识和基本技能便是我们所说的"双基"目标。

20 世纪以来，我国学校美术教育历经数次变革。从 20 世纪之初"癸卯学制"的图画、手工教授"实用之技能"，到民国时图画、手工→形象艺术→美术的转变，强调"养其美感""涵养美感"的审美教育；再到因社会环境影响，强调美术教育为政治服务；最终在 80 年代再次回归审美教育的人文本质。这其中不仅是学科名称的变化、学习内容的变化，更是教学目的其至学科性质、核心功能的变化。回顾学校美术教育的源头及发展历程，可以发现美术教育的发展是伴随着社会历史文化环境的变迁而发生变化的，正是人的外在现实需要与内在潜力发展相互作用，共同推动着特定历

史阶段视觉美术教育性质和功能的定位。

"癸卯学制"作为我国近代第一个颁布并实施的学校教育制度，也是 20 世纪中国学校美术教育制度的开端，其设计初衷、框架结构、课程目标、教学内容等方面都有不少引起我们深思的地方。如教学目的应紧紧围绕教育宗旨和培养目标，不同培养目标之下的教学目的应有所区别。课程设置应充分考虑学科性质，普通教育中的美术教育需要宽口径、全方位、多角度，职业院校中的美术教育应更注重和社会接轨，培养适合社会发展需要的合格人才，师范教育中的美术教育应充分考虑专业性质，确保在全面学习知识的基础之上，突出师范性。教学方法应随教学内容的不同而不同，随时代发展而发展，单一的、呆板的教育方法已经不能适应当前多样化的需求。

2000 年，再次启动新一轮的基础教育课程改革，由此掀开了21 世纪学校美术教育改革的新篇章。在全球教育改革背景之下，在全人教育、建构性学习理念之下，我们期望学校美术教育的课程内容，可以应对瞬息万变的网络信息时代的新需求，期望学校美术教育可以为未来社会培养具备解决复杂问题、适应不可预测情景能力的高素质人才。但到底什么样的学校美术教育才能解决这些问题呢？面对改革中的不足和瓶颈，问题的源头在哪里？如何寻找合适的解决之道和平衡点？当我们迷茫不知何去何从时，也许回顾历史可以带给我们一些启发和收获，亦可为当下学校美术教育发展中的许多问题寻找到解决的思路和途径，为探索、建构当前学校美术教育新模式提供借鉴。中国学校美术教育的近代化转型是在对传统美术教育的改造和扬弃中进行的，它不可能完全脱离传统基础，割断历史联系，成为无源之水、无本之木。我们在发展新时期的学校美术教育之时，也应带着优秀的历史遗产和传统文

化走向世界,而不是全然抛弃。

综上所述,在我们对"癸卯学制"的学校美术教育进行系统梳理和分析时,学校美术教育与社会的关系、与教育的关系、与人的发展的关系一直隐现其中,因此我们有必要在对该学制的美术教育本身进行一定的探讨并思考他律性与自律性。学校美术教育作为一种文化范式,作为教育系统中的一个子系统,必然与社会历史发展及变迁密不可分,与政治、经济、文化、教育发展密不可分,二者之间相互的、辩证的联系是他律性的一种重要表现。而"癸卯学制"中的学校美术教育在受时代及社会发展影响下表现出的自身特点,如技能训练与美感教育在教学中的角力,科技与人文比重的权衡,外国经验与本国传统的吸收融合等,则成为此后中国学校美术教育发展中始终挥之不去的问题。因为时代的局限,中国近代学校美术教育在近代化转变进程中所触及的层次和深度是有限的,"癸卯学制"的美术教育制度和教育实践中都被打上了深刻的时代烙印,其历史价值也注定不能超越时代和阶级的局限。而教育制度的构成方式使我们对它的评价也只能是一种历史的评价,因为评价者也无法摆脱教育制度作为特定历史时期的存在物所受到的种种限制。

余　论

　　"任何形式的教育都是在一定的历史条件下展开的,教育的问题也都具有鲜明的时代个性,离开具体的时代背景奢谈抽象的教育问题,只能是缘木求鱼。因此,教育问题研究就必须把握教育与社会变迁之间的历史辩证法。"[①]清末中国学校美术教育的发生,同样与整个中国社会的近代化进程及中国教育改革的近代化进程密不可分。有学者指出,中国近代史上的西学东渐或向西方学习,经历了"科技——政治——文化"三个阶段,亦即"洋务运动——戊戌、辛亥——五四运动"三个时期。清末学校美术教育的发生正处在第一阶段,即科技阶段。迫于社会内忧外患的压力和实用主义思潮的影响,对新式学校美术教育的迫切需求在中国社会内部产生,加之东西方新式学校美术教育模式和思想的传入,以及国人的办学实践与探索,以"技"的传授和学习为主要特征的学校美术教育首先在洋务派开办的实业学堂中出现,并迅速扩大,由此带来对普通教育及师范教育中美术教育的进一步需求。随之,在"废科举,兴学堂"的呼声中大量新式学堂涌现,制定全国统一的学校教育制度成为必然,学校美术教育制度伴随着新学制的产生而产生。因此可以说,"癸卯学制"中学校美术教育制度的确立有内外双重

　　① 朱小蔓:《教育的问题与挑战:思想的回应》,南京师范大学出版社,2000年版,第4页。

因素,是多方面因素合力使然。

　　就"癸卯学制"中的学校美术教育制度本身而言,各级各类学堂中美术教育的课程形式不同,目的、内容、方法不同,不但具有自身独特性,也带有社会转型时期的鲜明特点。由于时代使然,"癸卯学制"中的学校美术教育作为一种制度化教育而存在,一方面与种群生命和物质文化结合得愈益密切,另一方面却与个体生命和人化文化愈益疏离,体现出强烈的工具理性特征(即实用性)。正如李泽厚所言,早期改良派"认为西方的科技工艺以至政法制度只是拿来便可用的'器';至于维护中国自身生存的'道'和'本',则还是传统的'纲常名教'"。① 因此,从一定程度上来说,这一时期的学校美术教育只不过是当时"西学"中的一项"辅以诸国富强之术"而已。"盖万世不变者,孔子之道也"(王韬《易言跋》),"取西人器数之学以卫吾尧舜禹汤文武周孔之道"(薛福成《筹洋刍议·变法》),"道为本,器为末;器可变,道不可变;庶知所变者,富强之权术,而非孔孟之常经也"(郑观应《危言新编·凡例》)。这些早期改良派思想在郑观应的《盛世危言》中被概括为"中学其本也,西学其末也,主以中学,辅以西学",并进一步由洋务派张之洞提炼为"中体西用"。在这一指导思想下的"癸卯学制"也无处不体现着维护中国传统"纲常名教"的痕迹。也正因如此,"癸卯学制"中的学校美术教育,虽依附于"西学"得以在学校教育中立足,但从教学目的到教学内容无不体现着"实用""器用"的工具性特点,这也正是该时期学校美术教育的局限性所在。

　　"癸卯学制"颁布至今,已百年有余。百年间我国已从早期工业化时代迈入信息化、数字化时代,大数据、人工智能的到来亦从

　　① 李泽厚:《中国现代思想史论》,三联书店,2008 年版,第 335 页。

根本上改变了人们的生产、生活及思维方式。百年之后的今天，我们在肯定"癸卯学制"的学校美术教育具有重要历史价值和意义之余，也应当看到，时代和社会的进步不但为学校美术教育的发展提供了更为充分的条件，也对学校美术教育提出了新的课题和挑战。从 20 世纪 60 年代多元文化教育（Multicultural Education）①和多元文化艺术教育（Multicultural Art Education）②的提出，到 20 世纪八九十年代多元智能（Multiple Intelligences）理论③的发展和后现代艺术教育（Postmodern Art Education）的出现，"美术课堂教学"已被视为一种"视觉教育"，一种人类的"另一种学习语言"。美国未来主义学家阿尔文·托夫勒在其 1980 年出版的著作《第三次浪潮》一书中指出，人类社会正在孕育第三种文盲——视觉文化文盲。在这样的背景下，世界各国都表现出对学校美术教育的极大重视，"无论东方还是西方都意识到自工业革命后，独尊科技，偏重理性的学习内容与方式已无法应对新时代要求的多元需求……如今，世界先进国家都意识到，美感教育是未来人才培养的必要之

① 　多元文化教育（Multicultural Education）兴起于 20 世纪 60 年代的欧美及澳洲等国家，在经历了近半个世纪的发展后成为西方社会的一种教育理念。钱初熹：《当代发达国家艺术教育理论与实践》，华东师范大学出版社，2010 年版，第 13 页。

② 　在文化人类学研究和多元文化教育思潮影响下，一些学者从人类学角度提出"多元文化艺术教育"的观点，从文化人类学角度探讨艺术教育问题。如美国学者麦克菲（McFee）提出"多元性是艺术教育的核心"的观点，这种主张目前已被广泛接受。钱初熹：《当代发达国家艺术教育理论与实践》，华东师范大学出版社，2010 年版，第 14—15 页。

③ 　20 世纪八九十年代，美国哈佛大学学者霍华德·加德纳（Howard Gardner）提出多元智能（Multiple Intelligences）理论，将人类的智能归为语言智能、逻辑—数学智能、空间智能、身体—运动智能、音乐智能、人际关系智能、自我认识智能、自然观察智能等八种不同的智能。他认为每个人都拥有这八种智能，人类之所以会出现不同领域的杰出人才，正是由于对不同潜能的开发，对于儿童艺术潜能的重视是发现天才的最佳途径。霍华德·加德纳：《多元智能》，沈致隆译，新华出版社，1999 年版。

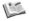

路,这样的希望工程必须从小做起,因此重新审视美感教育及艺术教育的价值、作用和在学校教育的定位已成为世界各国不约而同的追求"。①

我国于 2000 年启动的新一轮课程改革便是基于世界教育改革大背景之下,在充分考察英、美、加、德、日、芬兰、新西兰等国家课程改革的经验和策略后做出的选择。新课程改革紧扣"核心素养"这一目标,调整了基础教育 21 个学科的课程标准(实验稿),2001 年在全国 38 个国家级实验区进行实验,后扩大至近 500 个县(区)推广实验。2003 年教育部开始根据实验反馈对课程标准(实验稿)进行修订,至 2010 年历经三次调整,于 2011 年对课程标准修订稿进行审议,并于 2012 年 2 月颁布实施。修订后的美术学科课程标准将"美术核心素养"归纳为图像识读、美术表现、审美态度、创新能力、文化理解。学校美术教育进入"核心素养"时代。

"当代教育并不止于知识传授,而在于使人通过文化价值的摄取,获得人生的真实体验,从而陶冶人格和灵魂,达至灵与肉的'全面唤醒'。从这个意义上说,教育正在逐渐回归于为着人、人的生命、人的生命扩展、丰富和提升而存在的本真意蕴。"②在当代教育中,学校美术教育对于受教育者人格的陶冶和灵魂的塑造,自然有着不可推卸的责任和不可低估的作用。因此,经过一个世纪的发展,中国学校美术教育虽然取得了一定成就,但如何顺应时代政治、经济、文化、教育发展,结合世界先进教育经验,从本国教育历史中汲取营养,走出一条既能满足教育对人的全面培养的要求,又

① 钱初熹:《当代发达国家艺术教育理论与实践》,华东师范大学出版社,2010 年版,第 54 页。
② 朱小蔓:《教育的问题与挑战:思想的回应》,南京师范大学出版社,2000 年版,第 438 页。

符合世界学校美术教育发展方向,同时具有本国自身特色的道路,成为值得我们进一步思考的问题。

最后,我们借助迈克尔·富兰(Michael Fullan)[1]的一句话结束本书的讨论,"变革是一项旅程,而不是一张蓝图",[2]在这个旅程中,我们任重而道远。

① 迈克尔·富兰(Michael Fullan),加拿大多伦多大学教授、安大略教育学院前院长、安大略省省长高级教育顾问,一直致力于教育改革研究,在多个国家担任国家教育顾问,参与和推动了多个国家教育改革项目的培训、顾问咨询与评估。

② 迈克尔·富兰:《变革的力量:透视教育改革》,中央教育科学研究所、加拿大多伦多国际学院译,教育科学出版社,2000年版,第35页。

附　　录

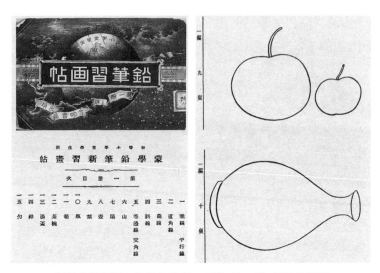

文明书局出版,《蒙学铅笔新习画帖》第一册,目录及图例

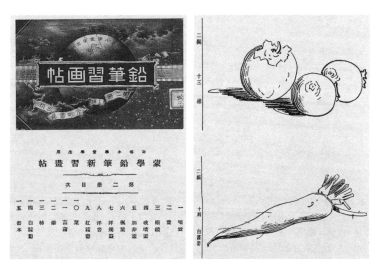

文明书局出版,《蒙学铅笔新习画帖》第二册,目录及图例

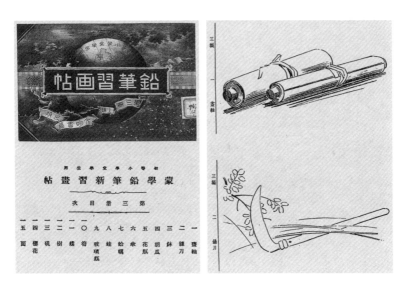

文明书局出版,《蒙学铅笔新习画帖》第三册,目录及图例

文明书局出版,《蒙学铅笔新习画帖》第四册,目录及图例

文明书局出版,《蒙学铅笔新习画帖》,版权页

商务印书馆出版,《初等小学习画帖》甲编一,例言

商务印书馆出版，《初等小学习画帖》甲编一，图例及版权页

商务印书馆出版，《初等小学习画帖》甲编五，图例

商务印书馆出版，《初等小学习画帖》甲编八，图例

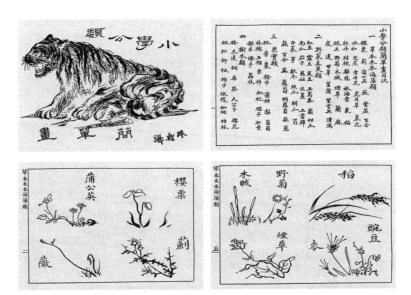

上海文明书局出版,《小学分类简单画》,目录、图例、版权页

商务印书馆出版,初等小学校学生用书《毛笔习画范本》,例言、版权页及图例

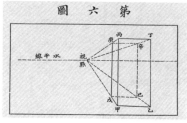

光绪三十二年三月初版
三十四年五月再版

版权所有

编纂者　无锡丁宝书

发行者　上海文明书局

印刷所　文明书局印刷部

总发行所　文明书局

总发行所　文明分局

光绪二十八年六月初七日示

上海文明书局出版,《高等毛笔习画帖》,目录、版权页及图例

学部编译图书局出版,《高等小学图画教科书》,封面、版权页及图例

商务印书馆出版,《中学铅笔习画帖》,封面、版权页及图例

自序

我國言富強垂四十年、而貧弱卒如此者何哉夫東西
國之所以日臻富強者不第政治修明、而工業發達之
故其間正居多數焉然不明算術、不精圖學亦莫得而
言工業故觀其國算書圖譜歲出以千百計而不厭多
何我國歷數十年來講書繪理之書行世者仍家寥抑亦
高材碩學之士務其大者遠者、而以此為末技不屑煩
其盧耶、余不揣固陋於自修之暇取日本建築書院所
著之繪圖自在一書為藍本並採西國圖學教科書中

之精作以補益之竭半歲之勞、而成是編果足為教科
善本與否不敢知聊為有志策進富強者作一鞭之助、
世之同志當以為然

光緒甲辰十月婺縣張景良序

紀元前　七　年二月初版　（高等小學幾何畫教科書）

民國　二　年二月六版

印刷所　文明書局活版部

發行者　上海文明書局

編著者　婁縣張景良

每部大洋六角

高等小學
幾何畫教科書
日本建築書院原著　斐縣張景良編譯
第一章　釋名

圓有三種不面圓側面圓割面圓是也今欲繪之形者不面圓也用側視之而顯其割面圓也如第二圖為梨之側面圓由側視之故能顯其柄之長第三圖為梨之割面圖各割面圖之內部故得見之

第一圖
第二圖
第三圖
甲
乙

剖面圖又可分為二類甲為縱剖面圓圓乙為橫剖面圓圓因其割法不同而異其名耳故云剖圓僅有不面圓側面圓剖面圓三種而已

製圖之各種名稱先詳稱之俾學者知所區別

點　紙有位置而不論其廣庶

直線　祗論其長短而不論其大小

線　為聯彼此二點間最短之線而處處不變方向者

如甲乙為彼此二點若作線聯之如甲乙甲丙甲丁乙丙等而甲丙乙乙

若兩直線相交紙在一點其交點曰交會點

如甲乙丙丁兩直線相交紙在一點戊戊點即其交會點

幾何畫教科書

（第八）有三比例求其第四項法

如第四十圖甲乙丙甲丁為三比例分法甲乙丙乙丙兩分於甲至丁作直線之又自丙作直線與甲丁相交於角於甲至是自乙丁作直線甲丙乃以甲丙直線之中點乙與垂直線乙丁平

甲乙·丁丙::甲丁·丁戊
甲乙·甲丙::甲丁·丁丙

有二定直線求其第三比例項法

如第四十一圖甲乙丙求其第三比例項甲乙丙為一直線成甲丙乃為以甲丙直線之中點為圓心甲丙為半徑作半圓周與垂直線乙丁點於是乙丁如是從乙向丙作垂直線即乙丁丙為圓與圓周交於丁點則丁乙為甲乙·乙丙之較點乙上作一垂直線乙與圓周交於丁點於是甲乙·乙丙二定直線之中率比例也

第十四圖
第二十四圖

如第四十二圖甲乙丙丁乙為二定直線乃於甲丙乙丙之較點乙再以甲丙之中點為圓心甲丙之半為半徑作直線乙自丁至丙作直線聯之即如所求交

（第十）一定直線求兩分之使大段與小段之中率比例線法

甲乙再作直線乙丁等乙於乙丁之長於乙丁即以甲乙於甲丁之上截取甲戊等於乙丁之長於乙丁之上截取甲戊等於甲乙之半大小而於甲丁之上截取甲戊等甲丁即所求之分點也即得

甲戊·甲乙::甲乙·甲丁

第十七章　繪圖於角之圖法
（第一）有一定角與一定線求於此定線上作角與之相等法

幾何畫教科書

四十一
四十二
第三十四圖

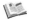

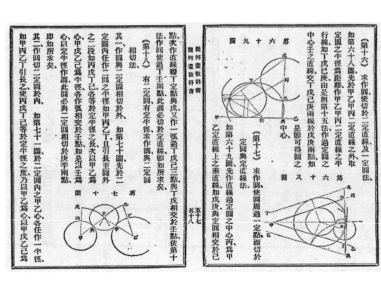

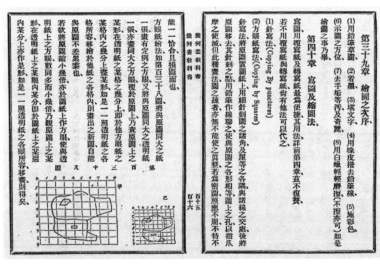

上海文明书局出版，《小学几何画教科书》，封面、目录、版权页及图例

447
4

中學用器畫教科書

緒言

是書為中學校用器畫教科書應用之書分為三卷第一卷
為平面幾何畫法乃準幾何之理遺諸種線及形之法第
二卷為投影畫法畫物體之大小形狀位置於平面上之
法第三卷為透視畫法乃由物體與人目及畫面三者之
位置面求其現圖形於畫面上之法也因欲便於教授故
圖式與解說合為一書且欲便於教授時內有一定課程
故選定圖題因其雜易而增減其數後附類題及應用題
以為練習之用解說微傷簡括教授之際教者宜詳細說
明之且用器畫之目的本以技術為主故作圖須精敏鮮

明而準確無差如僅知理論而作圖粗雜者此為向來學
中等圖學者之積弊不可不有以矯正之也。

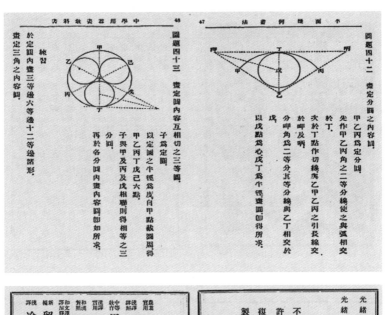

圖題四十二　畫定分圓之內容圓

甲乙丙爲定分圓

先作甲乙丙角之二等分線使之與弧相交於丁。

次於丁點作切線與乙甲乙丙之引長線交於卯及卯

分卯角爲二等分其等分線與乙丁相交於戊

以戊點爲心戊丁爲半徑畫圓卽得所求。

圖題四十三　畫定圓內容互相切之三等圓

子爲定圓

以定圓之半徑爲度自甲點載圓周得甲乙丙丁戊己六點。

子與甲及丙及戊相聯則得相等之三分圓。

再於各分圓內畫內容圓卽如所求。

練習

於定圓內畫三等邊六等邊十二等諸形。

畫定三角之內容圓。

啓智學社出版書目廣告

農業　官用　種樹教科書　出書

漢譯　詳註　圖學教科書　出書

中等　軟譯　用器畫教科書　出書
平圖幾何之部出書　校影透視之部付印

漢譯　官用　西洋教育史　訂正再版

和漢　對照　科學日語會話　出書

新編　詳註和文釋　世界讀本　第一編再版
第二三編初版

評漢　留學生鑑　出書

評漢　新輯　冷水養生法　出書

光緒三十三年五月六日印刷

光緒三十三年五月八日發行

編輯兼發行者　永寧郭德裕

總發行所　啓智學社

日本發賣所　東京市神田區裏神保町二番地

清國發賣所　貴州學務處　上海商務印書館　各省官書局

印刷者　三島宇一郎

印刷所　同文堂弘所

启智书社出版,《中学用器画教科书》,封面、序言、目录、版权页及图例

幾何畫教科書

第一章　總論

江蘇
東臺　趙振懦
泰興　張　鳴　合編

第一章　總論

用器畫法者以畫圖器現諸種形狀之畫法也
即對於自在畫面言故以此法畫者通稱曰凡如建築圖機械圖
地圖類是也
凡建築土木造船機候及其他百般工業之與不畫於用器畫則
不能設計之而用器畫之大別有三即幾何畫投影畫透視畫也

第二章　畫圖器

用器畫上所用之畫圖器種類甚多其最要者三角板二尺兩
腳規分度器烏喙筆是也　今畧說其概㧑
三角板　此板有二種　其一有直角四十五度之角者
其二有直角與三十度六十度之角者　凡製造此板者必求三
隅之角度正確且其側邊必眞眞　此板可合二種並用之其
使用法如左
設欲作AB與EF二直線相交成直角則先以左手歷其一三
角板如甲取又一三角板如乙緊切其一邊於甲而以畫
畫AB線更轉回乙而丙而仍緊切其一邊於EF線此
二線即相交而成直角　設欲作一直線與EF平行則以丙之

第八章　圓周及圓圈

(三〇)問題　求於定圓之一定點畫一切線
第一法先自定圓之中心C內定點A引AC
直線次依第三問題自A點作DE線與AC
成直角此DE線即所求之切線
(第二法不依於圓心之作法)
先依定點之兩側定等距離之二點BC於圓
周上次依此問題畫一直線並過A點畫而D
E直線與之平行此線即所求之切線
(注意)第二法為之一端定點B引一切線
(三一)問題　求於弧之一定點畫一切線
先自定點A至弧之他端引AB弦分之為二
等分得D點自D作一直角線與弧相交於E

(三二)問題　求於定圓外之一點引一切線
點由是作EA線與EAD角
等定其一邊EF山是自A點作一直線與之
不行此即所求之切線
(三三)問題　求自定圓外之一點引一切線
豫設C為定圓之圓外之一點先自D至C
引一直線分之為二等分其分點A次以A
為中心AC為半徑畫BC圓交圓周於B此
B即為圓周上之切點　由是自B至D作BD
線即為所求之切線
(三三)問題　求於定角內畫定半徑之圓
豫設角ABC為定角K為定半徑先分ABC
角為二等分次取定半徑K以其同距離畫D

科学编译社出版,《用器画法教科书》,封面、目录、例言及图例

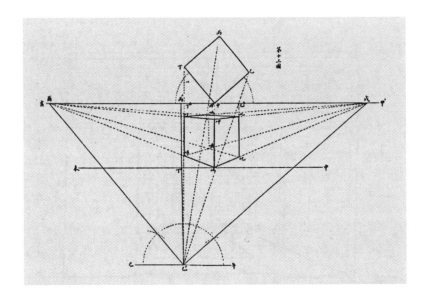

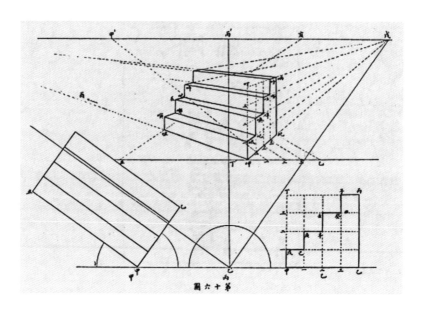

第十六图

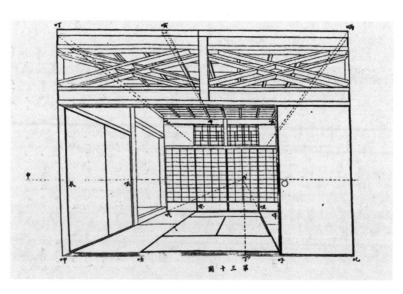

第三十图

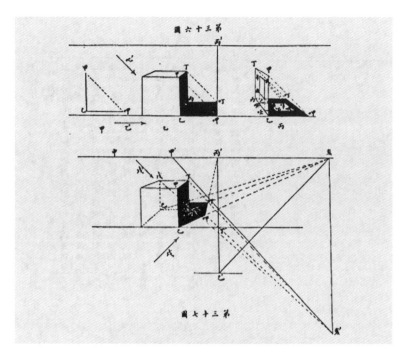

《中学用器画教科书》，封面、图例

中學用器畫教科書

緒言

是書為中學校用器畫教科書應用之書分為三卷第一卷為平面幾何畫法乃單幾何之理諸稱線及形之法第二卷為投影畫法畫物體之大小形狀位置於平面上之法第三卷為透視畫法乃由物體與人目及畫面三者之位置畫面求其現圖形於畫面上之法也因欲便於教授故圖式與解說合為一書且欲使於教授時內有一定課程故選定圖題因其難易而增減其數後附類題及應用題以為練習之用解說惟尚簡括教授之際教者宜詳細說明之且用器畫之目的本以技術為主故作圖須精緻鮮明而準確無差如僅知理論而作圖粗雜者此為向來學中等圖學者之積弊不可不有以矯正之也。

中學用器畫教科書目次

260

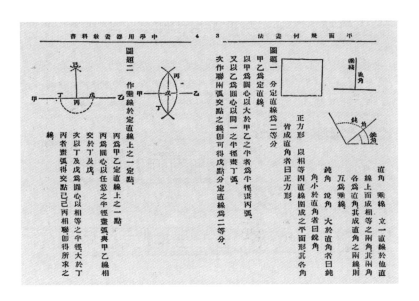

平面幾何畫法　3　　　4　中學用器畫教科書

直角　乘線　立一直線於他直
線上而成相等之兩角其兩角
各爲直角　其成直角之兩線則
互成乘線

鈍角　銳角
角小於直角者曰銳角
角大於直角者曰鈍角

正方形　以相等之四直線圍成之不面形其各角
皆成直角者曰正方形

圖題一　分定直線爲二等分
甲乙爲定直線
以甲爲圓心以大於甲乙之半徑爲半徑畫丁丙弧
又以乙爲圓心以同一之半徑畫丁丙弧
次作聯兩弧交點之線卽可得戊點分定直線爲二等分.

圖題二　作垂線於定直線上之一定點
丙爲甲乙定直線上之一點
丙爲圓心以任意之半徑畫弧與甲乙線相
交於丁及戊
次以丁及戊爲圓心以相等大於丁
丙者畫弧得交點己己丙相聯卽得所求之
線

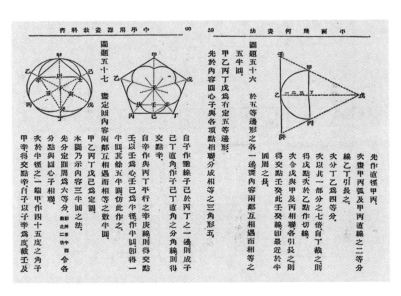

平面幾何畫法　59　　　60　中學用器畫教科書

圖題五十六　於五等邊形之各一邊畫成
五牛圓
甲乙丙丁戊爲有定五等邊形
先於內容圓心子與各頂點相聯分成相等之三角形五.

先作直徑甲丙
次畫甲丙弧及甲丙直線之二等分
線乙丁引長之
次分丁乙爲四等分.
次以此一部分之七倍自丁截之則
得此點大於乙點作切線
次以戊點次於乙點作切線
次令戊點與甲及丙相聯聯各引長之則
得交點壬癸此壬癸線卽最近於半
圓周之長

圖題五十七　畫定圓內容兩鄰五相
遇而相對之五牛圓之法
甲乙丙丁戊爲定圓
本圖乃示圓內容三牛圓之法
先分定圓周爲六相等分
次分定圓兩鄰五相遇而相對之
數牛圓.
自辛作垂線子己於丙丁之一邊則戌子
己丁直角作子己爲半徑作牛圓卽得一
半圓其餘五牛圓仿此作之.

次於內容圓周各頂點相聯分成相
等之三角形五.
自辛作與丙丁平行之辛庚線則得交點
壬以壬爲圓心壬己爲半徑作牛圓卽得
交點辛

次於牛徑之一端甲作四十五度之角子及
甲辛得交點辛子以子辛爲度裁壬及
分點與圓心子相聯.

《中学用器画教科书》,绪言、目录及图例

附录图片来源：

胡知凡:《中国近代中小学教科书汇编清末卷:美术手工家事》,上海:上海辞书出版社,2021年。

参 考 文 献

一、一般史料类

1. 李泽厚：《中国现代思想史论》，北京：生活·读书·新知三联书店，2008 年

2. 范文澜：《中国近代史》（上册），北京：人民出版社，1955 年

3. 龚方铎、方攸翰：《中国近代史纲》，北京：北京大学出版社，2004 年

4. 中国史学会：《洋务运动》（1—8 册），上海：上海人民出版社，1961 年

5. 钟叔河：《走向世界丛书》（1—10 册），长沙：岳麓书社，1985 年

6. 费正清：《剑桥中国晚清史》，北京：中国社会科学出版社，1985 年

7. 费正清：《中国：传统与变迁》，北京：世界知识出版社，2002 年

8. 蔡尚思：《论清末民初中国社会》，上海：复旦大学出版社，1983 年

9. 朱英：《转型时期的国家与社会》，武汉：华中师范大学出版社，1997 年

10. 朱寿朋：《光绪朝东华录》，北京：中华书局，1958 年

11. 顾长声：《传教士与近代中国》，上海：上海人民出版社，1981 年

12. 王晓秋：《近代中日文化交流史》，北京：中华书局，1992 年

13. 梁启超：《饮冰室合集·文集之一》，北京：中华书局，1936 年

14. 张之洞：《劝学篇》，桂林：广西师范大学出版社，2008 年

15. 严复：《严复集》，北京：中华书局，1986 年

16. 冯天瑜、何晓明：《张之洞评传》，南京：南京大学出版社，1991 年

17. 苑书义、孙华峰、李秉新：《张之洞全集》，石家庄：河北人民出版社，1998 年

18. 蔡振生：《张之洞教育思想研究》，沈阳：辽宁教育出版社，1994 年

19. 陈山榜：《张之洞〈劝学篇〉评注》，福州：福建教育出版社，1991 年

20. 张之洞：《张文襄公全集》，北京：中国书店，1990 年

21. 严修：《严修东游日记》，武安隆、刘玉敏点注，天津：天津人民出版社，1995 年

22. 容闳：《西学东渐记》，长沙：湖南人民出版社，1981 年

23. 薛福成：《出使四国日记》，长沙：湖南人民出版社，1981 年

24. 曾纪泽：《使西日记（外一种）》，长沙：湖南人民出版社，1981 年

25. 熊月之：《西学东渐与晚清社会》，上海：上海人民出版社，1994 年

26. 沈福伟：《中西文化交流史》，上海：上海人民出版社，2006 年

27. 《教育世界》，教育世界社发行，1901 年 5 月创刊

28. 《东方杂志》，商务印书馆编辑发行，1904 年 3 月创刊

29. 陈景磐：《中国近代教育史》，北京：人民教育出版社，1979 年

30. 舒新城：《中国近代教育思想史》，上海：中华书局，1929 年

31. 舒新城：《中国近代教育史资料》（上、中、下），北京：人民教育出版社，1981 年

32. 朱有瓛：《中国近代学制史料》（1—3 辑），上海：华东师范大学出版社，1983—1992 年

33. 陈学恂：《中国近代教育史教学参考资料》，北京：人民教育出版社，1986—1987 年

34. 琚鑫圭、童富勇：《中国近代教育史资料汇编》（教育思想卷），上海：上海教育出版社，1997 年

35. 璩鑫圭、唐良炎：《中国近代教育史资料汇编》（学制演变），上海：上海教育出版社，1991 年

36. 李桂林、戚名琇、钱曼倩：《中国近代教育史资料汇编》（普通教育），上海：上海教育出版社，2007 年

37. 潘懋元、刘海峰：《中国近代教育史资料汇编》（高等教育），上海：上海教育出版社，2007 年

38. 璩鑫圭、童富勇、张守智：《中国近代教育史资料汇编》（实业教育　师范教育），上海：上海教育出版社，2007 年

39. 陈元晖、高时良：《中国近代教育史资料汇编·洋务运动时期教育》，上海：上海教育出版社，1992 年

40. 陈元晖、汤志钧、陈祖恩：《中国近代教育史资料汇编·戊戌时期教育》，上海：上海教育出版社，1993 年

41. 陈元晖、陈学拘、田正平：《中国近代教育史资料汇编·留学教育》，上海：上海教育出版社，1991 年

42. 董宝良、周洪宇：《中国近现代教育思潮与流派》，北京：人民教育出版社，1997 年

43. 吴式颖、阎国华：《中外教育比较史纲》（近代卷），济南：山东教育出版社，2001 年

44. 钱曼倩、金林祥：《中国近代学制比较研究》，广州：广东教育出版社，1996 年

45. 田正平：《中国近代学制比较研究》，广州：广东教育出版社，1996 年

46. 田正平：《中国教育史研究》（近代分卷），上海：华东师范大学出版社，2001 年

47. 田正平：《教会学校与中国教育近代化》，广州：广东教育出版社，1996 年

48. 顾明远、梁忠义：《世界教育大系·日本教育》（梁忠义分卷主编），长春：吉林教育出版社，2000 年

49. 何晓夏：《简明中国学前教育史》，北京：北京师范大学出版社，1990 年

50. 吕顺长：《晚清中国人日本考察记集成：教育考察记》，杭州：杭州大学出版社，1999 年

51. 中国学前教育史编写组：《中国学前教育史资料选》，北京：人民教育出版社，1989 年

52. 钟启泉：《现代课程论》，上海：上海教育出版社，2003 年

53. 钟启泉、张华：《课程与教学论》，上海：上海教育出版社，2005 年

54. 吕达：《课程史论》，北京：人民教育出版社，2000 年

55. 吴文侃、杨汉清：《比较教育学》，北京：人民教育出版社，1989 年

56. 施良方：《课程理论：课程的基础、原理与问题》，北京：教育科学出版社，1996 年

57. 全国课程专业委员会：《21 世纪中国课程研究与改革》，北京：人民教育出版社，2001 年

58. 朱小蔓:《教育的问题与挑战:思想的回应》,南京:南京师范大学出版社,2000 年

59. 潘耀昌:《中国近现代美术教育史》,杭州:中国美术学院出版社,2002 年

60. 阮荣春、胡光华:《中国近现代美术史》,天津:天津人民美术出版社,2005 年

61. 王镛:《中外美术交流史》,长沙:湖南教育出版社,1998 年

62. 姜丹书:《姜丹书艺术教育杂著》,杭州:浙江教育出版社,1991 年

63. 常锐伦:《美术学科教育学》,北京:首都师范大学出版社,2000 年

64. 尹少淳:《美术及其教育》,长沙:湖南美术出版社,1995 年

65. 尹少淳:《美术教育:理想与现实中的徜徉》,北京:高等教育出版社,2005 年

66. 潘耀昌:《20 世纪中国美术教育》,上海:上海书画出版社,1999 年

67. 陈瑞林:《20 世纪中国美术教育历史研究》,北京:清华大学出版社,2005 年

68. 李永林:《中国古代美术教育史纲》,南宁:广西美术出版社,2004 年

69. 徐建融、钱初熹、胡知凡:《美术教育展望》,上海:华东师范大学出版社,2001 年

70. 钱初熹:《美术教学理论与方法》,北京:高等教育出版社,2005 年

71. 钱初熹:《迎接视觉文化挑战的艺术教育》,上海:华东师范大学出版社,2006 年

72. 钱初熹：《当代发达国家艺术教育理论与实践》，上海：华东师范大学出版社，2010 年

73. 冯晓阳：《美术教育价值取向的历史与传统》，长沙：湖南人民出版社，2008 年

74. ［美］阿瑟·艾夫兰：《西方艺术教育史》，邢莉、常宁生译，成都：四川人民出版社，2000 年

75. ［德］佩夫斯纳：《美术学院的历史》，陈平译，长沙：湖南科学技术出版社，2003 年

76. ［美］罗恩菲德：《创造与心智的成长》，王德育译，长沙：湖南美术出版社，2002 年

77. ［美］鲁道夫·阿恩海姆：《对美术教学的意见》，郭小平等译，长沙：湖南美术出版社，1993 年

78. ［英］赫伯·里德：《通过艺术的教育》，吕廷和译，长沙：湖南美术出版社，1993 年

79. ［美］艾尔·赫维茨、迈克尔·戴：《儿童与艺术》，郭敏译，长沙：湖南美术出版社，2008 年

80. ［美］霍华德·加德纳：《多元智能》，沈致隆译，北京：新华出版社，1999 年

81. ［英］贡布里希：《艺术发展史》，范景中译，林夕校，天津：天津人民美术出版社，1998 年

82. 张援、章咸：《中国近现代艺术教育法规汇编（1840—1949）》，上海：上海教育出版社，1999 年

83. 课程教材研究所：《20 世纪中国中小学课程标准·教学大纲汇编音乐·美术·劳技卷》，北京：人民教育出版社，2001 年

84. 高师美术教育学教材编写组：《美术教育学》，北京：高等教育出版社，2002 年

85. 美术课程标准研制组：《美术课程标准（实验稿）解读》，北京：北京师范大学出版社，2003 年

86. 周至禹：《反思与责任——视觉艺术教育的现在与未来》，杭州：浙江人民出版社，2019 年

87. ［美］陈怡倩：《统整的力量》，长沙：湖南美术出版社，2019 年

88. 胡知凡：《中国近代中小学教科书汇编　清末卷：美术　手工　家事》，上海：上海辞书出版社，2021 年

二、期刊论文类

1. 张恒翔：《中国近代美术教育的发端》，《中国美术教育》，1989 年第 3 期

2. 陈瑞林：《回归"术"与"艺"统一的原点——百年中国美术教育的回顾与思考》，《清华大学学报》（哲学社会科学版），2004 年第 19 卷，第 2 期

3. 胡光华：《20 世纪前期中国留（游）学生与中国近现代美术教育》（上、下），《美术观察》，2000 年第 6、7 期

4. 胡光华：《20 世纪上半叶来华外籍美术教授（习）与中国近现代美术教育》，《美术观察》，2003 年第 5 期

5. 权坚：《中国近代美术教育发展中的"实学"与"美育"》，《西南民族大学学报》（人文社科版），2006 年第 27 卷，第 9 期

6. 王文新：《从教学大纲的修订看我国美术教育的起步与发展》，《艺术教育》，2007 年第 3 期

7. 夏燕靖：《图案教学的历史寻绎》，《设计教育研究》，2007 年第 5 期

8. 阎安：《图画手工——新文化阶段中的艺术态度》，《美术学报》，2008 年第 3 期

9. 张少君：《论中国近现代学校美术教育形成与发展时期的课程

设置》，《艺术教育》，2008 年 11 月

10. 江琳：《张百熙与晚清教育研究》，《高等师范教育研究》，2000
 年 7 月第 12 卷，第 4 期

三、学位论文类

1. 冯小阳：《美术教育价值取向的历史变迁与现实关照》，博士学
 位论文，首都师范大学，美术学，2005 年

2. 崔卫：《学校制度下中国美术教育的起源与早期发展——三江
 师范学堂与两江师范学堂图画手工科研究》，博士学位论文，
 南京师范大学，美术学，2005 年

3. 殷波：《中国现代艺术教育思想研究》，博士学位论文，山东大
 学，文艺学，2007 年

4. 贺晓舟：《近代中国艺术教育研究——清末学堂艺术教育的发
 生与演进》，博士学位论文，华东师范大学，中国教育史，2009 年

5. 王丽：《中国近现代美学课程发生发展论》，博士学位论文，东
 北师范大学，文艺学，2009 年

6. 吕顺长：《清末中日教育交流之研究——以教育考察记等相关
 史料为中心》，博士学位论文，浙江大学，文艺学，2007 年

7. 郑勤砚：《师徒传承美术教育模式研究》，硕士学位论文，西北
 师范大学，课程与教学论，2001 年

8. 董峰：《清末民初美术教育研究》，硕士学位论文，南京艺术学
 院，中国美术教育史，2004 年

9. 贺宝杰：《民国时期中小学美术课程标准中的图案教学研究》，
 硕士学位论文，南京艺术学院，艺术设计学，2009 年

10. 王延静：《"癸卯学制"之工艺教育研究》，硕士学位论文，山东
 工艺美术学院，设计艺术学，2010 年

索　引